CARDINAL CARVER CHRETIÉN CIRQUE DU SOLEIL CLARK CLARKSON COCKBURN COHEN C
RAINE GRETZKY GZOWSKI HANEY HARNOY HARPER HEINZL HIGHWAY HUGHES JEWISON J
E MACKIN MCLAUGHLIN MEDINA MICHIBATA MIRVISH NEWMAN NYLONS ORSER PACHTER PAISLEY PERRIN PERRY
RCE RUSH SAFER SCOTT KING SELIGMAN SHARPE SHUSTER SMITH SULLIVAN SUTHERLAND SUZUKI TAYLOR TENNANT
PEL ATWOOD BANKS BARENAKED LADIES BEESTON BEKER BONDAR BUDMAN CALLWOOD CARDINAL CARVER CHRETIÉN
GOYAN FEORE FILLER FINDLEY FORRESTER FRASER GANONG GOODIS GREEN GREENE RAINE GRETZKY GZOWSKI HANEY
LLA LANG LANOIS LANTOS LAUMANN LUNDSTRÖM MACINNIS MCCARTHY MACKENZIE MACKIN MCLAUGHLIN MEDINA
E RAINE RHÉAUME RICHARDSON RICHLER ROBINSON ROYAL CANADIAN AIR FARCE RUSH SAFER SCOTT KING SELIGMAN
SON WHEELER WOODS ZIRALDO ZNAIMER ABBOTT AGLUKARK ANDERSON APPEL ATWOOD BANKS BARENAKED LADIES
RN COHEN COHON COOMBS CRANSTON DAVEY DICK DIONISIO DRABINSKY EGOYAN FEORE FILLER FINDLEY FORRESTER
ES JEWISON JOHANSON KARSH KAY KEITH KELLY KENDALL KENT KHAN KINSELLA LANG LANOIS LANTOS LAUMANN
ORSER PACHTER PAISLEY PERRIN PERRY PETERSON PINSENT PLAUT POLANYI POPE RAINE RHÉAUME RICHARDSON
SUTHERLAND SUZUKI TAYLOR TENNANT TOSKAN TREBEK UMEH WAXMAN WERNER WILSON WHEELER WOODS ZIRALDO
CALLWOOD CARDINAL CARVER CHRETIÉN CIRQUE DU SOLEIL CLARK CLARKSON COCKBURN COHEN COHON COOMBS
N GREENE RAINE GRETZKY GZOWSKI HANEY HARNOY HARPER HEINZL HIGHWAY HUGHES JEWISON JOHANSON KARSH
ENZIE MACKIN MCLAUGHLIN MEDINA MICHIBATA MIRVISH NEWMAN NYLONS ORSER PACHTER PAISLEY PERRIN PERRY
RCE RUSH SAFER SCOTT KING SELIGMAN SHARPE SHUSTER SMITH SULLIVAN SUTHERLAND SUZUKI TAYLOR TENNANT
PEL ATWOOD BANKS BARENAKED LADIES BEESTON BEKER BONDAR BUDMAN CALLWOOD CARDINAL CARVER CHRETIÉN
GOYAN FEORE FILLER FINDLEY FORRESTER FRASER GANONG GOODIS GREEN GREENE RAINE GRETZKY GZOWSKI HANEY
LLA LANG LANOIS LANTOS LAUMANN LUNDSTRÖM MACINNIS MCCARTHY MACKENZIE MACKIN MCLAUGHLIN MEDINA
RAINE RHÉAUME RICHARDSON RICHLER ROBINSON ROYAL CANADIAN AIR FARCE RUSH SAFER SCOTT KING SELIGMAN
SON WHEELER WOODS ZIRALDO ZNAIMER ABBOTT AGLUKARK ANDERSON APPEL ATWOOD BANKS BARENAKED LADIES
RN COHEN COHON COOMBS CRANSTON DAVEY DICK DIONISIO DRABINSKY EGOYAN FEORE FILLER FINDLEY FORRESTER
ES JEWISON JOHANSON KARSH KAY KEITH KELLY KENDALL KENT KHAN KINSELLA LANG LANOIS LANTOS LAUMANN
ORSER PACHTER PAISLEY PERRIN PERRY PETERSON PINSENT PLAUT POLANYI POPE RAINE RHÉAUME RICHARDSON
SUTHERLAND SUZUKI TAYLOR TENNANT TOSKAN TREBEK UMEH WAXMAN WERNER WILSON WHEELER WOODS ZIRALDO

ABBOTT AGLUKARK ANDERSON APPEL ATWOOD BANKS BARENAKED LADIES BEESTON BEKER BONDAR BUDMAN CA

DAVEY DICK DIONISIO DRABINSKY EGOYAN FEORE FILLER FINDLEY FORRESTER FRASER GANONG GOODIS GREEN GR

KELLY KENDALL KENT KHAN KINSELLA LANG LANOIS LANTOS LAUMANN LUNDSTRÖM MACINNIS MCCARTHY MA

PETERSON PINSENT PLAUT POLANYI POPE RAINE RHÉAUME RICHARDSON RICHLER ROBINSON ROYAL CANADIAN

TOSKAN TREBEK UMEH WAXMAN WERNER WILSON WHEELER WOODS ZIRALDO ZNAIMER ABBOTT AGLUKARK ANDER

CIRQUE DU SOLEIL CLARK CLARKSON COCKBURN COHEN COHON COOMBS CRANSTON DAVEY DICK DIONISIO DRABI

HARNOY HARPER HEINZL HIGHWAY HUGHES JEWISON JOHANSON KARSH KAY KEITH KELLY KENDALL KENT KHAN

MICHIBATA MIRVISH NEWMAN NYLONS ORSER PACHTER PAISLEY PERRIN PERRY PETERSON PINSENT PLAUT POLAN

SHARPE SHUSTER SMITH SULLIVAN SUTHERLAND SUZUKI TAYLOR TENNANT TOSKAN TREBEK UMEH WAXMAN WERN

BEESTON BEKER BONDAR BUDMAN CALLWOOD CARDINAL CARVER CHRETIÉN CIRQUE DU SOLEIL CLARK CLARKSON C

FRASER GANONG GOODIS GREEN GREENE RAINE GRETZKY GZOWSKI HANEY HARNOY HARPER HEINZL HIGHWAY

LUNDSTRÖM MACINNIS MCCARTHY MACKENZIE MACKIN MCLAUGHLIN MEDINA MICHIBATA MIRVISH NEWMAN

RICHLER ROBINSON ROYAL CANADIAN AIR FARCE RUSH SAFER SCOTT KING SELIGMAN SHARPE SHUSTER SMITH SU

ZNAIMER ABBOTT AGLUKARK ANDERSON APPEL ATWOOD BANKS BARENAKED LADIES BEESTON BEKER BONDAR B

CRANSTON DAVEY DICK DIONISIO DRABINSKY EGOYAN FEORE FILLER FINDLEY FORRESTER FRASER GANONG GOOD

KAY KEITH KELLY KENDALL KENT KHAN KINSELLA LANG LANOIS LANTOS LAUMANN LUNDSTRÖM MACINNIS MCCARTH

PETERSON PINSENT PLAUT POLANYI POPE RAINE RHÉAUME RICHARDSON RICHLER ROBINSON ROYAL CANADIAN

TOSKAN TREBEK UMEH WAXMAN WERNER WILSON WHEELER WOODS ZIRALDO ZNAIMER ABBOTT AGLUKARK ANDERS

CIRQUE DU SOLEIL CLARK CLARKSON COCKBURN COHEN COHON COOMBS CRANSTON DAVEY DICK DIONISIO DRABIN

HARNOY HARPER HEINZL HIGHWAY HUGHES JEWISON JOHANSON KARSH KAY KEITH KELLY KENDALL KENT KHAN

MICHIBATA MIRVISH NEWMAN NYLONS ORSER PACHTER PAISLEY PERRIN PERRY PETERSON PINSENT PLAUT POLAN

SHARPE SHUSTER SMITH SULLIVAN SUTHERLAND SUZUKI TAYLOR TENNANT TOSKAN TREBEK UMEH WAXMAN WERN

BEESTON BEKER BONDAR BUDMAN CALLWOOD CARDINAL CARVER CHRETIÉN CIRQUE DU SOLEIL CLARK CLARKSON C

FRASER GANONG GOODIS GREEN GREENE RAINE GRETZKY GZOWSKI HANEY HARNOY HARPER HEINZL HIGHWAY

LUNDSTRÖM MACINNIS MCCARTHY MACKENZIE MACKIN MCLAUGHLIN MEDINA MICHIBATA MIRVISH NEWMAN N

RICHLER ROBINSON ROYAL CANADIAN AIR FARCE RUSH SAFER SCOTT KING SELIGMAN SHARPE SHUSTER SMITH SU

PEOPLE WHO MAKE A DIFFERENCE

DES GENS PEU ORDINAIRES

VIKING

VIKING

Published by the Penguin Group
Penguin Books Canada Ltd,
10 Alcorn Avenue, Toronto, Ontario, Canada M4V 3B2
Penguin Books Ltd, 27 Wrights Lane, London W8 5TZ
Viking Penguin, a division of Penguin Books USA Inc.,
375 Hudson Street, New York, New York, 10014, USA
Penguin Books Australia Ltd, Ringwood, Victoria, Australia
Penguin Books (NZ) Ltd, 182-190 Wairau Road, Auckland 20, New Zealand
Penguin Books Ltd, Registered Offices: Harmondsworth, Middlesex, England

First published 1995
10 9 8 7 6 5 4 3 2 1
Copyright © Photographers & Friends United Against AIDS, Canadian Chapter, 1995
Charitable Licence Number 1001437-13

Printed and bound in China on acid neutral paper

Canadian Cataloguing in Publication Data

Main entry under title:

People who make a difference = Des gens peu ordinaires

Text in English and French.

ISBN 0-670-86475-7

1. Celebrities - Canada - Portraits. 2. Canada - Biography - Portraits.
3. Portraits, Canadian. 4. Photography, Artistic. I. Atwood, Margaret, 1939-
II. Title: Des gens peu ordinaires.
TR681.F3P46 1995 779'.2'0971 C95-930560-ag

VIKING

Publié par Penguin Group
Penguin Books Canada Ltd., 10, avenue Alcorn, Toronto ON Canada M4V 3B2
Penguin Books Ltd., 27 Wrights Lane, London W8 5TZ
Viking Penguin, une division de Penguin Books USA Inc., 375 Hudson Street,
New York, New York 10014, USA
Penguin Books Australia Ltd., Ringwood, Victoria, Australia
Penguin Books (NZ) Ltd., 182-190 Wairau Road, Auckland 20, New Zealand
Penguin Books Ltd., siège social : Harmondsworth, Middlesex, England

Première publication 1995
10 9 8 7 6 5 4 3 2 1
Copyright © Photographers & Friends United Against AIDS,
section canadienne, 1995
Numéro de permis d'organisme de bienfaisance 1001437-13

Imprimé et relié en Chine sur du papier neutralisé à l'acide.

Données de catalogage avant publication (Canada)

Vedette principale au titre :

People who make a difference = Des gens peu ordinaires

Texte en français et en anglais

ISBN 0-670-86475-7

1. Célébrités - Canada - Portraits. 2. Canada - Biographies - Portraits.
3. Portraits canadiens. 4. Photographie artistique. I. Atwood, Margaret, 1939-
II. Titre : Des gens peu ordinaires.

TR681.F3P46 1995 779'.2'0971 C95-930560-ag

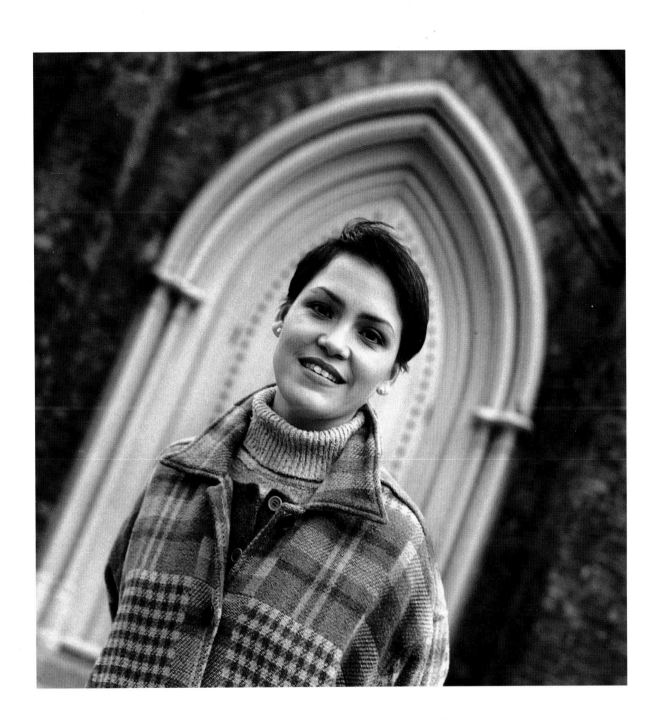

Reid**ANDERSON** ARTISTIC DIRECTOR/DIRECTEUR ARTISTIQUE

Ballet in all its forms, from dancing leading roles to training and production, has led Reid Anderson to the position of artistic director of the National Ballet of Canada. Since starting his training as a seventeen-year-old at the Royal Ballet School of London, and then as principal dancer with the Stuttgart Ballet under the guidance of choreographer John Cranko, the star dancer has made it his life's ambition to dance to new heights.

Le ballet sous toutes ses formes, du premier rôle à l'enseignement en passant par la production, a conduit Reid Anderson au poste de directeur artistique du Ballet National. Depuis ses études à dix-sept ans à la Royal Ballet School de Londres, puis à Stuttgart, comme danseur-étoile sous la férule du chorégraphe John Cranko, cette vedette consacre sa vie à célébrer la danse partout là où ses pas de deux le mènent.

PHOTOGRAPHER/PHOTOGRAPHE : CYLLA VON TIEDEMANN

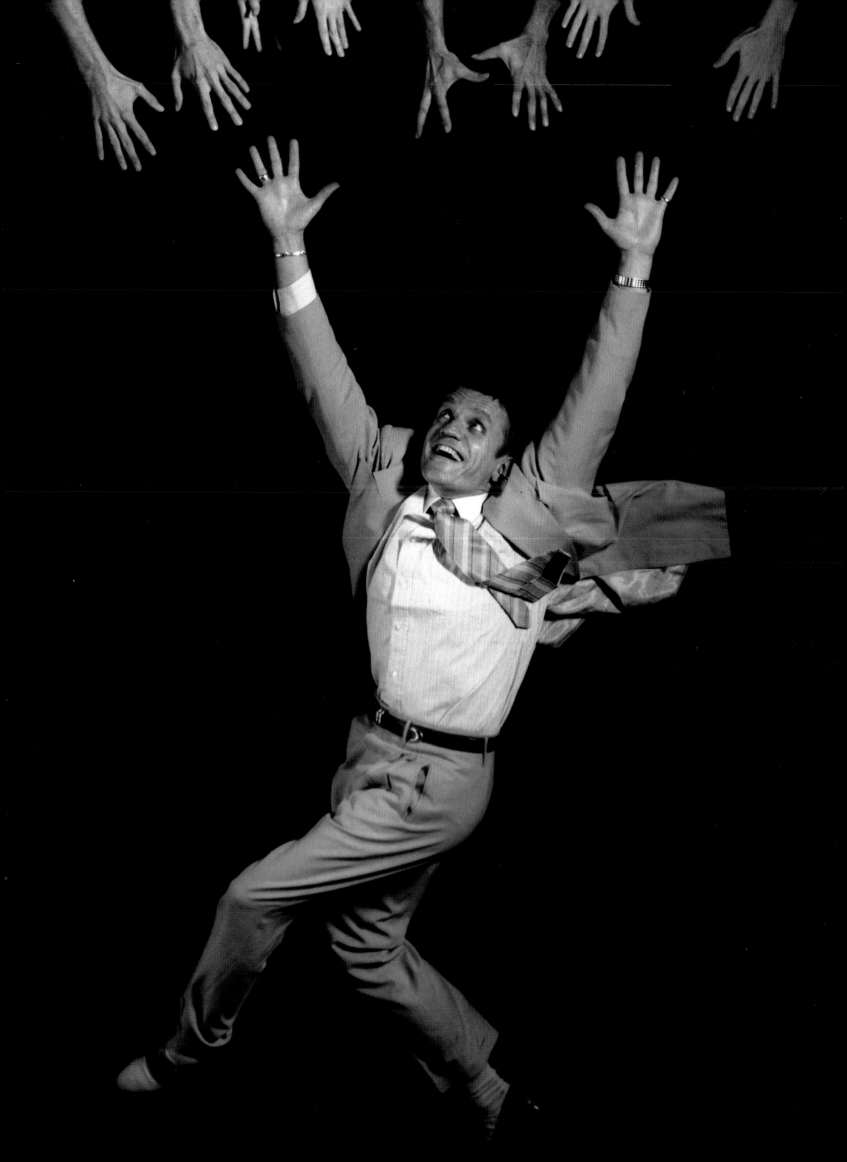

Bluma**APPEL** EXECUTIVE/CADRE

PHOTOGRAPHER/PHOTOGRAPHE : GAIL HARVEY

Bluma Appel's forty-year career in the arts, journalism, politics, and joining the fight against AIDS has been anything but boring. In the 1970s, she served at separate times as a $1-a-year chargée de mission to Secretary of State Gérard Pelletier and to Marc Lalonde, the federal minister responsible for the status of women in Pierre Trudeau's government. She has written for several newspapers, including *Le Devoir*, the *Toronto Star*, and *The Financial Post*, hosted numerous television shows, and produced and financed various plays and feature films, including *The Opening of a Window* (1962), starring Olympia Dukakis. Although she has many directorships under her belt, including the National Art Gallery and the Canadian Psychiatric Research Foundation, it is her extensive volunteer work in the field of AIDS awareness that brought her to the United Nations in New York to address the dignitaries. In 1989, she was appointed chair of the Canadian Foundation for AIDS Research.

Bluma Appel ne s'est sûrement pas ennuyée pendant ses quarante années de carrière dans les arts, le journalisme, la politique et la lutte contre le SIDA. Au cours des années 1970, elle a été chargée de mission (payée un dollar symbolique par an) pour le secrétaire d'État Gérard Pelletier et pour Marc Lalonde, ministre chargé de la Condition féminine dans le gouvernement de Pierre Trudeau. Elle a écrit dans plusieurs journaux, dont Le Devoir, *le* Toronto Star *et* The Financial Post, *animé de nombreuses émissions télévisées et produit et financé plusieurs pièces de théâtre et films, notamment* The Opening of a Window *(1962), avec Olympia Dukakis. Bien qu'elle ait siégé à de nombreux conseils d'administration, dont celui du Musée des beaux-arts du Canada et celui de la Fondation canadienne de la recherche en psychiatrie, ce sont ses nombreuses activités bénévoles de sensibilisation au problème du SIDA qui l'ont amenée à prononcer un discours devant les dignitaires des Nations Unies à New York. En 1989, elle a été nommée présidente de la Fondation canadienne pour la recherche sur le SIDA.*

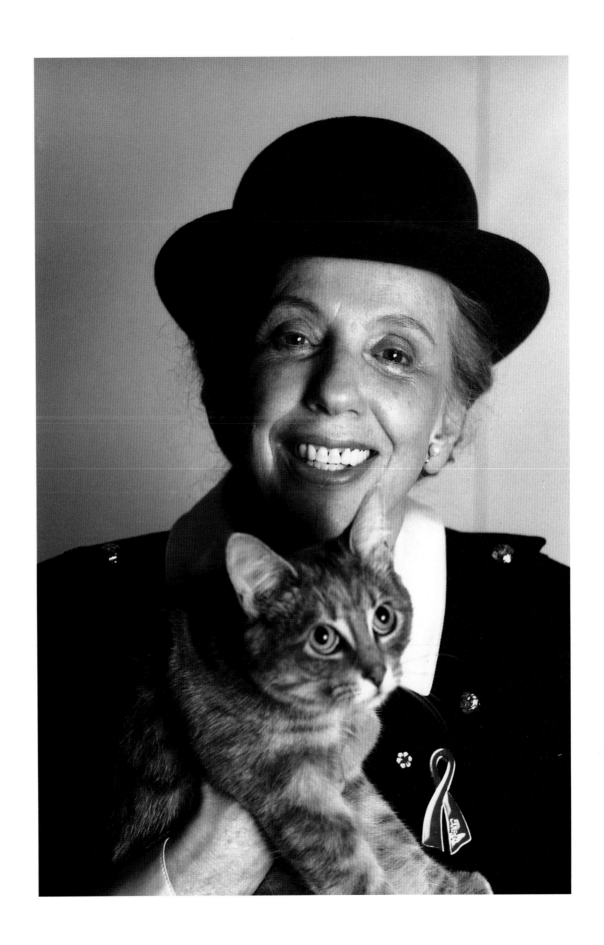

Margaret**ATWOOD** WRITER/ÉCRIVAINE

PHOTOGRAPHER/PHOTOGRAPHE : THOMAS KING

Margaret Atwood's wry humour and spiritual storylines have made her a favourite of critics in Canada and abroad. One of the country's best-known authors, Atwood has penned books that have sold more than one million copies around the world. Novels such as *The Handmaid's Tale* (1985), which was later made into a motion picture, *Cat's Eye* (1988), and *The Robber Bride* (1993) have secured a place for the Ottawa-born writer in the pantheon of twentieth-century literature.

L'humour désabusé et les récits pleins d'esprit de Margaret Atwood lui ont valu la faveur des critiques, tant au Canada qu'à l'étranger. Elle compte parmi les auteurs les plus célèbres du pays et certains de ses livres se sont vendus à plus d'un million d'exemplaires à travers le monde. Ses romans: La Servante écarlate *(1985), qui a été porté à l'écran;* Œil-de-chat *(1988) et* La Voleuse d'hommes *(1993), ont valu à cette écrivaine originaire d'Ottawa une place au panthéon de la littérature du vingtième siècle.*

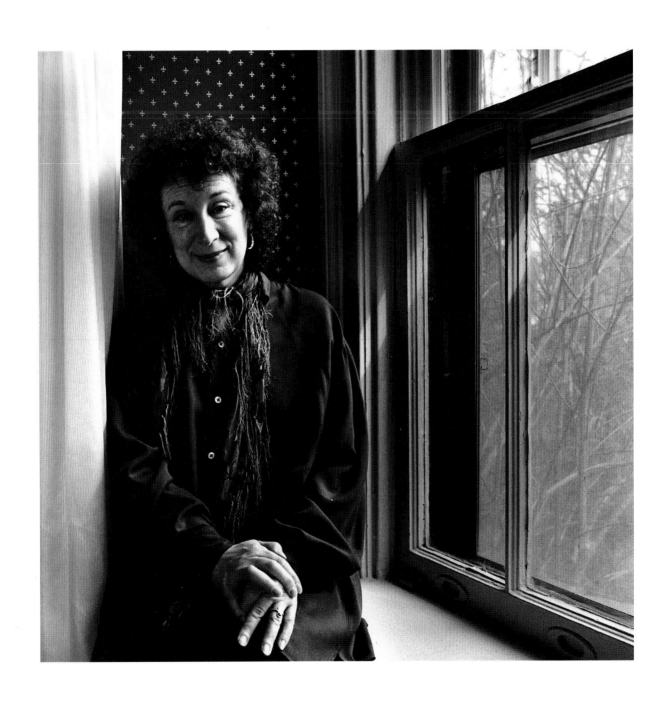

Tommy**BANKS** MUSICIAN/MUSICIEN

In more than forty years as a pianist, executive producer, conductor, and arranger, Tommy Banks has worked on six dozen internationally syndicated hour-long television specials, seen in more than seventy countries. He's been the executive producer of concerts by artists as diverse as Tina Turner, Kris Kristofferson, Rita Coolidge, Cleo Laine, Nana Mouskouri, the Bellamy Brothers, and The Kingston Trio. He's hosted eight television shows and two radio programs and appeared in numerous films and TV shows. As a jazz pianist, he has toured throughout Europe and Asia and was part of the first foreign jazz band to tour the People's Republic of China in 1983.

En plus de quarante ans de carrière, Tommy Banks, pianiste, chef de production, chef d'orchestre et arrangeur, a participé à la réalisation de six douzaines d'émissions spéciales télévisées diffusées dans plus de soixante-dix pays. Il a dirigé la production de concerts donnés par des artistes aussi variés que Tina Turner, Kris Kristofferson, Rita Coolidge, Cleo Laine, Nana Mouskouri, les Bellamy Brothers et le Kingston Trio. Il a été animateur de huit émissions télévisées et de deux émissions radiodiffusées et a joué des rôles dans de nombreux films et émissions télévisées. En tant que pianiste de jazz, il a fait des tournées à travers l'Europe et l'Asie et faisait partie du premier orchestre de jazz étranger à se rendre en République populaire de Chine en 1983.

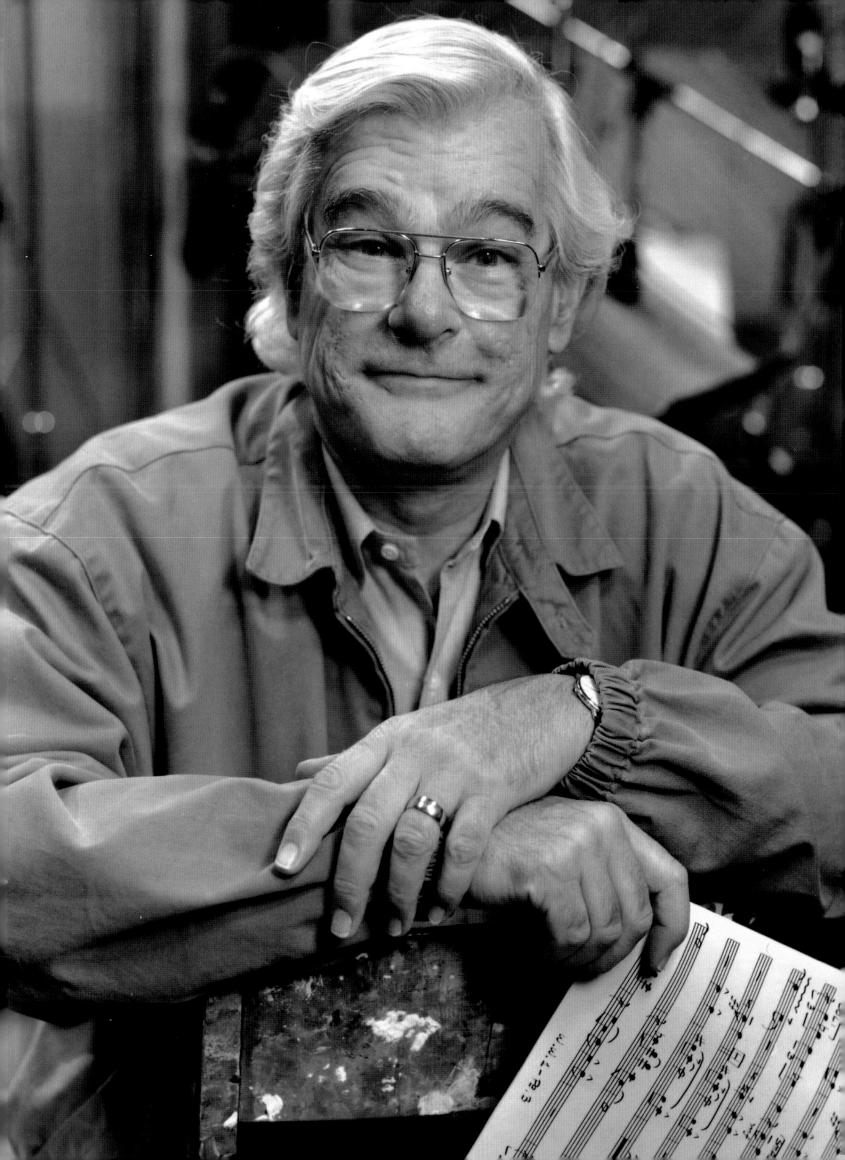

BARENAKED**LADIES** MUSICIANS/MUSICIENS

PHOTOGRAPHER/PHOTOGRAPHE : NEIL PRIME-COOTE

The Ladies (Andy Creeggan, Tyler Stewart, Ed Robertson, Jim Creeggan, and Steven Page) have defended Yoko Ono, poked fun at Beach Boy Brian Wilson, and obsessed over a Toronto street corner (Jane and St. Clair). Their music, along with some funky hooks and a frenetic stage show, have garnered them fame in Canada and the United States, selling more than a million records and gaining notoriety and admiration from coast to coast. Their first release, an independently produced extended-play (EP) record, sold more than 80,000 copies in Canada. Their first big-label release, *Gordon*, has sold close to 900,000 copies in Canada, and *Maybe You Should Drive* is charted on the same path.

Qu'il s'agisse de défendre Yoko Ono, de se moquer du Beach Boy Brian Wilson ou de nous parler d'un coin de Toronto cher à leur cœur (celui des rues Jane et St. Clair), les «Ladies» (Andy Creeggan, Tyler Stewart, Ed Robertson, Jim Creeggan et Steven Page) ne sont jamais à court d'inspiration. Leur musique accrocheuse et leur présence frénétique sur scène en ont fait des célébrités au Canada et aux États-Unis, où ils ont vendu plus d'un million de disques et suscité l'admiration d'un océan à l'autre. Leur premier album longue durée, produit à titre indépendant, s'est vendu à plus de 80 000 exemplaires au Canada. Les ventes de leur premier album sous étiquette connue, Gordon, *ont presque atteint les 900 000 exemplaires au Canada, et* Maybe You Should Drive *semble promis au même succès.*

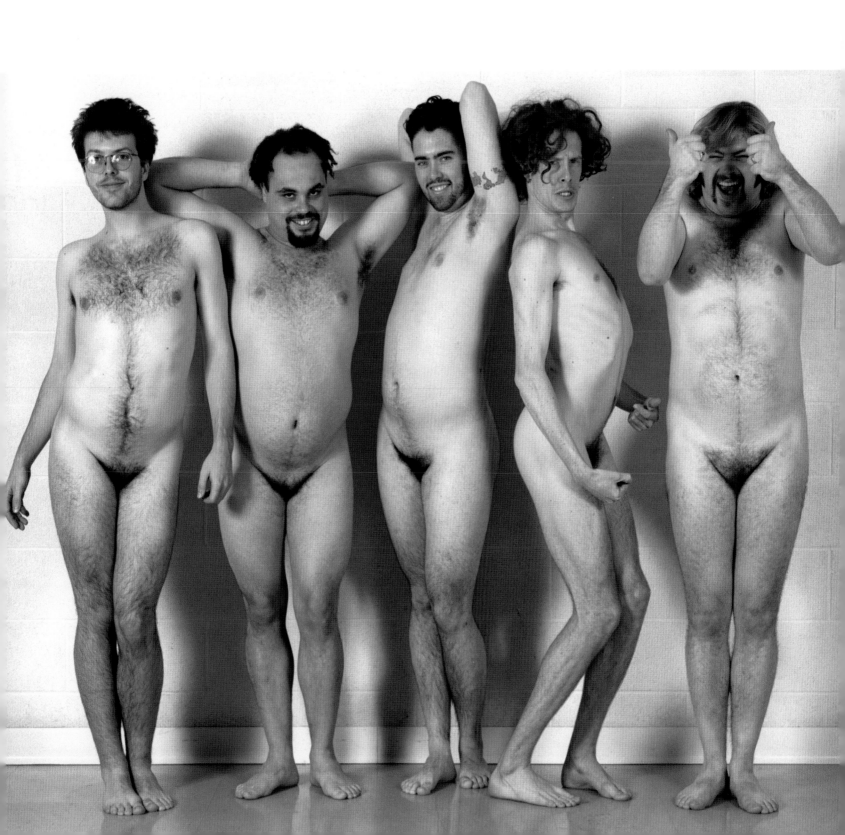

Paul BEESTON

BASEBALL EXECUTIVE
DIRECTEUR D'ÉQUIPE DE BASE-BALL

Paul Beeston, together with former Toronto Blue Jays general manager Pat Gillick, established one of the most successful franchises in recent baseball history. They were the yin and yang of the Blue Jays, a ball club they built into world champions. Beeston, president and chief executive officer of the Jays, became the club's first employee on May 10, 1976, only one and a half months after Toronto was granted a franchise. As the driving force behind the Jays, Beeston has had the pleasure of watching the team bring home two consecutive World Series trophies (1992 and 1993).

Avec Pat Gillick, ancien directeur général des Blue Jays de Toronto, Paul Beeston a établi l'une des meilleures équipes de l'histoire récente du base-ball. Ils étaient en quelque sorte le yin et le yang de l'équipe des Blue Jays, dont ils ont fait des champions du monde. Paul Beeston, président et directeur général des Blue Jays, devint le premier employé du club le 10 mai 1976, un mois et demi seulement après que Toronto eut obtenu une franchise. Véritable locomotive des Blue Jays, il a eu le plaisir de voir l'équipe remporter deux fois de suite le trophée de la série mondiale (1992 et 1993).

PHOTOGRAPHER/PHOTOGRAPHE : RON TURENNE

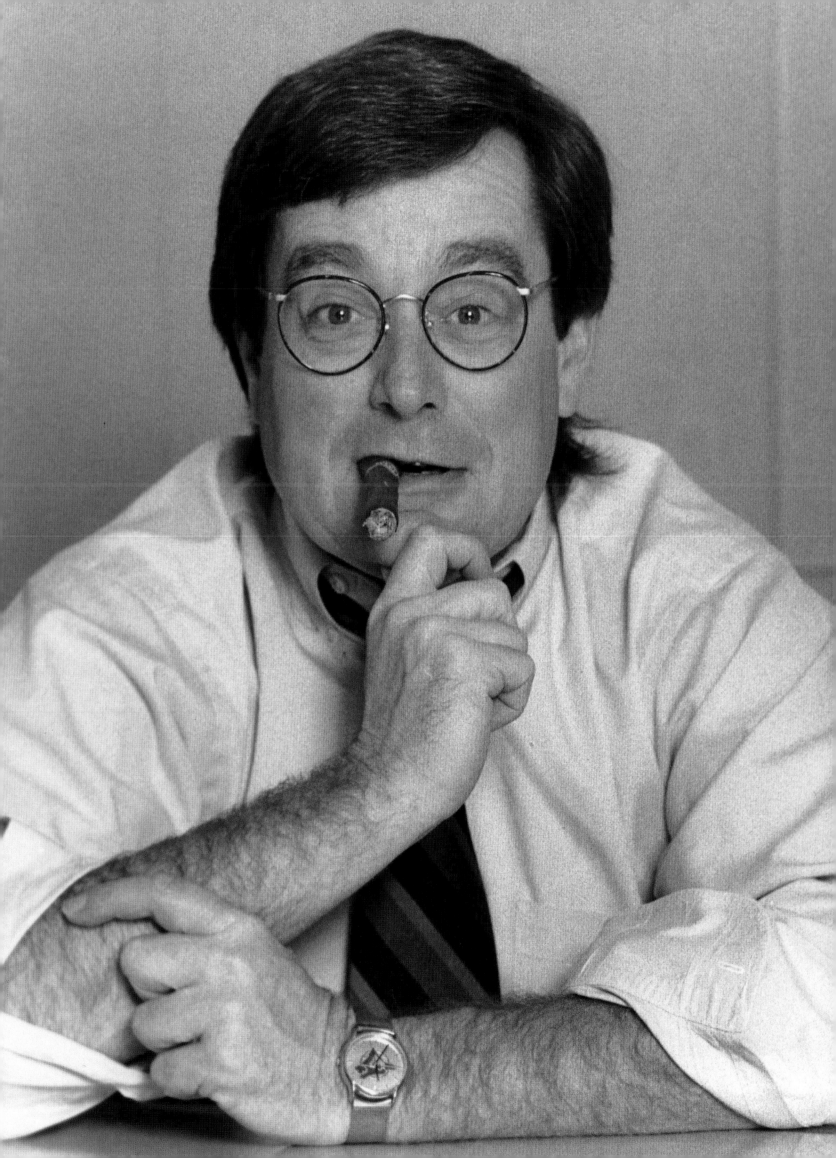

Jeanne**BEKER** BROADCASTER / COMMUNICATRICE

Before there was MTV, there was "The NewMusic"– Toronto-based Citytv's ground-breaking rock program. Jeanne Beker, the show's popular co-star, later vaulted to the news desk at MuchMusic before landing a plum assignment as globe-trotting star and segment producer of "FT – FashionTelevision" and "MT – MovieTelevision." "FT" is now the station's most widely syndicated show, with viewers across Canada and in the United States, as well as in more than eighty countries worldwide. Beker also plays an instrumental role in raising awareness of the AIDS epidemic through her work with Fashion Cares.

Avant MTV, il y a eu The NewMusic, le programme de rock d'avant-garde de la chaîne torontoise Citytv. Jeanne Beker, co-vedette populaire de l'émission, s'est ensuite retrouvée à la rédaction de MuchMusic avant d'obtenir un poste de rêve qui devait l'emmener à travers le monde à titre de vedette itinérante et de réalisatrice de segments pour FT-FashionTelevision et MT-MovieTelevision. Avec des spectateurs dans tout le Canada, et aux États-Unis, ainsi que dans plus de quatre-vingt pays dans le monde, FT est à présent l'émission la plus largement diffusée de la station. Jeanne Beker joue également un rôle actif dans la sensibilisation au problème du SIDA en participant à Fashion Cares.

PHOTOGRAPHER / PHOTOGRAPHE : W. SHANE SMITH

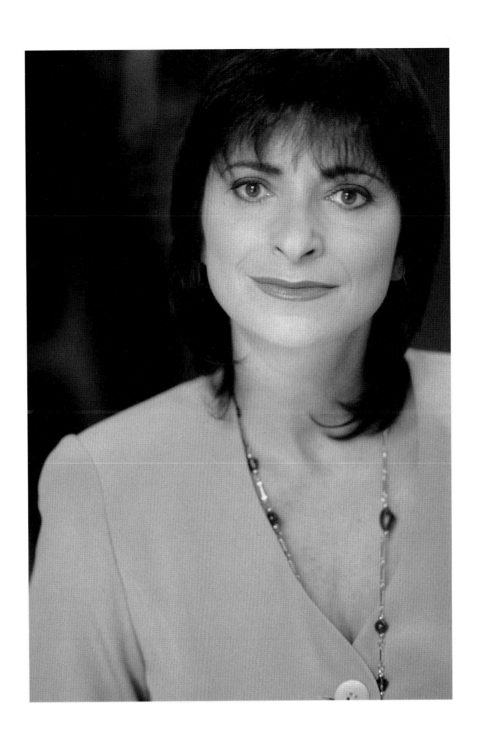

Roberta**BONDAR** ASTRONAUT/ASTRONAUTE

PHOTOGRAPHER/PHOTOGRAPHE : GAVIN MCMURRAY

When astronaut Roberta Bondar was chosen to fly on the space shuttle *Discovery* in 1992, it was a dramatic, public demonstration of faith in one of the most distinguished scientists Canada has ever produced. The multi-talented Bondar is a neurologist by training and a researcher by disposition. Her stellar medical credentials have taken her to distinguished visiting professorships in medical sciences at universities across Canada and the United States. One of six original Canadian astronauts in 1983, she joined an international team in 1990, which culminated in her Spacelab experiments on the *Discovery* flight in January 1992.

Le choix de l'astronaute Roberta Bondar comme membre de l'équipage de la navette spatiale Discovery *en 1992 a constitué un témoignage éclatant de confiance en l'une des personnalités scientifiques les plus distinguées de l'histoire du Canada. Roberta Bondar, neurologue de formation, a la passion de la recherche. Ses compétences hors pair dans le domaine médical lui ont valu plusieurs invitations prestigieuses à venir enseigner les sciences médicales dans des universités du Canada et des États-Unis. Elle faisait partie des six premiers astronautes canadiens en 1983 et s'est jointe à une équipe internationale en 1990. Ses expériences à bord de Spacelab lors du vol de la navette* Discovery *en janvier 1992 ont marqué l'apogée de sa carrière d'astronaute.*

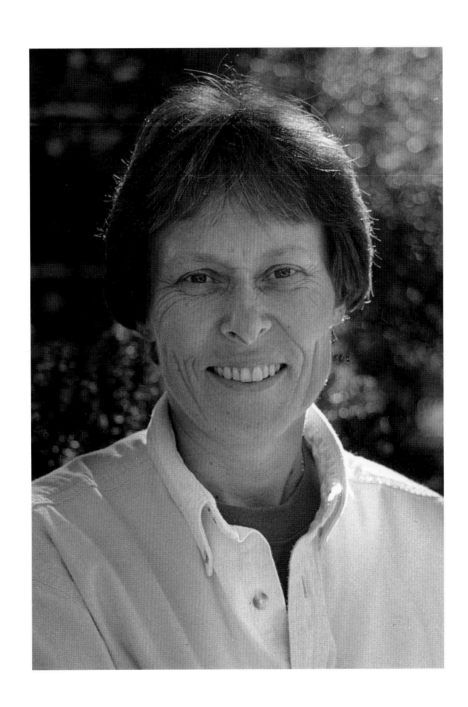

June**CALLWOOD**

WRITER AND ACTIVIST
ÉCRIVAINE ET MILITANTE

June Callwood is one of Canada's best-loved and most prolific authors and social activists. She has written twenty-six books, including *Portrait of Canada* and *Jim: A Life with AIDS*, as well as innumerable newspaper and magazine articles. Known as a writer's writer and blessed equally with compassion and outspokenness, she is a founding member of both the Writers' Union of Canada and the Periodical Writers Association of Canada. In 1987 she founded Casey House Hospice, a Toronto hospice for people living with AIDS, in memory of her son Casey Robert Frayne.

June Callwood est une militante qui compte aussi parmi les auteurs les plus prolifiques et les plus populaires du Canada. Elle a écrit vingt-six ouvrages, dont Portrait of Canada *et* Jim: A Life with AIDS, *ainsi que d'innombrables articles pour des journaux et des magazines. Auteure respectée, capable de compassion tout en ne craignant pas de s'exprimer avec franchise, elle est membre fondatrice du «Writers' Union of Canada» et de la «Periodical Writers Association of Canada». En 1988, elle a fondé Casey House Hospice, qui accueille à Toronto des personnes atteintes du SIDA, en mémoire de son fils, Casey Robert Frayne.*

PHOTOGRAPHER/PHOTOGRAPHE : HEATHER GRAHAM

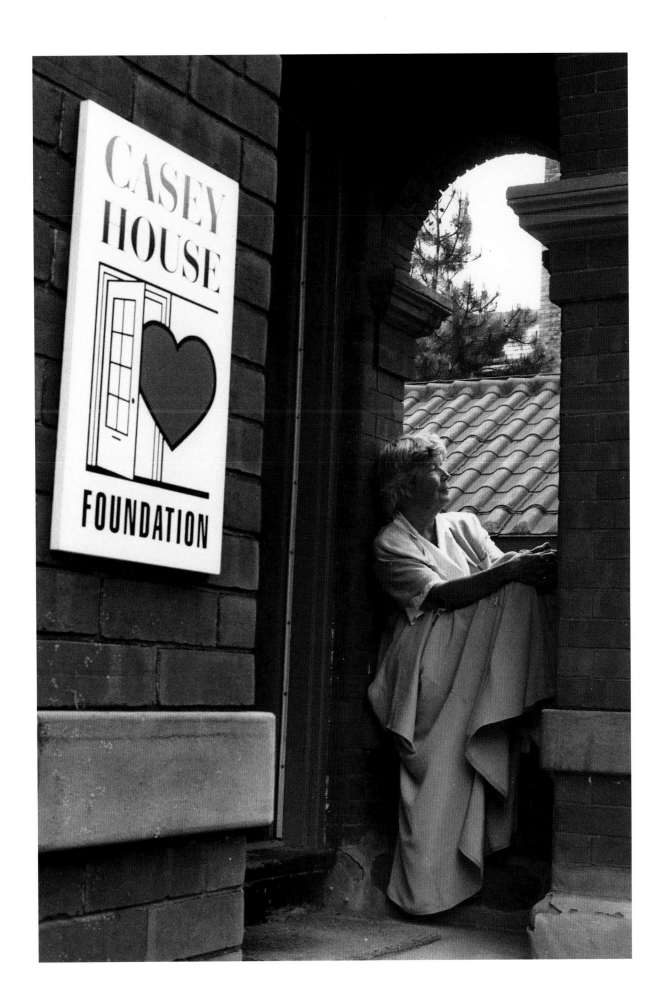

Douglas**CARDINAL** ARCHITECT/ARCHITECTE

PHOTOGRAPHER/PHOTOGRAPHE : HEATHER GRAHAM

Douglas Cardinal seeks to improve what he sees as the miserable human condition by integrating the physical, emotional, and even spiritual needs of people into his designs. Internationally recognized for creating a distinctly Canadian architectural style (revealed in such buildings as St. Mary's Church in Red Deer, Alberta, the Edmonton Space Sciences Centre, and the Canadian Museum of Civilization in Hull, Quebec), the Calgary-born Cardinal was awarded the Order of Canada in 1990.

Douglas Cardinal cherche à améliorer ce qu'il considère comme la misérable condition humaine en tenant compte, dans ses créations architecturales, des besoins physiques, affectifs et même spirituels des gens. Reconnu à l'échelle internationale comme le créateur d'un style architectural canadien (dont l'église St. Mary's de Red Deer, en Alberta, le Edmonton Space Sciences Centre et le Musée canadien des civilisations à Hull, au Québec, sont des exemples), Douglas Cardinal, originaire de Calgary, a reçu l'Ordre du Canada en 1990.

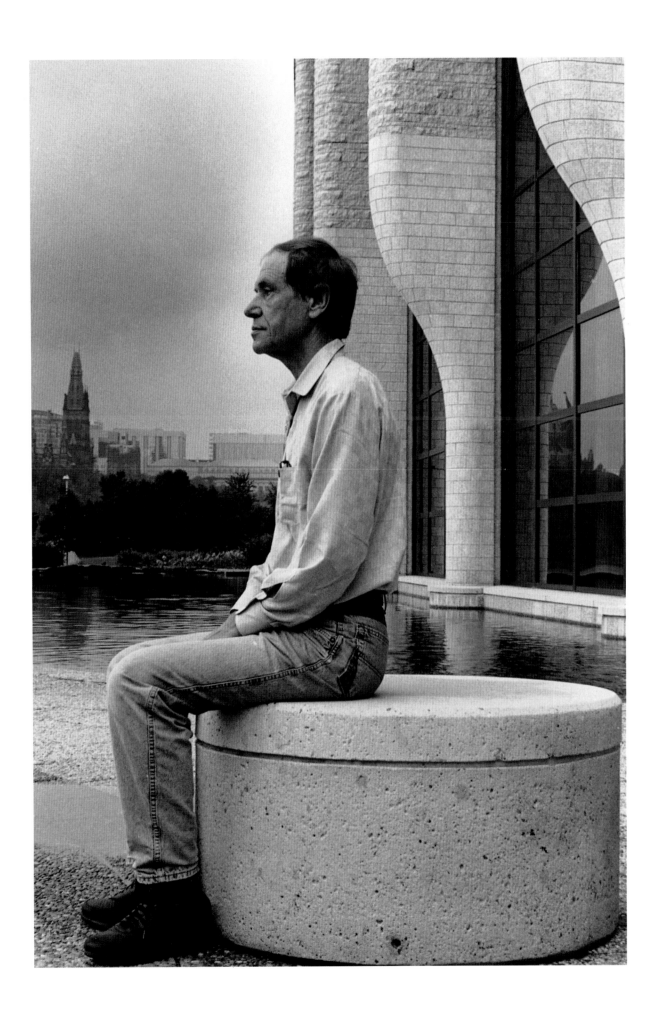

Brent**CARVER** ACTOR/ACTEUR

PHOTOGRAPHER/PHOTOGRAPHE : TAFFI ROSEN

For some, life is a cabaret. Brent Carver's been proving it from the stages of London, Toronto, New York, and Stratford, where he played the all-knowing master of ceremonies in *Cabaret*, among other roles. Most recently, Carver has taken a bite out of the Big Apple, winning a Tony Award for his performance in *Kiss of the Spider Woman*. In a career that includes singing, dancing, and Shakespearean roles, the British Columbia native has appeared in *The Wars*, *The True Nature of Love*, and *The Pirates of Penzance*. In between, he's found time to host the *Dancers for Life* gala to benefit AIDS organizations.

Pour certains, le monde est une vaste scène de théâtre. Témoin en est Brent Carver qui, à Londres, Toronto, New York et Stratford, a joué entre autres rôles celui du fameux maître de cérémonie de Cabaret. Tout récemment, Brent Carver a conquis New York, en gagnant un prix Tony pour sa performance dans la comédie musicale Kiss of the Spider Woman. *Au cours d'une carrière qui l'a amené tour à tour à chanter, danser et jouer Shakespeare, cet acteur originaire de la Colombie-Britannique à joué des rôles dans* The Wars, The True Nature of Love *et* The Pirates of Penzance. *Entre deux rôles, il a aussi trouvé le temps d'être animateur du gala Dancers for Life au profit des organismes de lutte contre le SIDA.*

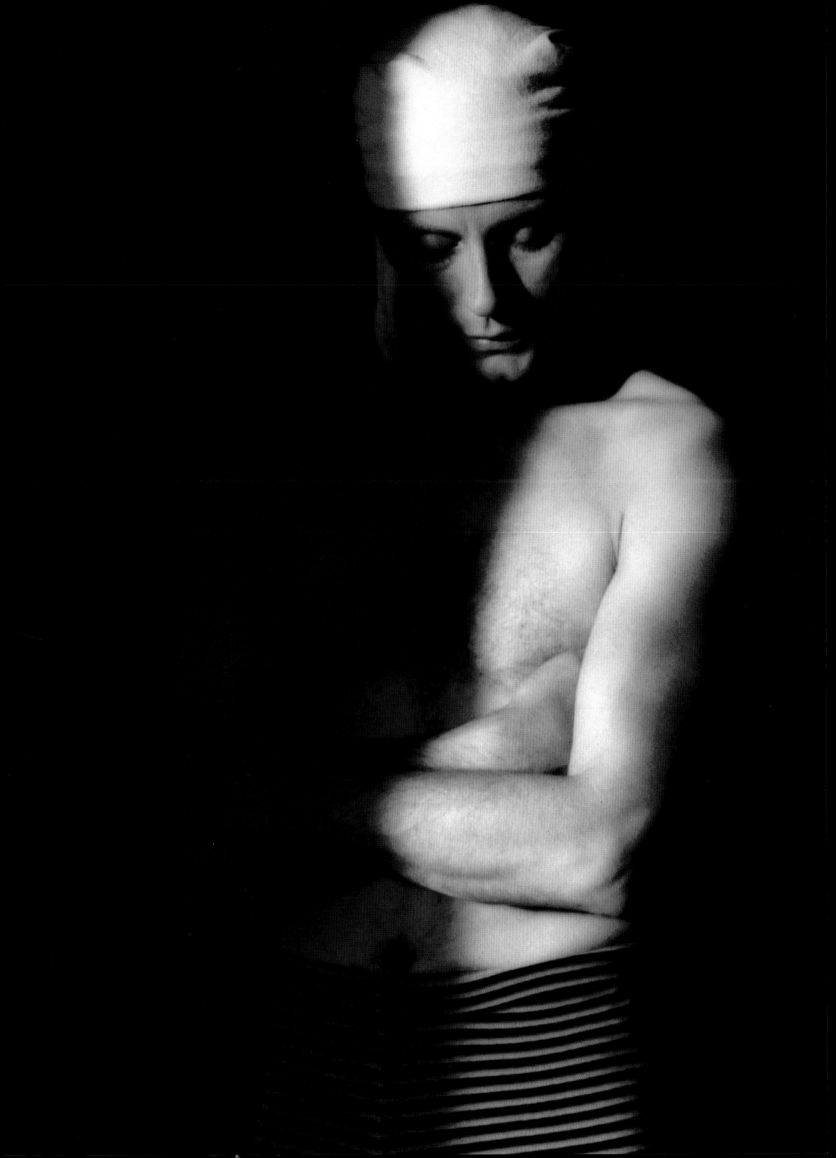

Jean**CHRÉTIEN** PRIME MINISTER/PREMIER MINISTRE

Jean Chrétien was elected Prime Minister in 1993, the culmination of a thirty-year career in public life, during which he held virtually every senior cabinet portfolio in the federal government. Prime Minister Chrétien is a native of Shawinigan, Québec, and is well known to Canadians for his down-to-earth style and populism. His priorities in government are job creation and economic growth, restoring integrity and trust in Canada's institutions, and charting an independent course for Canada on the world stage.

Jean Chrétien a été élu Premier ministre en 1993, après une carrière de trente ans dans les affaires publiques, au cours de laquelle il a été responsable de presque tous les portefeuilles importants au sein du Cabinet fédéral. Le Premier ministre Chrétien est originaire de Shawinigan (Québec) et il est bien connu des Canadiens pour son style terre à terre et son populisme. Ses priorités au gouvernement sont la création d'emplois et la croissance économique, le rétablissement de l'intégrité et de la confiance dans les institutions canadiennes, et l'autonomie du Canada sur la scène internationale.

PHOTOGRAPHER/PHOTOGRAPHE : GUNTAR KRAVIS

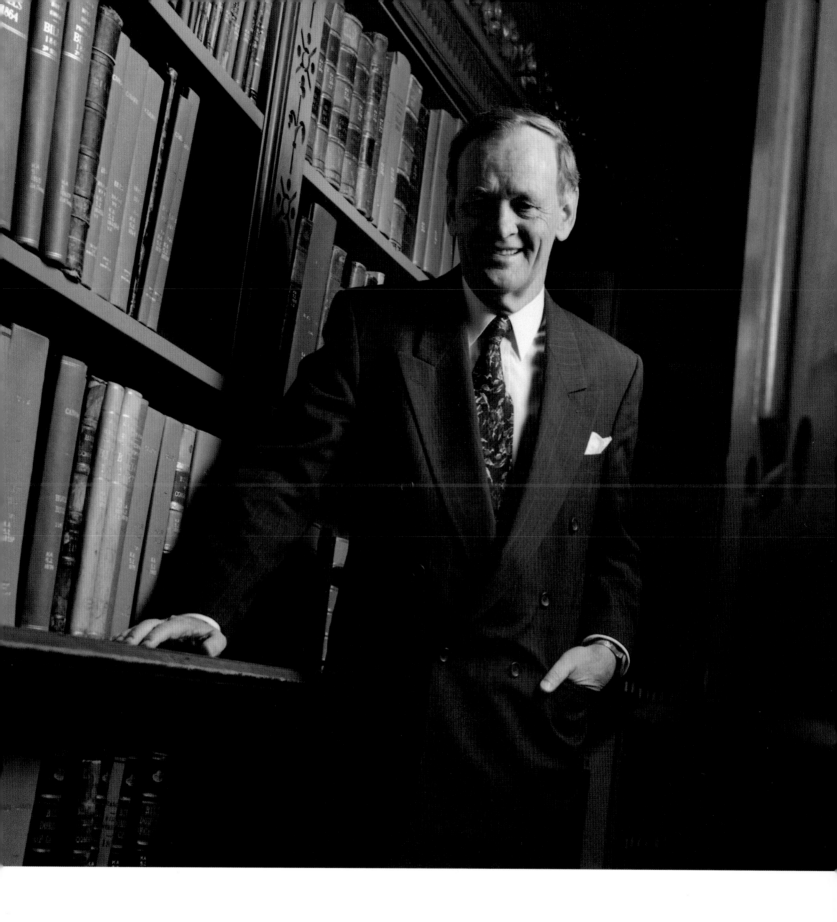

CIRQUE DU SOLEIL

In 1984 a group of young Québecois street performers pooled their dreams and talents to form Le Club de Haut Talons – the High Heels Club. As the Cirque du Soleil, it has exploded into a major cultural enterprise, with its own circus school. The group has reinvented the circus, dazzling millions around the world with a mix of street performers, acrobats, and traditional circus acts. In 1989 the Cirque won its first Emmy in the Outstanding Special Event category for its HBO special, "The Magic Circus," and garnered New York's Drama Desk Award for Unique Theatrical Experience two years later. In 1994 it presented the world with three new shows – one of which, *Alegria*, is shown here.

En 1984, un groupe de jeunes artistes québécois donnant des spectacles dans les rues a regroupé talents et rêves pour former le «Club des hauts talons». Le Cirque du Soleil, est maintenant une importante entreprise culturelle qui possède sa propre école de cirque. Le groupe a réinventé le cirque, ébahissant des millions de personnes partout dans le monde avec son mélange d'art de la rue, d'acrobaties et de spectacles traditionnels du cirque. En 1989, le Cirque a obtenu son premier trophée Emmy dans la catégorie des événements spéciaux exceptionnels pour le spectacle The Magic Circus présenté à la chaîne HBO. Deux ans plus tard, il a obtenu le trophée «New York's Drama Desk Award» pour une expérience théâtrale unique. En 1994, le Cirque a présenté trois nouveaux spectacles dont Alegria que l'on peut voir ici.

PHOTOGRAPHER/PHOTOGRAPHE : BILL MILNE

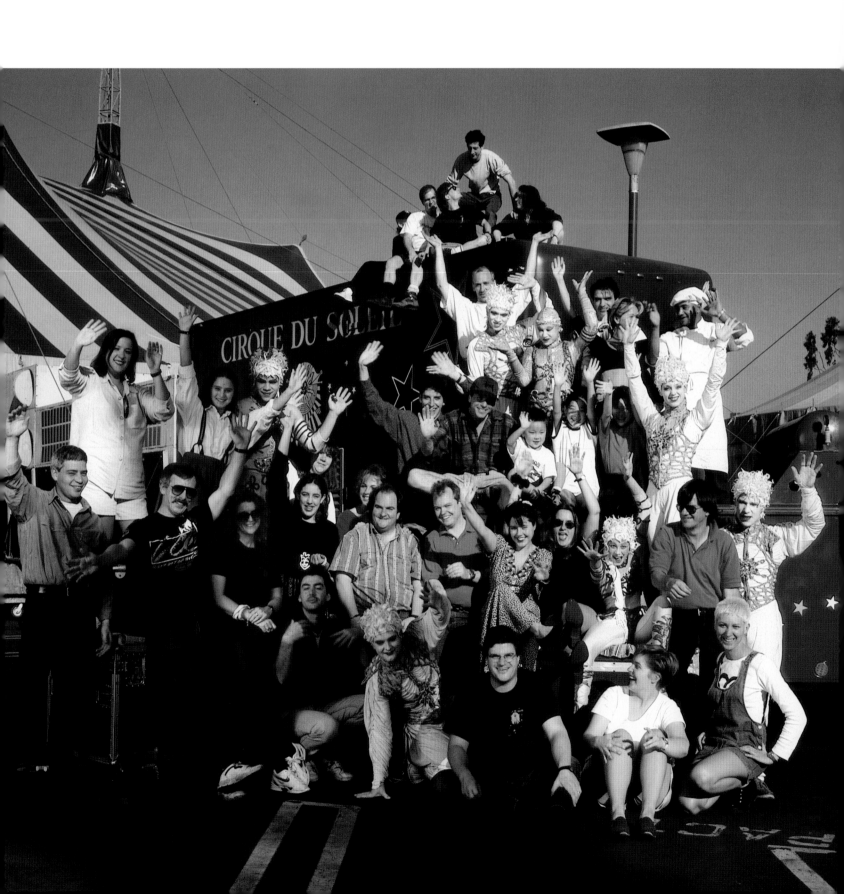

Wayne**CLARK** DESIGNER/CRÉATEUR DE MODE

PHOTOGRAPHER/PHOTOGRAPHE : GUNTAR KRAVIS

Wayne Clark loves women's clothing. His elegant yet comfortable designs for women appear in some of the finest stores in North America, including Holt Renfrew in Canada, as well as Neiman Marcus and Saks Fifth Avenue in the United States. After leaving Sheridan College in Oakville, Ontario, in 1973, the Calgary native pursued his dream of creating beautiful clothing for beautiful women on a Canadian Fashion Industry Scholarship at Hardy Amies in London, England. In seventeen years of designing for Canadian women, his style has become known throughout North America. Clark's designs force a woman to be anything but a wallflower, and ensure she is admired around the room and perhaps even a little envied.

Wayne Clark adore la mode féminine. Ses modèles élégants et confortables se rendent dans certains des meilleurs magasins d'Amérique du Nord, notamment Holt Renfrew au Canada, ainsi que Neiman Marcus et Saks Fifth Avenue au États-Unis. À sa sortie du Collège Sheridan de Oakville (Ontario) en 1973, ce créateur de mode originaire de Calgary a pu poursuivre son rêve, qui était de créer de magnifiques vêtements pour habiller de belles femmes. Grâce à une bourse de l'industrie canadienne de la mode, il est allé chez Hardy Amies à Londres. Depuis dix-sept ans qu'il crée des modèles pour les Canadiennes, son style s'est imposé dans toute l'Amérique du Nord. Loin de faire tapisserie, les femmes habillées par Wayne Clark sont sûres de susciter l'admiration, et même peut-être l'envie, autour d'elles.

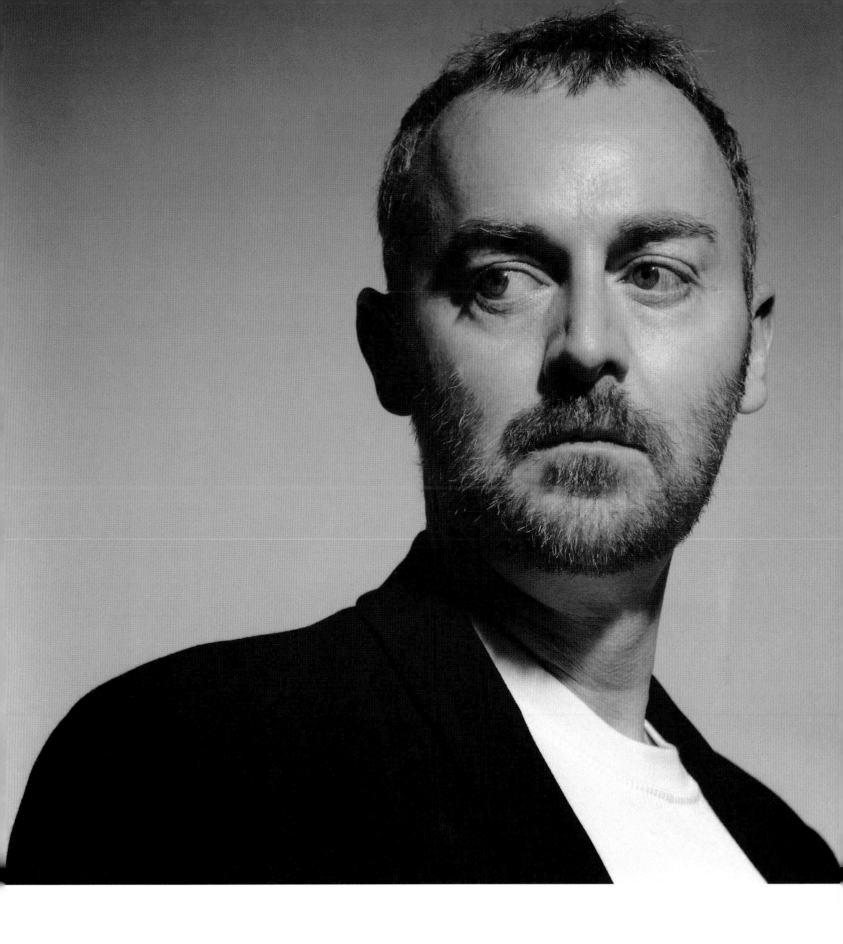

Adrienne**CLARKSON** BROADCASTER/COMMUNICATRICE

PHOTOGRAPHER/PHOTOGRAPHE : GAVIN MCMURRAY

In twenty years in broadcasting, Adrienne Clarkson has acquired a national profile in Canada's cultural life – with awards to match, including a trio of honorary degrees and an Order of Canada. Currently she is executive producer and host of "Adrienne Clarkson Presents," CBC's weekly cultural affairs series that profiles Canadian artists. Born in Hong Kong, the versatile Clarkson has also written and directed full-length films and documentaries, including *Artemisia* and *Borduas and Me*. The author of three novels, she followed a five-year stint as Ontario's agent general in Paris with two years as the president and publisher of McClelland & Stewart. She is currently at work on a film portrait of the Canadian painter James W. Morrice, slated for telecast in 1995.

En vingt ans de carrière, Adrienne Clarkson est devenue une figure nationale de la vie culturelle canadienne, comme en témoignent l'Ordre du Canada et les trois diplômes honorifiques qu'elle a reçus. Elle est actuellement chef de la production et présentatrice de l'émission hebdomadaire culturelle Adrienne Clarkson Presents, consacrée à des artistes canadiens. Née à Hong Kong, Adrienne Clarkson a aussi écrit et mis en scène des longs métrages et des documentaires, notamment Artemisia et Borduas and Me. Auteure de trois romans, elle a occupé le poste d'agent général de l'Ontario à Paris pendant cinq ans, avant de passer deux ans chez McClelland Stewart comme présidente et éditrice. Elle travaille actuellement à un portrait télévisé du peintre canadien James W. Morrice, dont la diffusion est prévue pour 1995.

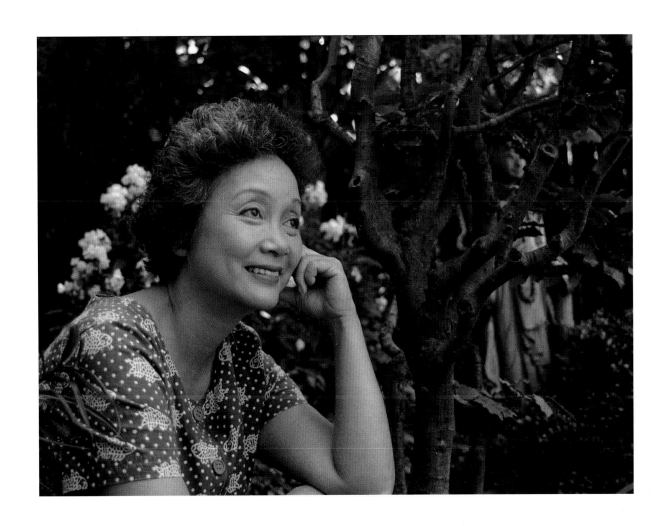

Bruce**COCKBURN** MUSICIAN/MUSICIEN

Bruce Cockburn has come a long way since his days as a Paris street musician in the 1960s. His twenty-five-year, twenty-two-album career has been filled with achievements, and includes ten Junos, several songwriting awards, and fifteen gold and platinum albums. The Ottawa native's passionate singing and poignant lyrics in such classics as "Wondering Where the Lions Are" and "If I Had a Rocket Launcher" have been indelibly stamped in the hearts of listeners worldwide. An ardent supporter of important environmental causes and human rights issues throughout the world, he has received the Order of Canada (1983) and an honorary doctorate from York University (1989) for his social activism. With the release of his twenty-second solo effort, *Dart to the Heart* (1994), the tireless troubadour takes aim at the heart of human existence – love.

Bruce Cockburn a fait bien du chemin depuis les années soixante, lorsqu'il chantait dans les rues de Paris. En vingt-cinq ans de carrière, au cours desquels il a enregistré vingt-deux albums, il a accumulé les distinctions, notamment dix Junos, plusieurs prix d'auteur-compositeur et quinze disques d'or et de platine. Ce musicien originaire d'Ottawa a séduit les auditeurs du monde entier en chantant avec passion les paroles poignantes de chansons classiques comme Wondering Where the Lions Are *et* If I Had a Rocket Launcher*, restées à jamais gravées dans tous les cœurs. Ardent défenseur de l'environnement et des droits de la personne, il a reçu l'Ordre du Canada (en 1983) et un doctorat honoris causa de l'Université York (en 1989) en reconnaissance de ses activités de défense de ces causes dans le monde entier. Son vingt-deuxième album solo,* Darts to the Heart *(1994), touche au sens même de l'existence humaine – l'amour.*

PHOTOGRAPHER/PHOTOGRAPHE : NEIL PRIME-COOTE

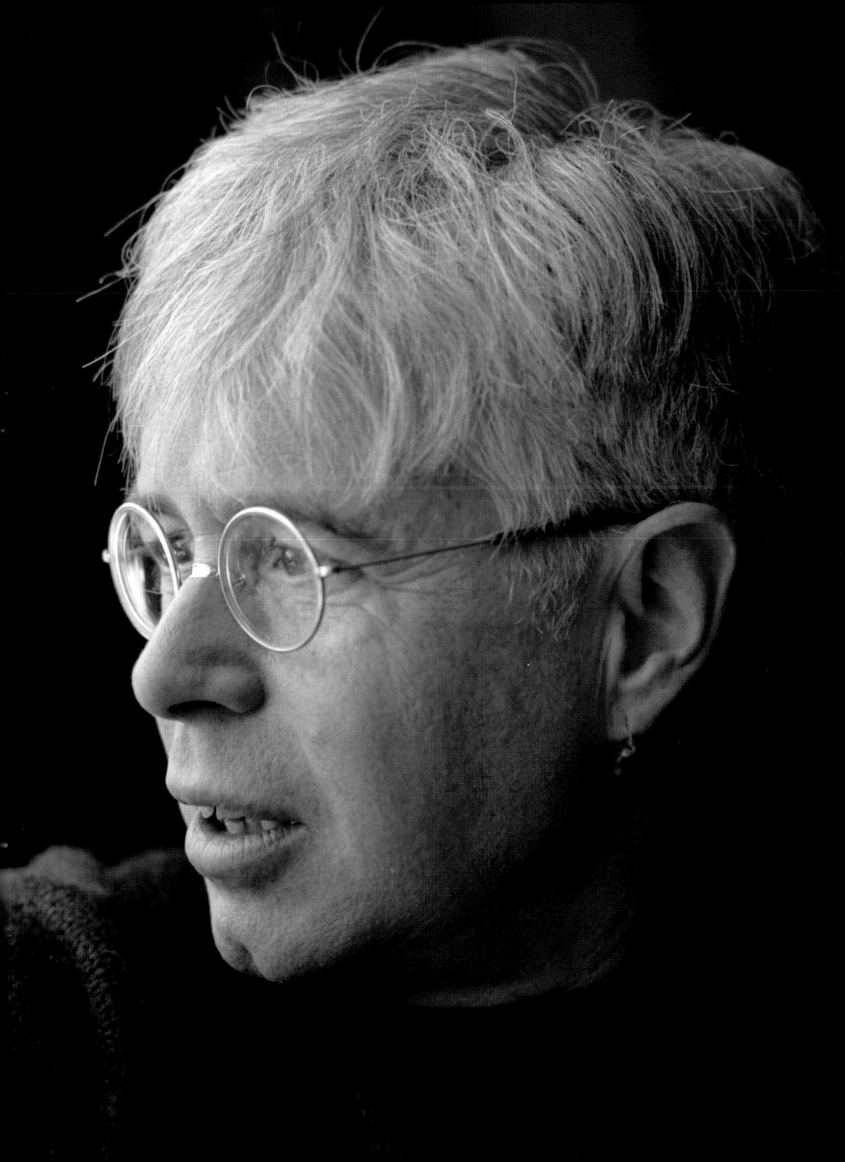

Leonard**COHEN**

SINGER, WRITER, AND POET
CHANTEUR, ÉCRIVAIN ET POÈTE

It's not surprising that our very own ambassador of cool, Leonard Cohen, is revered by patrons of smoky cafés everywhere. He is extremely popular in Europe – there is even an annual Leonard Cohen festival in Krakow, Poland. Born in Montreal in 1934, Cohen is part underground poet, part elder of the pop-confessional pantheon. Through eight volumes of poetry, three novels, and now eleven record albums, Cohen urges us to surrender ourselves to love, even if, in the end, we lose.

Rien d'étonnant à ce que Leonard Cohen, personnage «cool» par excellence, soit vénéré un peu partout par les habitués des bistrots enfumés. Il est extrêmement populaire en Europe, où un festival annuel à Cracovie (Pologne) porte son nom. Né à Montréal en 1934, il est à la fois un poète d'avant-garde et un «ancien» du mouvement pop. Dans les huit recueils de poésies, trois romans et onze disques qu'il nous a donnés jusqu'ici, Cohen nous exhorte à nous abandonner à l'amour, même si nous devons y perdre au bout du compte.

PHOTOGRAPHER/PHOTOGRAPHE : BILL MILNE

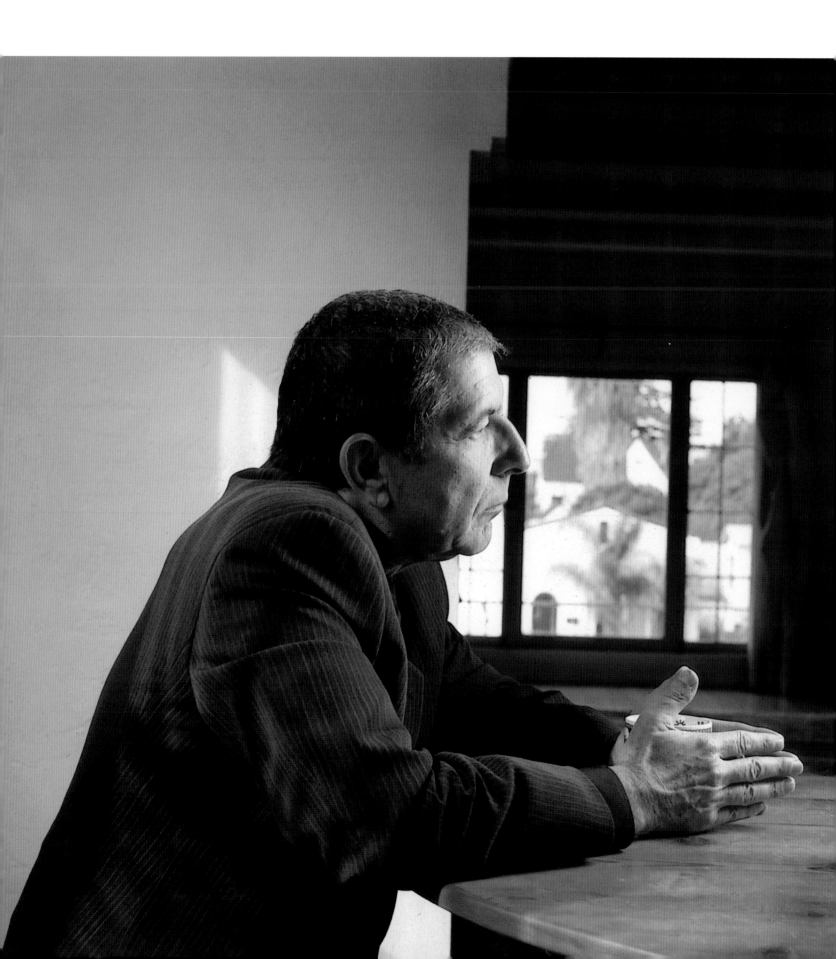

George**COHON** FAST-FOOD EXECUTIVE
DIRIGEANT DE CHAÎNE DE RESTAURANTS

PHOTOGRAPHER/PHOTOGRAPHE : GAVIN MCMURRAY

As senior chairman of McDonald's Restaurants of Canada Ltd., George Cohon relishes his role as "burger" master to the nation. The Chicago native moved to Toronto in 1968 to open eastern Canada's first McDonald's. Now the country's largest restaurant chain, the fast-food giant has more than 700 outlets across Canada, ringing up annual sales in excess of $1.5 billion. Cohon, named an Officer of the Order of Canada in 1993, is founder of the Ronald McDonald Children's Charities of Canada. As vice-chair of Moscow-McDonald's, he gave Russians their first Big Mac attack.

George Cohon, qui est président des Restaurants McDonald du Canada, aime son rôle de maître national du «hamburger». Né à Chicago, il est venu à Toronto en 1968 pour ouvrir le premier restaurant McDonald de l'Est du Canada. Le géant de la restauration rapide est à présent la plus grande chaîne de restaurants du Canada, avec plus de 700 établissements dans tout le pays et un chiffre d'affaires annuel de plus de 1,5 milliard de dollars. George Cohon, qui a été nommé Officier de l'Ordre du Canada en 1993, est le fondateur des Œuvres de bienfaisance pour enfants Ronald McDonald du Canada. Vice-président de McDonald-Moscou, il a permis aux Russes de savourer leur premier «Big Mac».

Ernie COOMBS CHILDREN'S ENTERTAINER
ARTISTE DE SPECTACLES POUR ENFANTS

PHOTOGRAPHER/PHOTOGRAPHE : SUSSI DORRELL

Certain things make a Canadian nostalgic for the lost pleasures of childhood: learning to skate, raking leaves, and settling in for an afternoon with the tickle trunk, Casey and Finnegan, and Mr. Dressup. Ernie Coombs, one of the few grown men who makes a living playing dress-up, has been entertaining children through his CBC series for almost thirty years. Coombs came to Canada in 1963 with another titan of children's entertainment, Fred Rogers, who was developing his Mister Rogers program at the CBC. Over the years, Mr. Dressup's show has evolved, and thousands of his viewers have grown into adulthood, and parenthood, providing Mr. Dressup with a new generation of fans.

Au Canada, certains souvenirs restent à jamais liés aux plaisirs de l'enfance : apprendre à patiner, ratisser les feuilles mortes et, les après-midi passés en compagnie de Mr. Dressup et ses amis. Ernie Coombs, qui est un des rares adultes à gagner sa vie en se déguisant, amuse les jeunes spectateurs de son émission télévisée du réseau anglophone de la SRC depuis une trentaine d'années. Ernie Coombs est venu au Canada en 1963 en compagnie d'un autre grand des spectacles pour enfants, Fred Rogers, créateur de l'émission Mister Rogers de la SRC. Au fil des années, l'émission Mr. Dressup a évolué et s'adresse maintenant aux enfants de ses premiers spectateurs.

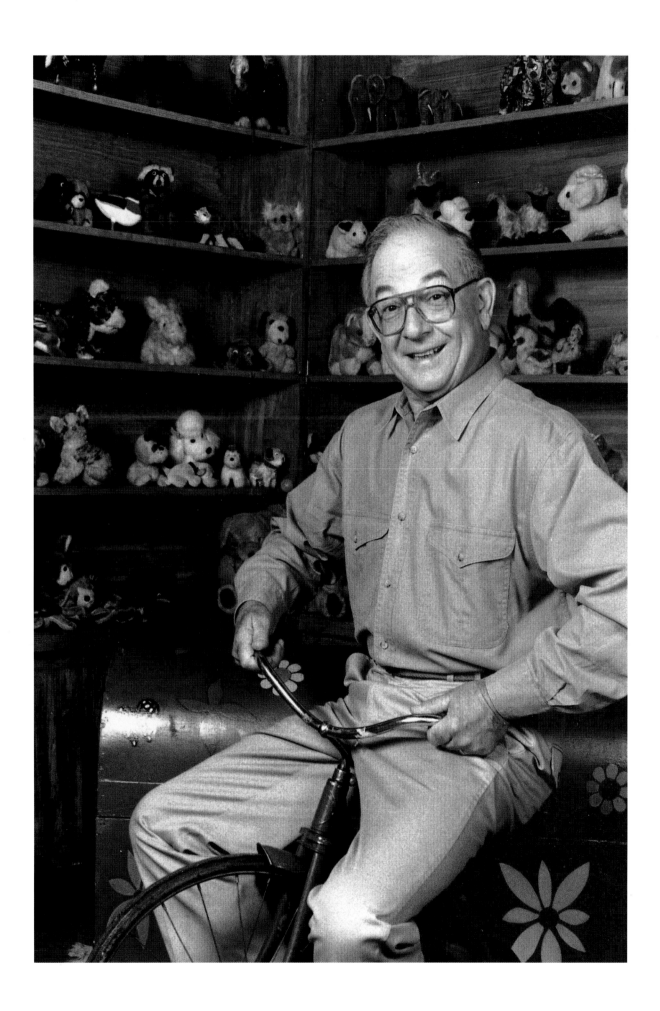

Keith**DAVEY**

Before acceding to the Senate, Keith Davey was known as a keen communicator and a brilliant political strategist. Toronto-born Davey has planned several national political campaigns, most of them successful, including Pierre Trudeau's resounding victory in 1974. His ability to predict voting patterns and mood swings of the electorate earned him the nickname "The Rainmaker" by journalist Scott Young. His eclectic energy continues to be enjoyed by many, including Ronald McDonald House and the Shaw Festival in Niagara-on-the-Lake.

Avant d'accéder au Sénat, Keith Davey se révéla ardent communicateur et brillant stratège. Né à Toronto, il a planifié plusieurs campagnes politiques nationales, la plupart victorieuses, y compris la victoire éclatante de Pierre Trudeau en 1974. Sa capacité à évaluer les habitudes de vote des électeurs et à détecter les changements d'humeur de l'électorat lui ont valu son surnom de "Faiseur de pluie" (The Rainmaker) par le journaliste Scott Young. Aujourd'hui encore, ses énergies sont éclectiques, au bénéfice, par exemple, du Royal Winnipeg Ballet, du festival Shaw de Niagara-on-the-Lake ou du Computer Museum Institute of Canada.

PHOTOGRAPHER/PHOTOGRAPHE : THOMAS KING

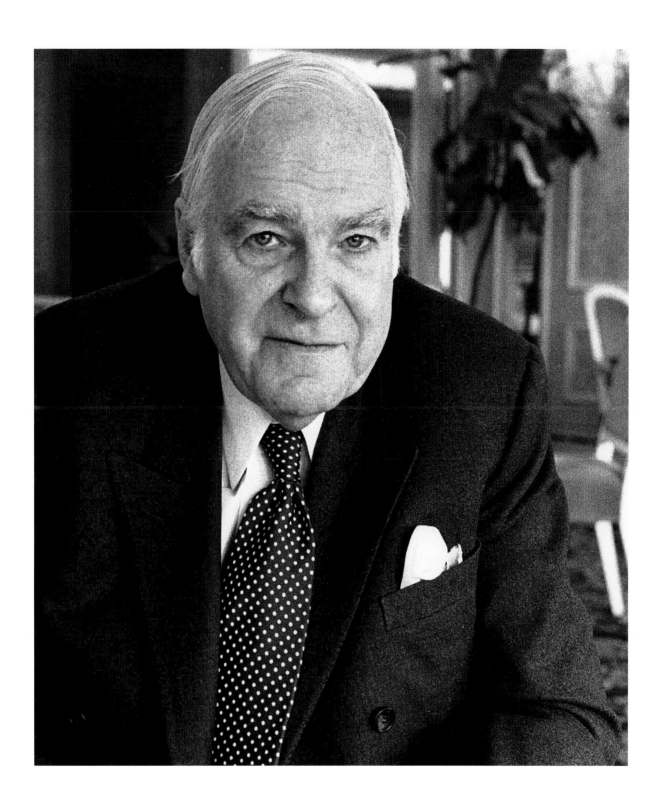

John**DICK**

PHOTOGRAPHER/PHOTOGRAPHE : HEATHER GRAHAM

From a modest beginning on a small farm in southwestern Manitoba, Dr. John Dick has become a leader in the study of human blood diseases. An important achievement of his lab at the Hospital for Sick Children in Toronto was the development of a system for transplanting human blood cells into mice that lack an immune system. Dick's team identified a unique leukemia cell that is responsible for maintaining the disease in humans. These leukemia models are now being used to develop and test new therapies.

Originaire d'une petite ferme modeste du Sud-Ouest du Manitoba, le docteur John Dick est devenu un chef de file dans l'étude des maladies du sang humain. Dans son laboratoire de l'Hôpital pour enfants malades de Toronto, il a mis au point un système permettant de transplanter des cellules de sang humain dans des souris qui ne possèdent pas de système immunitaire. L'équipe du docteur Dick a identifié une cellule leucémique unique qui préserve cette maladie dans les êtres humains. Ces modèles leucémiques sont maintenant utilisés pour élaborer des nouvelles thérapies et les mettre à l'essai.

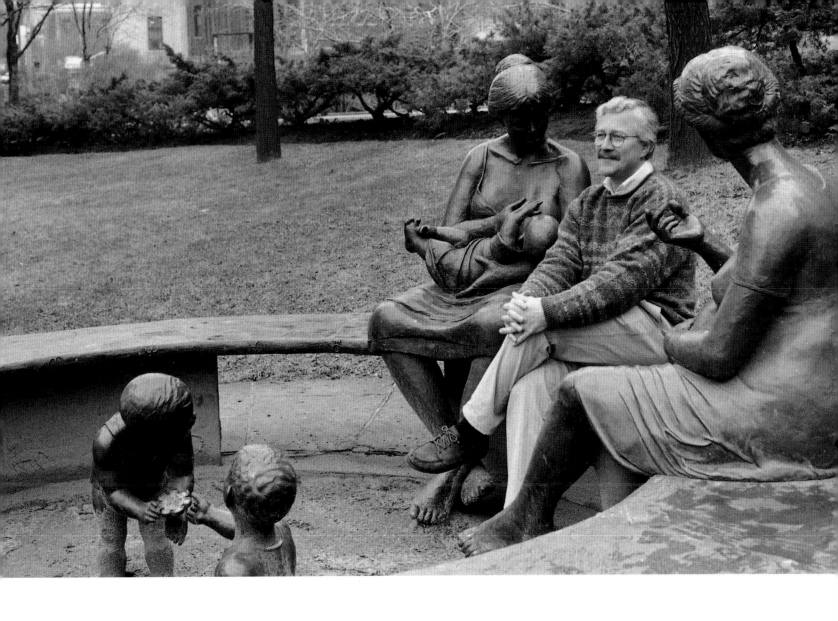

Ma-AnneDIONISIO SINGER/CHANTEUSE

PHOTOGRAPHER/PHOTOGRAPHE : GAVIN MCMURRAY

Ma-Anne Dionisio's singing career began at age thirteen in her native Philippines, where she immediately began collecting critical acclaim. When she became a finalist in a television talent search program, her acting and singing career took off. In 1990 she moved with her family to Winnipeg, where in 1992 she was chosen as the lead in Experience Canada, a cross-country musical tour celebrating Canada's 125th birthday. After the celebration, she was awarded the lead in *Miss Saigon* in Toronto, where she now resides.

Ma-Anne Dionisio a commencé à chanter à l'âge de treize ans aux Philippines, où elle est née et où elle a d'emblée conquis la critique. Elle doit le lancement de sa carrière à sa position de finaliste d'une émission de recherche de talents. En 1990, elle s'est installée à Winnipeg avec sa famille, où elle a été choisie en 1992 pour le rôle principal d'Expérience Canada, une comédie musicale donnée dans tout le pays en l'honneur du 125e anniversaire du Canada. Elle a ensuite été sélectionnée pour le rôle principal de Miss Saigon, *ce qui l'a amenée à vivre à Toronto.*

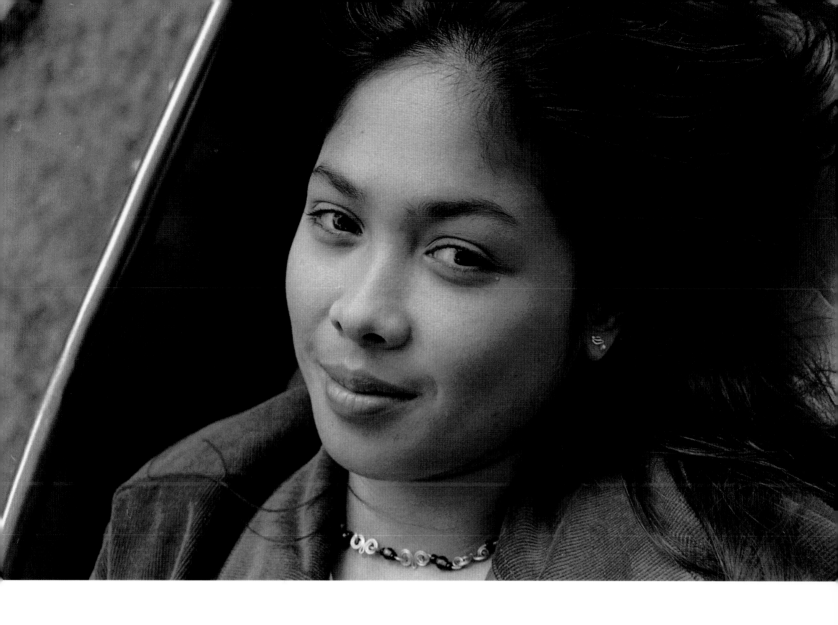

Garth**DRABINSKY**

Garth Drabinsky has made himself a star of stage and screen while acting only one role – show-biz impresario. In 1979, Drabinsky, a lawyer, co-founded Cineplex Odeon Corp. and made Cineplex a word heard throughout the malls of North America. Then, through his company Live Entertainment of Canada Inc., the Toronto native helped revive the big-spectacle live musical. Drabinsky has master-minded the development, production, and marketing of events such as *Kiss of the Spider Woman*, *Phantom of the Opera*, and *Sunset Boulevard*. Recently, his production of the Jerome Kern-Oscar Hammerstein musical *Showboat* braved some stormy waters before docking in Toronto and New York. Drabinsky has been honoured by groups as diverse as B'nai Brith and the Montreal World Film Festival, which dubbed him "The Renaissance Man of Film."

Garth Drabinsky est devenu une vedette de la scène et de l'écran en ne jouant jamais qu'un seul rôle – celui d'impresario. En 1979, Drabinsky, qui est avocat et cofondateur de la Cineplex Odeon Corp., a rendu le nom Cineplex omniprésent dans tous les centres commerciaux d'Amérique du Nord. Par l'entremise de sa société Live Entertainment of Canada Inc., cet entrepreneur originaire de Toronto a contribué à la renaissance de la comédie musicale à grand spectacle. Il a organisé la mise au point, la production et le marketing de spectacles comme Kiss of the Spider Woman, Phantom of the Opera *et* Sunset Boulevard. *Il a récemment bravé l'opinion en montant la comédie musicale de Jerome Kern-Oscar Hammerstein* Showboat *à Toronto et à New York. Garth Drabinsky a été distingué par des groupes aussi divers que B'nai Brith et le Festival des films du monde de Montréal, qui l'a qualifié d'«esprit universel» du film.*

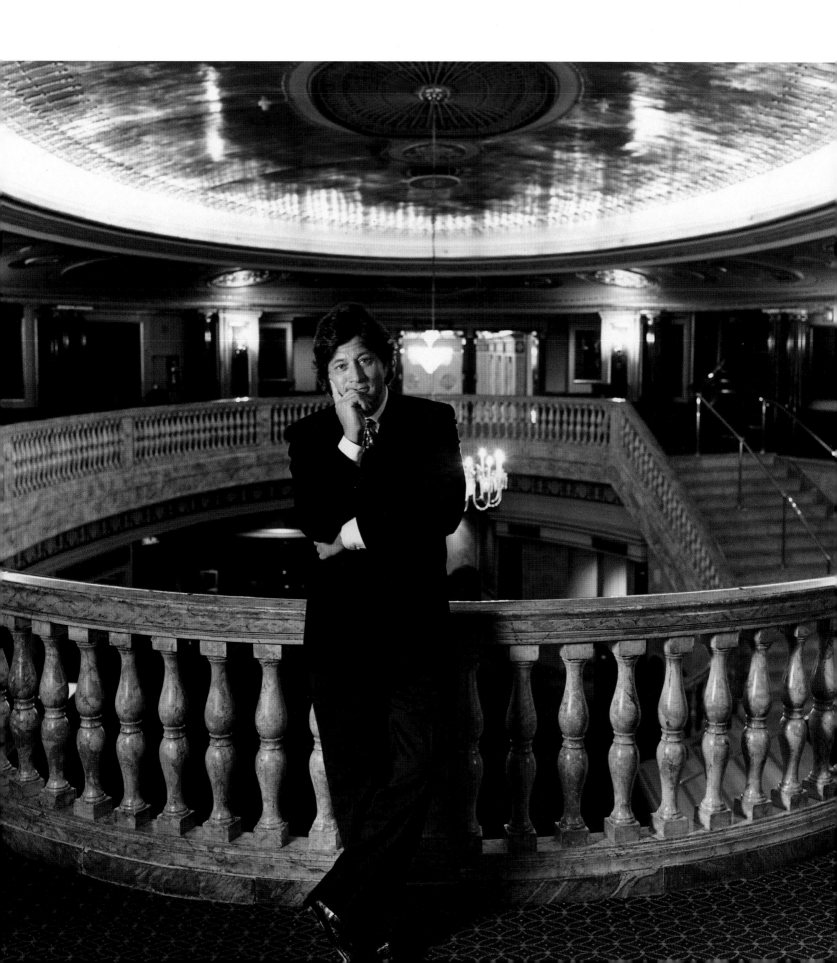

Atom**EGOYAN** DIRECTOR/METTEUR EN SCÈNE

Atom Egoyan has been awarded enough international film prizes to fill the shelves of a much older director. Cairo-born, Canadian-bred, and of Armenian descent, Egoyan has spent the last twelve years making films – and collecting critical acclaim. Lauded for his explorations on the effects of the mediated image in contemporary society, his work moved director Wim Wenders to decline his award at the 1987 Montreal World Film Festival in favour of giving it to Egoyan. Most recently, Egoyan's film *Exotica* won the International Critics Prize at the 1994 International Film Festival in Cannes.

Pour un réalisateur de son âge, Atom Egoyan a reçu un nombre étonnant de prix ciné-matographiques, dans le monde entier. Né au Caire de parents d'origine arménienne, il a grandi au Canada et a passé les douze dernières années à réaliser des films – et à recueillir les louanges des critiques. Son œuvre, qui explore les effets de la médiatisation de la société con-temporaine, a inspiré au metteur en scène Wim Wenders le geste de refuser son prix au Festival des films du monde de Montréal pour le remettre à Egoyan. Tout récemment, son film intitulé Exotica *a remporté le Prix de la critique internationale au festival de Cannes de 1994.*

PHOTOGRAPHER/PHOTOGRAPHE : NEIL PRIME-COOTE

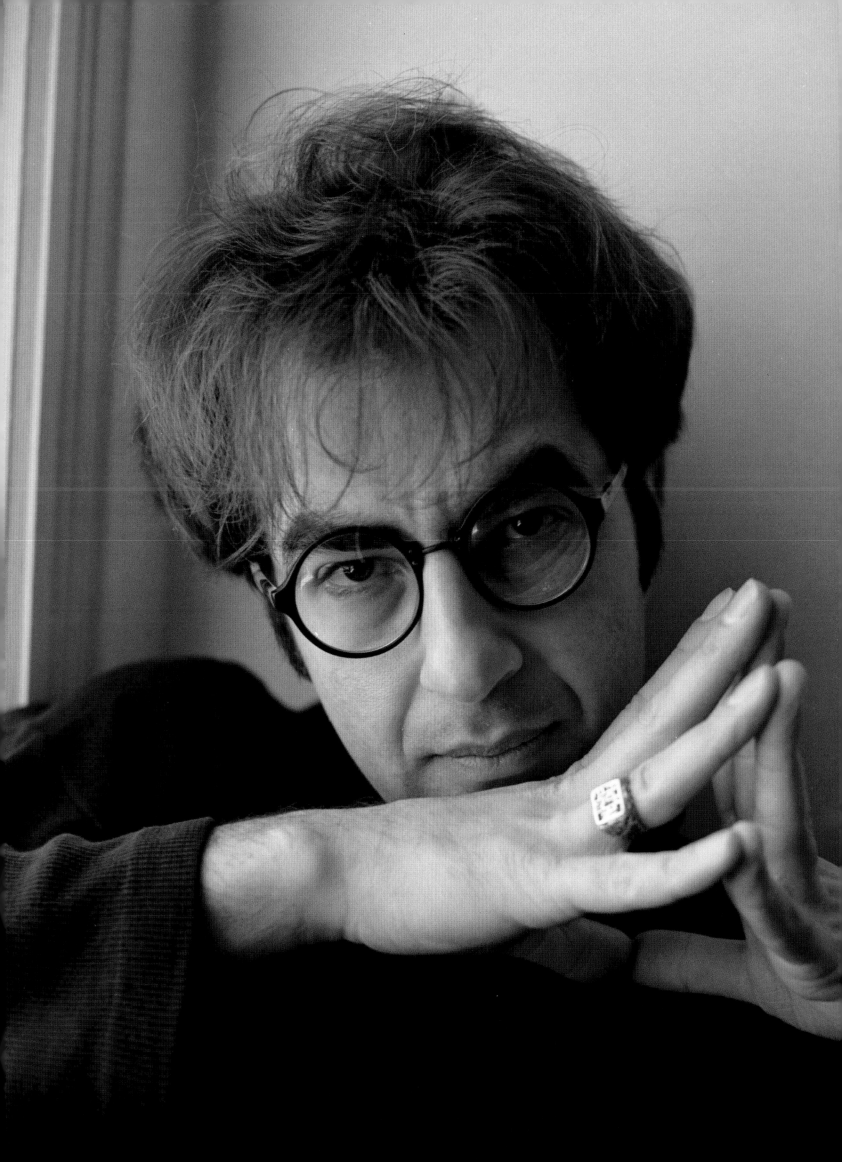

Colm**FEORE** ACTOR/ACTEUR

PHOTOGRAPHER/PHOTOGRAPHE : GAIL HARVEY

Colm Feore's name is synonymous with the Stratford Festival, where he has appeared in more than twenty-five major roles during thirteen seasons, including the title role in *Cyrano de Bergerac, Othello, Romeo and Juliet,* and *Hamlet*. One of Canada's eminent stage actors, he has bridged the sometimes difficult gap into movies with remarkable ease. One of his many films was the title role in the internationally acclaimed *Thirty-Two Short Films about Glenn Gould*. The passionate six-footer eschews fame, but says he wouldn't mind a bit of fortune, and plans to broaden his acting horizon to include more film and television work.

Le nom de Colm Feore se confond avec celui du Festival de Stratford, où il a joué plus de vingt-cinq rôles de premier plan durant treize saisons, notamment dans Cyrano de Bergerac, Othello, Romeo et Juliette, *et* Hamlet. *Il compte parmi les plus grands acteurs de théâtre du Canada et a réussi la transition parfois difficile de la scène à l'écran avec une aisance remarquable. Parmi ses nombreux rôles au ciné-ma, citons le rôle-titre du film* Thirty-Two Short Films about Glenn Gould, *acclamé par la critique internationale. Cet homme passionné fuit la célébrité, mais n'en déclare pas moins qu'il ne détesterait pas avoir un peu de fortune et compte élargir ses horizons d'acteur en travaillant davantage pour le cinéma et la télévision.*

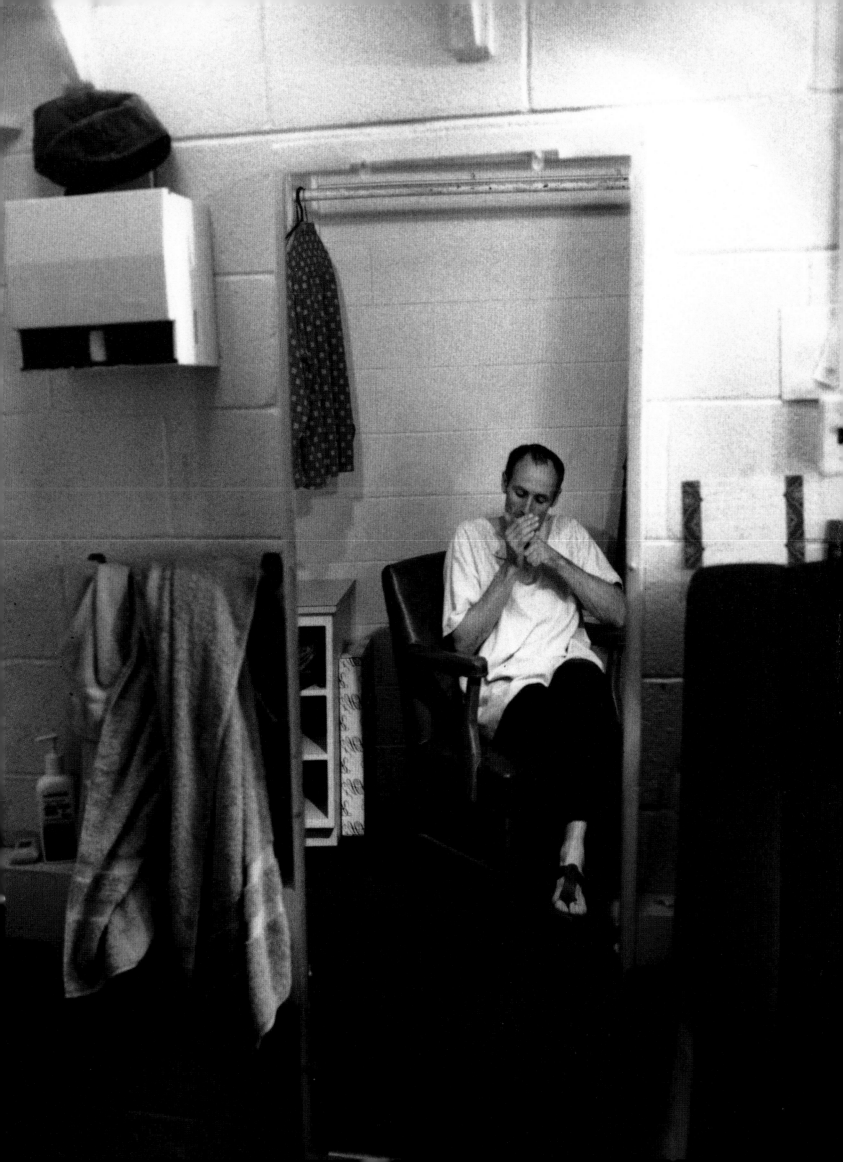

Robert**FILLER** PEDIATRIC SURGEON/CHIRURGIEN PÉDIATRE

Following his family's advice, Robert Filler has pursued a career as a surgeon, and children in Canada and around the world are grateful. As surgeon-in-chief of Toronto's famed Hospital for Sick Children since 1977, he has garnered worldwide acclaim for his contributions to advances in medicine that have helped save young children's lives. Best known for his successful operations to separate Siamese twins, Filler's series of triumphs include a Bronze Star for his heroic efforts in Vietnam, life-saving techniques for intravenous feeding, and corrective surgery for children born with airway obstructions. The latter included the 1979 operation on Herbie Quinones, the Brooklyn baby Metro took to its heart, which sparked the Herbie Fund to help children get treatment at Sick Kids that they can't get in their homelands.

Écoutant les conseils de sa famille, Robert Filler a opté pour la carrière de chirurgien pédiatre, et les enfants du Canada et du monde entier lui en sont reconnaissants. Chirurgien en chef du célèbre Hôpital pour enfants malades de Toronto depuis 1977, il a été salué dans le monde entier pour sa contribution aux progrès de la médecine, progrès qui ont permis de sauver la vie de jeunes enfants. C'est pour avoir séparé avec succès des sœurs siamoises que Filler est le mieux connu, mais il a remporté bien d'autres triomphes : médaille de bronze pour ses efforts héroïques au Vietnam, techniques d'alimentation par perfusion intraveineuse, chirurgie corrective pour enfants nés avec obstruction des voies respiratoires. En 1979, un bébé de Brooklyn, Herbie Quinones, a été sauvé grâce à cette opération et l'affection que Toronto lui portait a été à l'origine du fonds Herbie, créé pour aider les enfants du monde entier à recevoir à l'Hôpital pour enfants malades les traitements qu'ils ne peuvent recevoir dans leur propre pays.

PHOTOGRAPHER/PHOTOGRAPHE : PATTY WATTEYNE

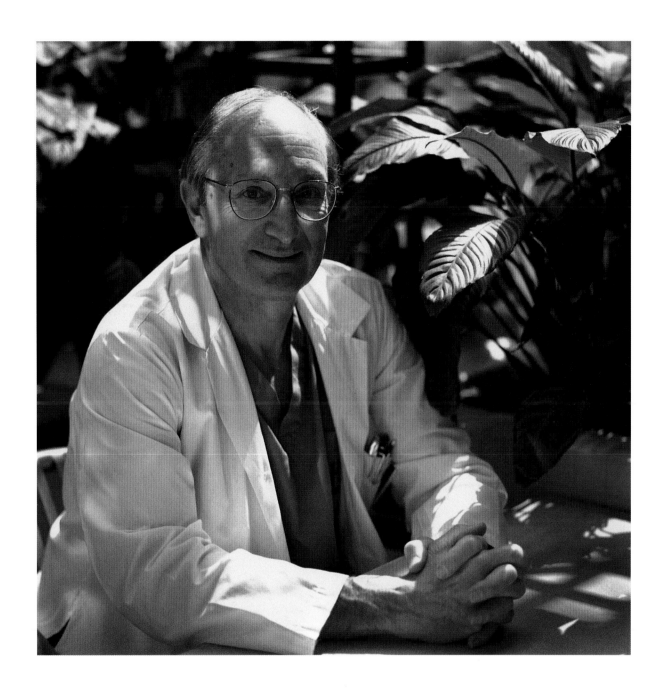

Timothy**FINDLEY** WRITER/ÉCRIVAIN

PHOTOGRAPHER/PHOTOGRAPHE : SUSSI DORRELL

A protégé of Sir Alec Guinness, Toronto-born Timothy Findley first sought creative expression in acting, performing leading roles in London and Stratford and appearing on Broadway in Thornton Wilder's *The Matchmaker*, with Ruth Gordon. Encouraged by Wilder and Gordon, Findley turned to full-time writing and established himself as one of Canada's leading novelists with *The Wars*, winner of the Governor General's Award for Fiction (1977). The author of six best-selling and critically acclaimed novels, his other bodies of work include award-winning collections of short stories, TV documentaries, plays, and radio dramas. An Officer of the Order of Canada (1986) with honorary doctorates from Trent, Guelph, and York universities, he has devoted his time and talent to the AIDS cause, volunteering at Casey House, hosting *Dancers for Life* (1992), and taking part in fundraising readings.

Protégé de Sir Alec Guinness, Timothy Findley, né à Toronto, a tout d'abord cherché à exprimer sa créativité comme acteur de théâtre, se produisant à Londres et à Stratford ainsi qu'à Broadway dans la pièce de Thornton Wilder The Matchmaker *avec Ruth Gordon. Encouragé par Wilder et Gordon, Findley décida d'écrire à plein temps et il devint l'un des écrivains les plus importants du Canada lorsqu'une de ses œuvres,* The Wars, *remporta le Prix du Gouverneur général pour la fiction en 1977. Il est l'auteur de six romans à grand succès, bien reçus des critiques. Le reste de son œuvre comprend des collections de nouvelles, des documentaires télévisés, des piéces et des drames radiophoniques. Officier de l'Ordre du Canada depuis 1986, détenteur de doctorats honoris causa de l'Université de Guelph et l'Université York, Findley a consacré son temps et son talent à la cause du SIDA. Bénévole à Casey House, il a animé le groupe* Dancers for Life *en 1992 et il a participé à des séances de lecture pour recueillir des fonds.*

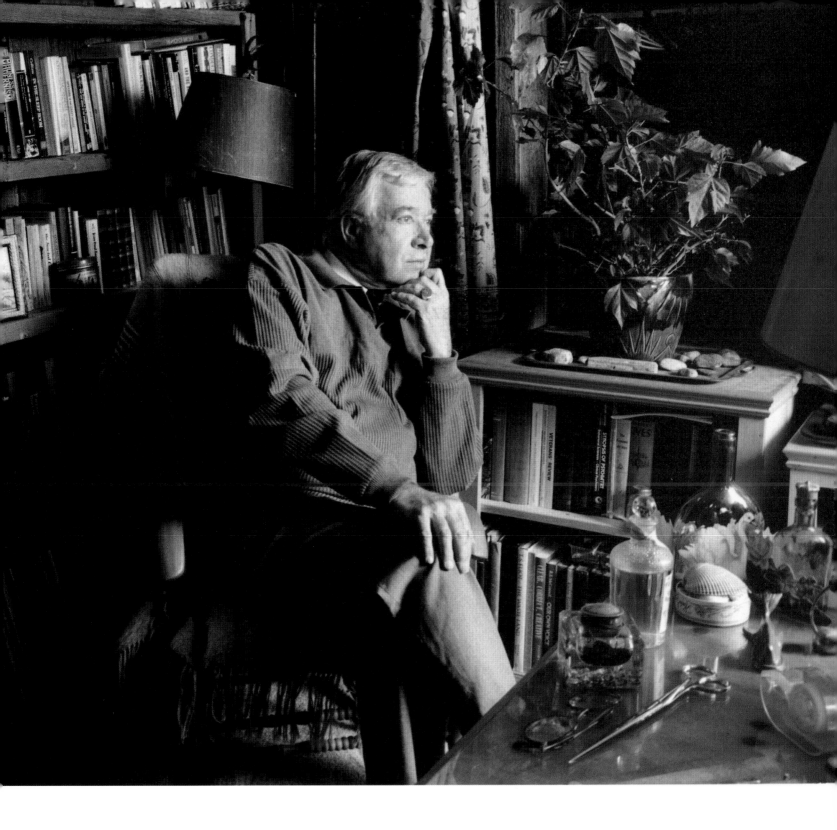

Maureen**FORRESTER** OPERA SINGER/CANTATRICE

PHOTOGRAPHER/PHOTOGRAPHE : SUSSI DORRELL

Even Canadians who don't follow opera know the name of Maureen Forrester. They might not know she's the foremost contralto of our time, yet they would recognize her darkly rich and compelling voice. Since her 1953 debut at twenty-three in a Montreal production of *The Music Makers* by Elgar, Forrester has appeared with some of music's greatest conductors, including Leonard Bernstein, Eugene Ormandy, and Herbert von Karajan. The Montreal-born vocalist was made a Companion of the Order of Canada in 1967 and sat as chair of the Canada Council from 1983 to 1988. A voice that has been heard on five continents with virtually every major orchestra in the world and a name stamped on more than 130 recordings is sure never to vanish.

Les Canadiens, même ceux qui ne sont pas amateurs d'opéra, connaissent Maureen Forrester. Ils ne savent peut-être pas qu'elle est la contralto la plus célèbre de notre époque mais ils ne peuvent manquer de reconnaître sa voix si profondément riche et irrésistible. Depuis ses débuts à l'âge de vingt-trois ans en 1953 dans une production de The Music Makers *par Elgar à Montréal, Forrester s'est produite avec quelques-uns des plus grands chefs d'orchestre dont Leonard Bernstein, Eugene Ormandy et Herbert von Karajan. La cantatrice, qui est née à Montréal, a été nommée Compagnon de l'Ordre du Canada en 1967 et elle a présidé le Conseil des arts du Canada de 1983 à 1988. Comment oublier une voix qui s'est fait entendre sur cinq continents accompagnée des plus grands orchestres du monde et un nom associé à plus de 130 enregistrements?*

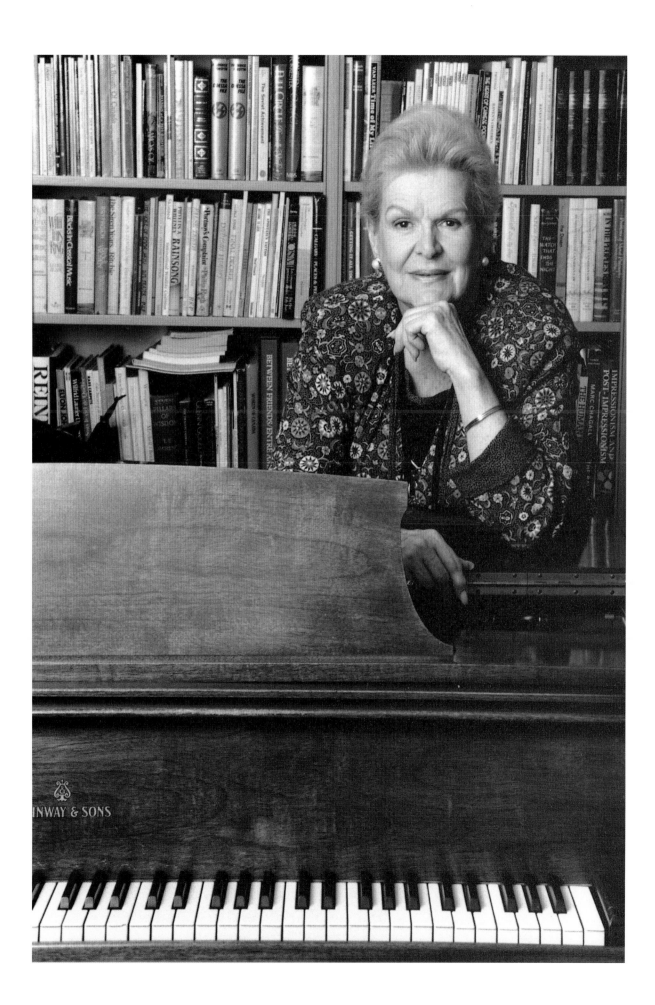

Brad FRASER  PLAYWRIGHT/DRAMATURGE

PHOTOGRAPHER/PHOTOGRAPHE : W. SHANE SMITH

The work of Brad Fraser, one of western Canada's pre-eminent playwrights, has been staged across Canada, from his native Edmonton to Toronto and Vancouver. He is best known for his internationally celebrated play *Unidentified Human Remains and The True Nature of Love*, which premiered in 1989 in Calgary. Denys Arcand's movie version was released four years later. More recently, Fraser has turned his talent to a musical version of Craig Russell's cross-dressing hit, *Outrageous*, in collaboration with Darrin Hagen and Andy Northrup, and a play, *Poor Superman*, produced in Cincinnati in the winter of 1994 and Toronto in 1995.

L'œuvre de Brad Fraser, l'un des dramaturges prééminents de l'Ouest du Canada, a été interprétée dans tout le Canada, d'Edmonton où il est né, à Toronto et Vancouver. Néanmoins, c'est sa pièce Unidentified Human Remains and The True Nature of Love, *dont la première a eu lieu en 1989 à Calgary, qui lui a assuré une renommée internationale. La version filmée, réalisée par Denys Arcand, est sortie quatre ans plus tard sous le titre De l'amour et des restes humains. Plus récemment Fraser a collaboré avec Darrin Hagen et Andy Northrup à la version musicale du grand succès de Craig Russell* Outrageous *et a écrit* Poor Superman *présenté à Cincinnati au cours de l'hiver de 1994 et à Toronto en 1995.*

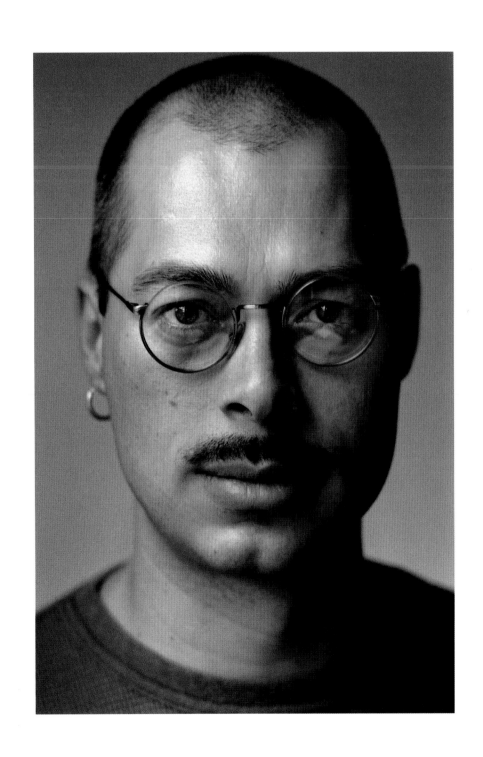

David GANONG

CONFECTIONER AND BUSINESSMAN
CONFISEUR ET HOMME D'AFFAIRES

As president of one of the most successful candy and chocolate companies in Canada, David Ganong has bucked the trend of many other Canadian entrepreneurs and stayed in the small southern New Brunswick town of St. Stephen. It hasn't harmed his 121-year-old family business in the least. Ganong Bros. Ltd. employs about 225 full-time employees and up to 25 more for the Christmas season. The company's products are a favourite with sweet tooths across Canada, as well as Japan, Taiwan, New Zealand, Puerto Rico, and Argentina. Ganong is also becoming known in Thailand through a joint venture aimed at developing a Canadian presence in the Asian candy market.

David Ganong préside l'une des confiseries les plus prospères du Canada. Contrairement à bien d'autres entrepreneurs canadiens, il a choisi de ne pas quitter la petite ville de St. Stephen au Sud-Ouest du Nouveau-Brunswick. Cette décision n'a nui en rien à l'entreprise, propriété de la famille depuis 121 ans. Ganong Bros. Ltd. emploie environ 225 employés à plein temps et quelque vingt-cinq personnes en plus au moment des fêtes de Noël. Ses bonbons et ses chocolats font les délices des amateurs de sucrerie non seulement au Canada mais aussi au Japon, à Taïwan, en Nouvelle Zélande, à Porto Rico et en Argentine. Ganong commence à se faire connaître en Thaïlande grâce à sa participation à une entreprise conjointe qui cherche à pénétrer le marché de la confiserie an Asie.

PHOTOGRAPHER/PHOTOGRAPHE : AL CORBETT

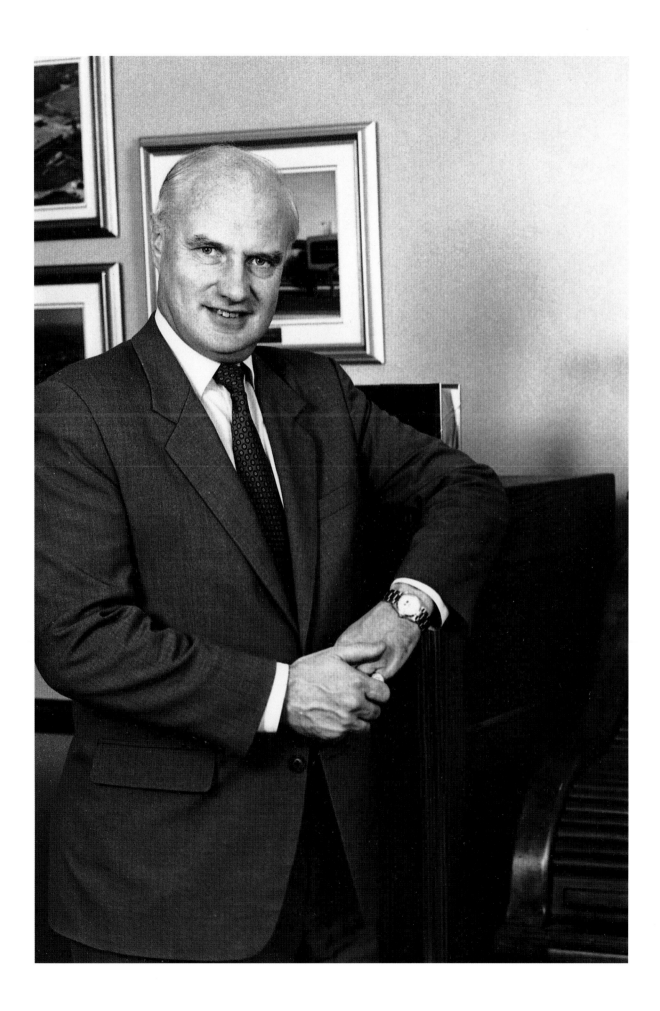

Jerry GOODIS

Jerry Goodis, master of the quotable quip, is Canada's best-known advertising maven. Through the years, he has won acclaim for inspiring such resilient and memorable slogans as "At Speedy You're a Somebody" and "Harvey's Makes Your Hamburger a Beautiful Thing." The Liberal party stalwart was also a key member of Pierre Trudeau's election team in the 1970s. In his younger years, he was a founding member of the seminal Canadian folk group, The Travellers. One of his early contributions to the national character is still heard today: Goodis co-authored the Canadian version of Woody Guthrie's classic "This Land Is Your Land."

Jerry Goodis, maître du bon mot, est bien connu au Canada pour son non-conformisme. Au fil des ans, les slogans mémorables qu'il a inspirés ont connu un grand succès pour ne citer que «At Speedy You're a Somebody» et «Harvey's Makes Your Hamburger a Beautiful Thing». Ce pilier du parti libéral fut également un membre clé de l'équipe électorale de Pierre Trudeau durant les années 1970. Pendant sa jeunesse, il fut l'un des membres fondateurs du groupe folklorique canadien The Travellers. L'une de ses contributions au caractère national nous est restée : Goodis est en effet coauteur de la version canadienne de This Land Is Your Land de Woody Guthrie.

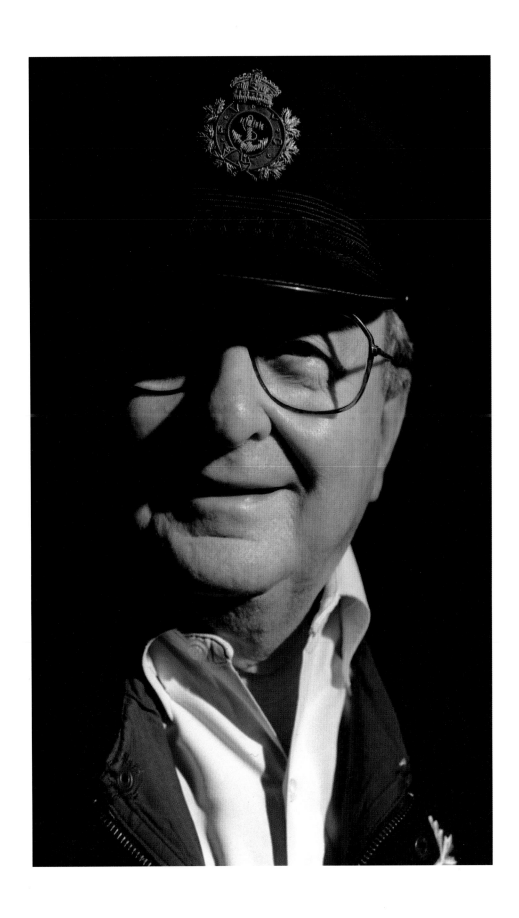

DonGREEN &
MichaelBUDMAN ENTREPRENEURS/CHEFS D'ENTREPRISE

PHOTOGRAPHER/PHOTOGRAPHE : GAVIN MCMURRAY

Lifelong pals Don Green and Michael Budman parlayed their Toronto-based Roots insignia into an international icon for hip fashion. The Detroit-born retailers have outfitted everyone from Janet Jackson and Robbie Robertson to Dan Aykroyd and Martin Short, with their rugged designs. Together the duo presides over seventy Roots and Roots Lodge stores across Canada, and in Los Angeles, Santa Monica, Aspen, Chicago, Detroit, and Tokyo. But frippery is far from their fashion; the partners are strongly committed to such environmental groups as Friends of the Earth and the World Wildlife Fund.

Don Green et Michael Budman ont fondé l'entreprise Torontoise Roots, dont l'emblème est devenu un symbole international de mode décontractée. Les tenues sport de ces deux détaillants originaires de Détroit ont séduit les personnalités les plus diverses : de Janet Jackson à Martin Short, en passant par Robbie Robertson et Dan Aykroyd. Ces deux amis de longue date sont à la tête d'un réseau de soixante-dix magasins Roots et Roots Lodge dans tout le Canada, ainsi qu'à Los Angeles, Santa Monica, Aspen, Chicago, Détroit et Tokyo. Mais ils s'intéressent également de très près à la défense de l'environnement, en apportant leur appui à des groupes tels que les Ami(e)s de la Terre et le Fonds mondial pour la nature.

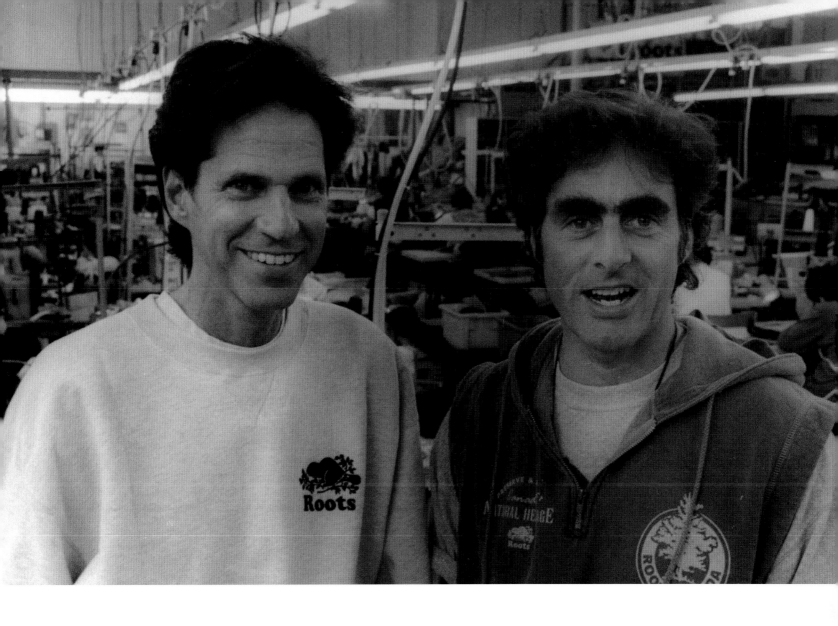

Graham**GREENE** <small>ACTOR/ACTEUR</small>

PHOTOGRAPHER/PHOTOGRAPHE : THOMAS KING

Graham Greene's first role in show business was as an audio technician for rock bands. A man of many talents, Greene spent time as a draftsman, civil technologist, and high steel worker before concentrating on acting. A full-blooded Oneida from the Six Nations Reserve near Brantford, Ontario, he has also done collective theatre in Britain and appeared on "Northern Exposure," "The Campbells," "Spirit Bay," and "Powwow Highway." But the role that brought him international attention, and earned him an Oscar nomination as well, was as Kicking Bird in *Dances with Wolves*, which starred Kevin Costner.

Le premier rôle de Graham Greene dans le monde du spectacle fut d'être technicien en audio pour des groupes de rock. Homme aux nombreux talents, Greene fut dessinateur industriel, technologiste civil et monteur de hautes charpentes métalliques avant de devenir acteur. Oneida de la réserve des Six Nations près de Brantford (Ontario), il a fait du théâtre collectif en Angleterre et a interprété plusieurs rôles dans Northern Exposure, The Campbells, Spirit Bay *et* Powwow Highway. *Mais le rôle qui a attiré sur lui l'attention du monde entier et lui a valu d'être nommé pour un Oscar est celui de Kicking Bird dans* Dances with Wolves, *avec Kevin Costner.*

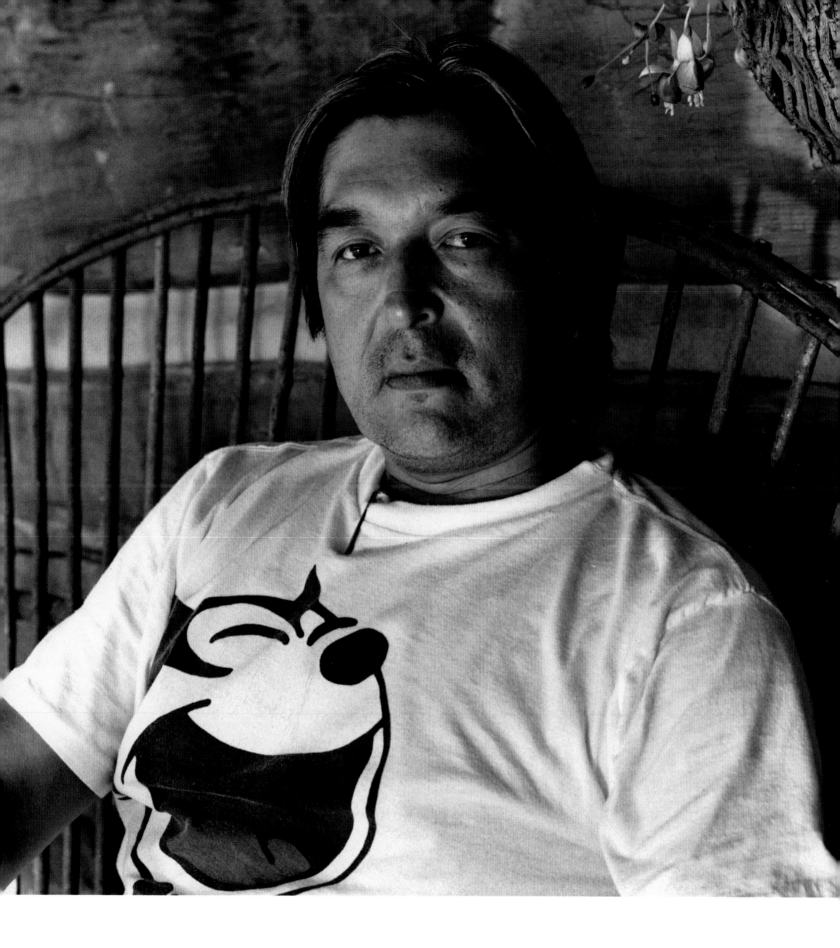

Wayne**GRETZKY** ATHLETE/ATHLÈTE

Ruler of the Coliseum and King of the Forum, Wayne Gretzky has been crowned The Great One. A participant in four Stanley Cup victories and the winner of ten league-scoring titles and nine MVP Awards, the Brantford native holds just about every NHL offensive record, including all-time goals, assists, and points, previously held by his idol, Gordie Howe. Number 99 is all business off the ice as well, boasting an impressive portfolio of endorsements and partnerships with companies that sell everything from pizza and soft drinks to insurance and electronics. Since his trade to Los Angeles from Edmonton in 1988, he has taken the West Coast by storm, turning around the Kings' franchise and making hockey a hot commodity there. The full-blown celebrity has found the spotlight, starring in TV advertising campaigns, popping up on talk shows, and even hosting NBC's "Saturday Night Live."

Wayne Gretzky, le «Grand», règne sur le Coliseum et le Forum. A remporté quatre fois la coupe Stanley avec son équipe, il détient aussi dix titres de meilleur marqueur de buts de la ligue et neuf prix de «joueur le plus utile». Cet athlète originaire de Brantford est un as de l'attaque. Il possède un record sans précédent à la LNH depuis qu'il a accumulé plus de buts, de passes et de points que son idole, Gordie Howe. Cependant, les succès du numéro 99 ne s'arrêtent pas à la patinoire et il peut s'enorgueillir d'un portefeuille impressionnant de commanditaires l'associant à des entreprises vendant les choses les plus variées, de la pizza aux boissons gazeuses et de l'assurance à l'électronique. Après avoir été cédé à Los Angeles en 1988, il a obtenu un succès foudroyant sur la côte ouest faisant monter en flèche la popularité du hockey. Gretzky, mégastar, est parfaitement à l'aise à la télévision où il apparaît dans des annonces publicitaires et est fréquemment invité à de nombreuses émissions télévisées. Il a même été l'hôte de Saturday Night Live à NBC.

PHOTOGRAPHER/PHOTOGRAPHE : RON TURENNE

FALLING INTO ANOTHER FEST

St. Mary's Catholic Church in Royal Oak marked more than 25 parish festivals with this past weekend's event. The church grounds at Lafayette and Lincoln offered fun for all ages in various guises, including the ever-familiar sky-reaching carnival rides. At far left is but one of those that were set up at the St. Mary's festival. Photos above and below: Merry-go-'rounding is a mother-daughter affair for Susan Roberts and her daughters, Anna, 3, (above) and Leah, 6, (below).

Daily Tribune photos by Rosh Sillars

on Sunday as they con-

JERUSALEM — The fifth anniversary of the signing of the landmark Oslo peace accords, meant to usher in a new era in the Middle East, found Israelis and Palestinians united in only one respect Sunday: an outpouring of sadness and anger.

The West Bank and Gaza were sealed off, locking tens of thousands of restive Palestinian workers out of Israel. Israeli soldiers fired rubber bullets and tear gas at stone-throwing youngsters in the West Bank for a third straight day. Islamic militants have made ominous threats of revenge attacks.

And an American mediator labored at what many have come to see as a Sisyphean task — trying to break the 18-month Israel-Palestinian deadlock.

The Oslo accords, sealed on Sept. 13, 1993, with a handshake by Yasser Arafat and Yitzhak Rabin on the White House lawn, were aimed at setting Palestinians on the road to eventual autonomy and helping Israel extricate itself from an endless cycle of hatred and violence in the Palestinian territories it ruled.

Since that step toward peace, however incomplete and tentative, more Israelis have been killed by Palestinian militants than in the 15 years before the Oslo accords, according to figures released by the Government Press Office.

Between 1993 and 1998, 279 Israelis were killed, compared to 254 between 1978 and 1993, the Government Press Office has said.

According to the Israeli human rights group Betselem, 315 Palestinians have been killed by Israeli forces or civilians since the signing.

The peace process, commentator Zvi Bar-El wrote in Sunday's editions of the Haaretz newspaper, "looks more and more like a cease-fire between wars."

On the anniversary day, both Israel and the Palestinian governments laid blame for the seemingly intractable impasse with the other side. For people on the street, though, the tone was simply one of human sorrow.

"I'm so disappointed, so disturbed by the Oslo agreements ... We were expecting a lot out of them," said Ahmad Jabel, 42, owner of a small clothing store in the divided West Bank town of Hebron.

material was so offensive," she said. The Times contacted the FBI, she said. In a mishmash of creative spelling and vague threats posted on a black background, a group calling itself HFG, or "Hacking for Girlies," ridiculed several members of the Times staff. It took special interest in reporter John Markoff, who wrote "TakeDown," a book detailing the search for Mitnick, convicted of computer-related fraud charges, whose imprisonment since 1995 has been a cause celebre in the hacker community.

F-16 pilot dies during training mission

AVON PARK, Fla. — A U.S. Air Force pilot was killed when his F-16 crashed during a training mission Saturday, authorities said. The plane went down about 3 p.m. in a remote, wooded area of the Avon Park Bombing Range in central Florida. The pilot's name was not released pending notification of his family, said Lt. Col. Bobby D'Angelo, a spokesman for the Homestead Air Reserve Station. The plane was flying with three other F-16s in a tactical formation at the time of the crash. It is not clear what caused the crash. The accident is under investigation.

— From AP reports

gy's Cove

ens of police and mili-
nel still search for re-
nvestigate the cause of
Most of the tourists had
ome here months before
-bound MD-11 plunged
on Sept. 2 after taking off
ork.

of the crash are still ev-
At the base of the light-
memorial to the victims:
s, Bibles, flowers and
g "God be with you."

ut at sea, divers searched
remains from U.S. and
oats, and a salvage vessel
hoist pieces of wreckage
t depths.

ther

Weather

r® forecast for noon, Monday, Sept. 14.

Lines separate high temperature zones for the day.

80s
70s
70s
70s
70s
60s
80s
80s
90s
80s
90s
80s

H H L H

Road watch

CONSTRUCTION

Southeast Oakland

■ **Campbell Road** — from Gardenia to I-696 — one lane closed in both directions.

■ **13 Mile Road** — from Woodward to Greenfield — one lane closed in both directions.

■ **Nine Mile Road** — closed from Woodward to Planavon for reconstruction for streetscape, until late October; detours are marked.

Oakland County

■ **I-75** — One lane closed each direction between Opdyke and Madison in Pontiac.

■ **Dequindre Road** — Big

St., intermittent lane closures during widening of Joslyn and the northbound off ramp and southbound on ramps. Completion expected by Nov. 2.

■ **Lahser Road** — at Riverview, Beverly Hills, intermittent lane closures while road is being widened to add a center turn lane. Completion expected by Sept. 18.

■ **Baldwin Road** — I-75 south to Delevan, intermittent lane closures while widening from two lanes to six-lane boulevard. Completion ex-

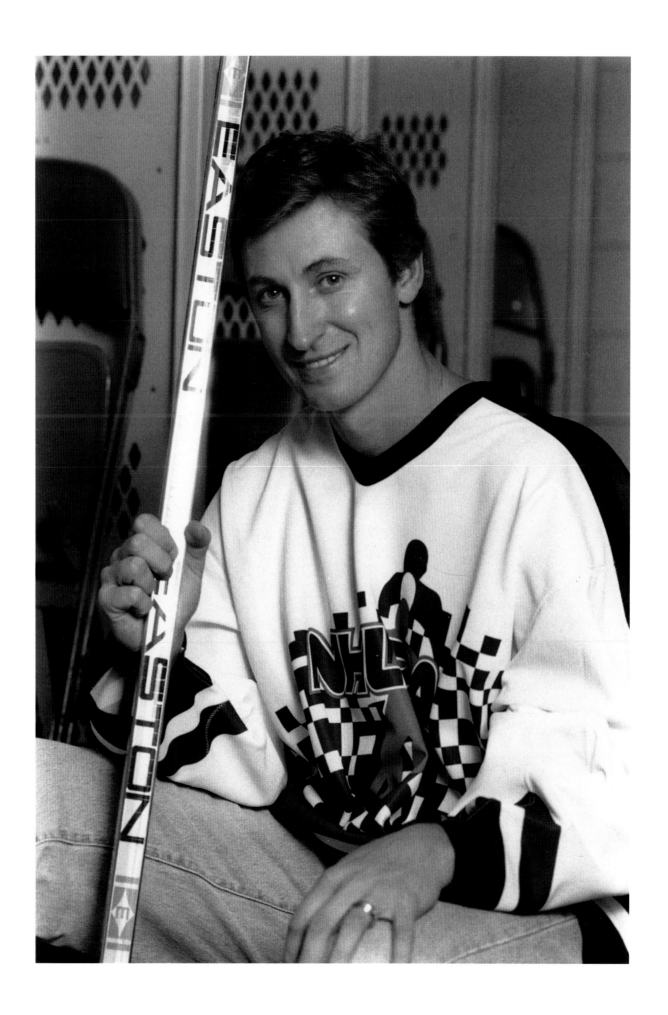

Peter**GZOWSKI** BROADCASTER/COMMUNICATEUR

PHOTOGRAPHER/PHOTOGRAPHE : BILL MILNE

In a country where national unity often seems an hypothesis – brave or preposterous, depending on Canadians' moods – the warm and avuncular voice of Peter Gzowski is one of its few tangible links. From 9 a.m. till noon on weekdays for the last fourteen seasons, a million Canadians have daily listened to the host of CBC Radio's "Morningside," himself a best-selling author, debate hot topics and oddities of the day, converse with experts, draw fascinating people to conversation, and prod politicians. The persona of the interested layman who embraces the regions coast to coast, intelligent but unpretentious, is a powerful combination that has made Gzowski a national institution. His broadcasting career was launched in 1969 when the Toronto-born Gzowski turned to the airwaves after a string of journalism jobs that included newspapers in Ontario and Saskatchewan, and *Maclean's* magazine, where he became managing editor at the ripe age of twenty-eight.

Dans un pays où l'unité nationale semble parfois une hypothèse – courageuse ou absurde suivant l'humeur des Canadiens – la voix chaleureuse et débonnaire de Peter Gzowski est l'un de ses maillons les plus tangibles. Au cours des quatorze dernières années, de neuf heures à midi pendant la semaine, un million de Canadiens ont religieusement écouté l'hôte de Morningside, lui-même auteur à succès, discuter des sujets brûlants de l'actualité, converser avec des experts et des personnalités fascinantes, et poser des questions pertinentes aux politiciens. Son esprit curieux, son intelligence sans prétention qui embrasse les régions du Canada d'un océan à l'autre, se combinent pour faire de Gzowski une institution nationale. Sa carrière à la radio a démarré en 1969 après une série d'emplois dans des journaux de l'Ontario et de la Saskatchewan et à la revue Maclean's, dont il devint rédacteur en chef à l'âge mûr de vingt-huit ans.

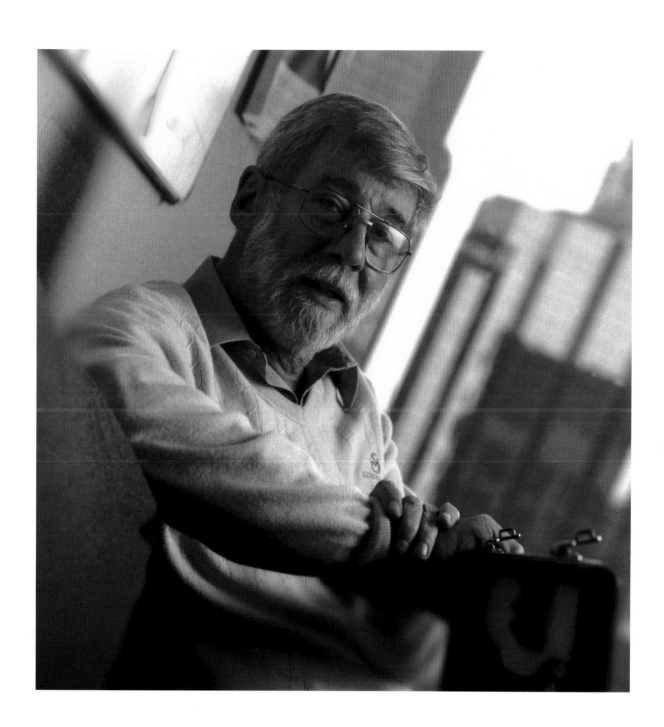

ChrisHANEY, EdwardWERNER, ScottABBOTT & JohnHANEY INVENTORS INVENTEURS

PHOTOGRAPHER/PHOTOGRAPHE : SUSSI DORRELL

What did these guys invent? How much did the editor of the newspaper they approached invest? How often does Chris Haney play the game? Do beavers eat fish? At the peak of production, how many games per minute were being produced? What is the most popular board game invented in Canada?

Trivial Pursuit. Nothing, but the copy boy did take a share in putting up development money for Trivial Pursuit, one of the most lucrative investments ever. Never. No. Forty a minute, and that wasn't enough to keep up with demand. See question 1.

Qu'est-ce que ces gars-là ont inventé? Combien le rédacteur du journal à qui ils s'étaient adressés a-t-il investi? Combien de fois Chris Haney y a-t-il joué? Est-ce que les castors mangent du poisson? À la pointe de la production, combien de jeux produisait-on par minute? Quel est le jeu le plus populaire jamais inventé au Canada?

Trivial Pursuit. Rien, mais le garçon de bureau qui a investi a fait le meilleur placement de sa vie. Jamais. Non. Quarante par minute et c'était insuffisant pour faire face à la demande. Voir la première question.

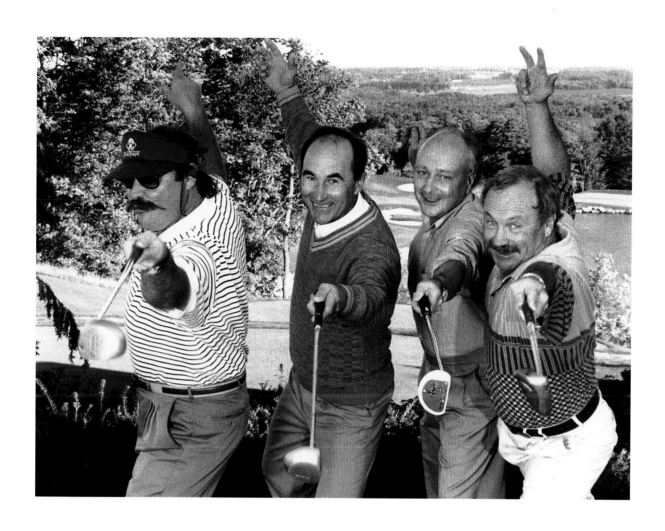

Ofra**HARNOY** CELLIST/VIOLONCELLISTE

The cello is one of those instruments that can deepen your melancholy or lift you to a soothing plateau. Its large body and the long bow make it a difficult instrument to handle, as well as master. Ofra Harnoy plays it like she was born to it, as *The New York Times* once acclaimed. The thirty-year-old Israeli-born cellist has racked up achievements as long as the bow and as deep as the sounds that emanate from the strings. She has wowed critics and inspired fans from Carnegie Hall to Windsor Castle, collecting five Juno Awards along the way.

Le violoncelle est l'un de ces instruments qui peuvent vous plonger dans la mélancolie ou vous apporter l'apaisement. L'imposante caisse et le long archet en font un instrument encombrant et difficile à jouer. Ofra Harnoy semble être née violoncelliste, comme l'a écrit un jour The New York Times. Cette jeune femme de trente ans, née en Israël, a connu des succès qui rivalisent avec la taille de l'archet, avec la profondeur des sons qu'elle tire des cordes. Elle a suscité l'enthousiasme des critiques et a charmé tous ceux qui l'écoutent, depuis Carnegie Hall jusqu'au château de Windsor, recueillant cinq prix Juno en chemin.

PHOTOGRAPHER/PHOTOGRAPHE : SUSSI DORRELL

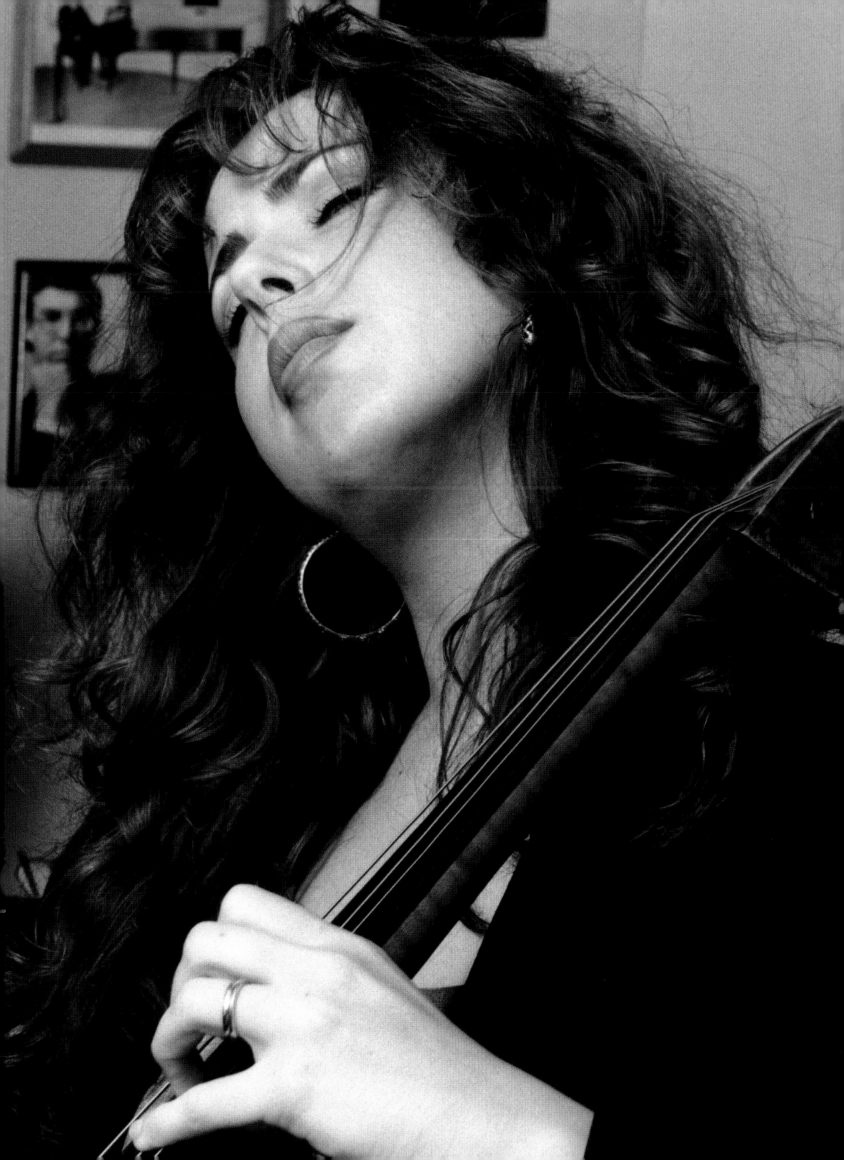

Elijah**HARPER** MEMBER OF PARLIAMENT/DÉPUTÉ

Canada's most resilient voice in the constitutional wilderness, Elijah Harper helped block passage of the Meech Lake Constitutional Accord in 1990. He first gained Canadians' attention, and respect, when, as an opposition MLA of the Manitoba Legislature, he refused the unanimous consent the Accord required to advance. A former chief of Manitoba's Red Sucker Lake Indian Band and former Manitoba cabinet minister, Harper was elected as a Liberal Member of Parliament in October 1993 in Manitoba's Churchill riding.

Voix de la résistance dans le désert constitutionnel, Elijah Harper a contribué à empêcher le passage de l'entente constitutionnelle de Meech Lake en 1990. Il a pour la première fois attiré l'attention des Canadiens lorsque, député de l'opposition à l'Assemblée législative du Manitoba, il a fait opposition au consentement unanime dont l'entente avait besoin pour progresser. Ancien chef de la bande indienne de Red Sucker Lake du Manitoba et ancien ministre membre du conseil des ministres du Manitoba, Harper a été élu député libéral au Parlement en octobre 1993 dans la circonscription de Churchill (Manitoba).

PHOTOGRAPHER/PHOTOGRAPHE : THOMAS KING

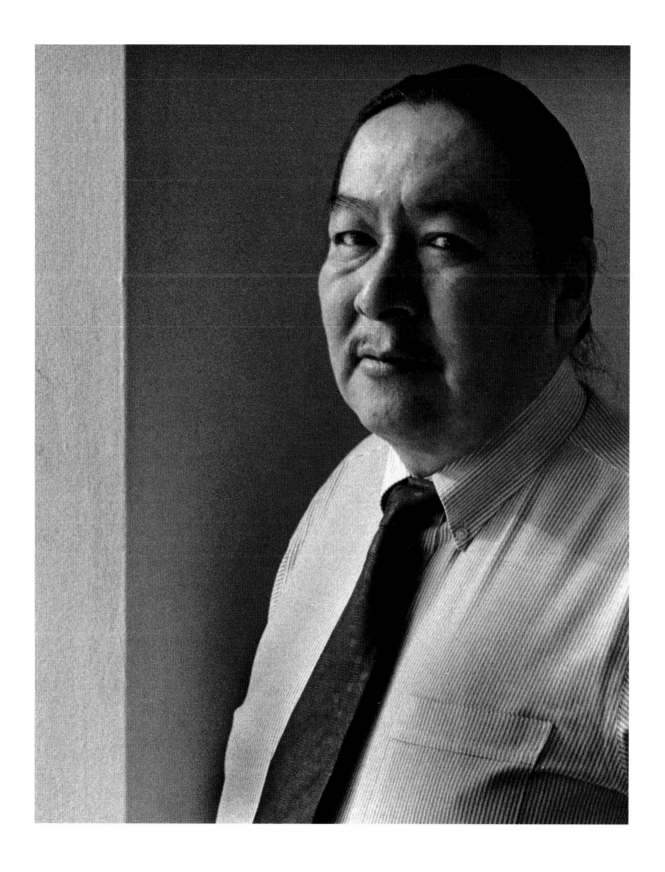

Richard**HEINZL** DOCTOR/MÉDECIN

PHOTOGRAPHER/PHOTOGRAPHE : HEATHER GRAHAM

Richard Heinzl's devotion knows no bounds. The thirty-two-year-old Hamilton doctor founded the Canadian chapter of the renowned organization "Doctors Without Borders," a dedicated group of medical professionals who work to save people in crisis, such as the Kuwaitis during the Gulf War. He has worked in more than fifty countries as a DWB volunteer or an appointed observer for the United Nations. At home, he finds time to co-host the radio broadcast "Global Airways."

Richard Heinzl, ce docteur de Hamilton de trente deux ans au dévouement sans limites, a fondé la section canadienne de l'organisme bien connu, «Médecins sans frontières». Ce groupe de médecins dévoués aide à sauver la vie de personnes en situation de crise, par exemple au Kuwait pendant la Guerre du Golfe. Il a séjourné lui-même dans plus de cinquante pays, en tant que MSF ou observateur délégué par les Nations Unies. De retour chez lui, il trouve le temps de co-animer Global Airwaves, une émission radiophonique.

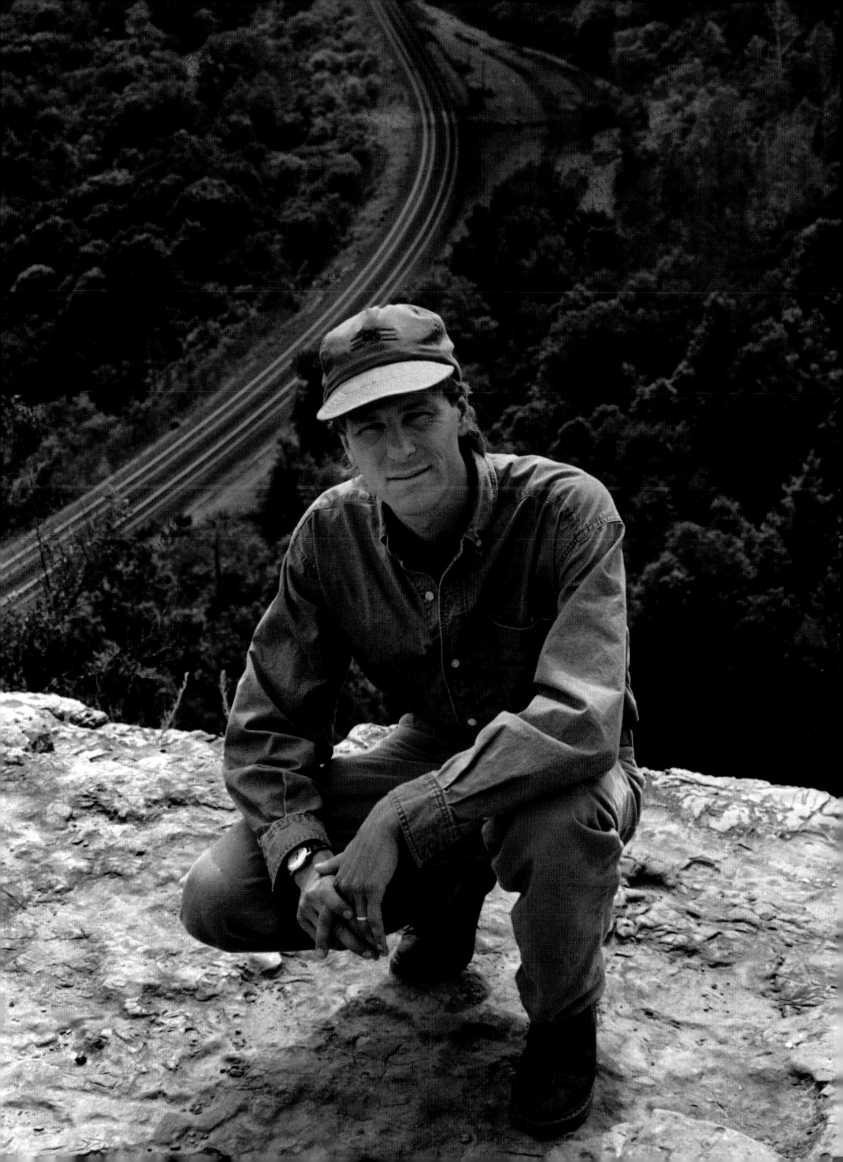

Tomson**HIGHWAY** PLAYWRIGHT/DRAMATURGE

PHOTOGRAPHER/PHOTOGRAPHE : THOMAS KING

An acclaimed playwright, Tomson Highway's ambition is to show how cool life is on the Indian Reserve – the rez. Born in December 1951 in a tent on his father's northern Manitoba trap line, his formal education began at an Indian boarding school in The Pas, Manitoba, from which he could visit home for only two summer months every year. In his thirties, he achieved national critical acclaim with plays such as *The Rez Sisters* and *Dry Lips Oughta Move to Kapuskasing*. In 1994 he was awarded the Order of Canada.

Dramaturge reconnu, Tomson Highway a pour ambition de montrer que la vie est belle dans la réserve indienne. Né sous une tente, en décembre 1951, sur le territoire de trappe de son père, dans le Nord du Manitoba, il a été éduqué dans une pension indienne du Pas au Manitoba d'où il ne rentrait à la maison que pendant les deux mois d'été. Lorsqu'il a atteint la trentaine, des pièces de théâtre comme The Rez Sisters *et* Dry Lips Oughta Move to Kapuskasing *lui ont valu la reconnaissance des critiques dans tout le pays. En 1994, il a reçu l'Ordre du Canada.*

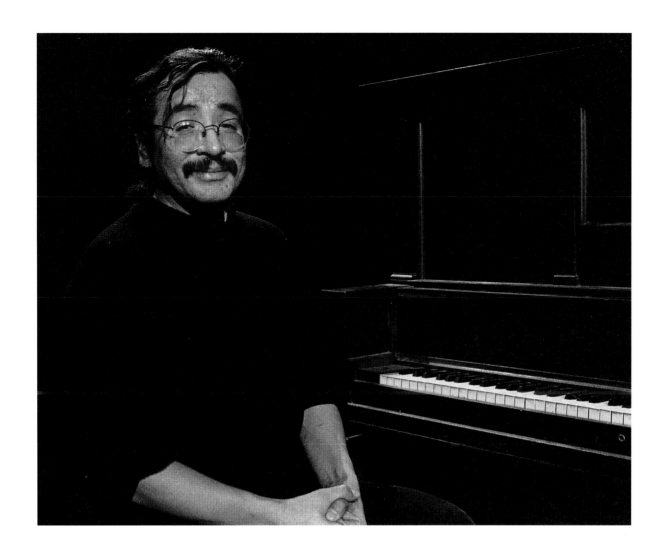

Linda**HUGHES** PUBLISHER/ÉDITRICE

PHOTOGRAPHER/PHOTOGRAPHE : ED ELLIS

In an age when media empires are often ruled by the bottom line, Linda Hughes, publisher of the largest newspaper between Toronto and Vancouver, actually worked her way to the top as a journalist. The *Edmonton Journal* publisher began her newspaper career in 1972 at the *Victoria Daily Times* as an award-winning reporter covering provincial politics and education. Since moving to the *Edmonton Journal* in 1976, the Princeton, B.C., native has been the *Journal*'s legislature bureau chief, city editor, news editor, assistant managing editor, editor-in-chief, and, since 1992, publisher. Known for her humour and common sense, she has served on Southam's task forces on equal opportunities and newspaper readership.

À une époque marquée par les empires médiatiques, Linda Hughes, éditrice du journal le plus important entre Toronto et Vancouver, a commencé par être journaliste. L'éditrice de the Edmonton Journal *a commencé sa carrière journalistique en 1972 au* Victoria Daily Times *comme journaliste spécialisée dans la politique provinciale et l'éducation, et a remporté plusieurs prix. Depuis qu'elle est passée à the* Edmonton Journal, *en 1976, Linda Hughes, qui est née à Princeton, en Colombie-Britannique, a été chef du bureau des nouvelles parlementaires, rédactrice aux actualités, directrice de rédaction adjointe, rédactrice en chef et, depuis 1992, éditrice du* Journal. *Connue pour son humour et son bon sens, elle a participé aux groupes d'études de Southam sur l'égalité des sexes et le profil des lecteurs de journaux.*

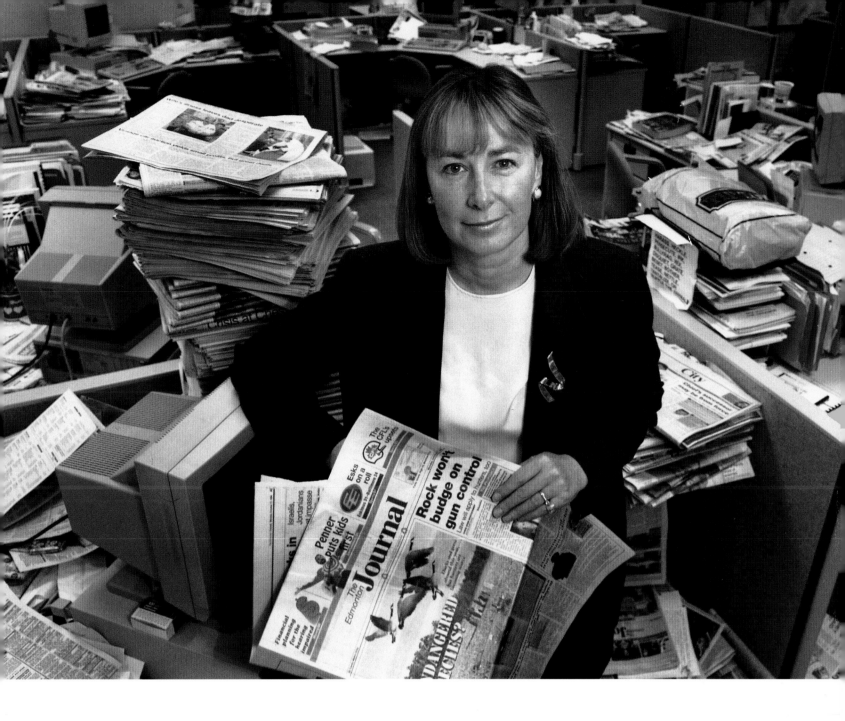

Norman**JEWISON**

Norman Jewison began his professional career making TV shows for the BBC, CBC, and CBS. But the Toronto-born director soon branched out to create a treasure trove of films, including the Oscar-winning *In the Heat of the Night* and the smash hit *Moonstruck*, as well as movie adaptations of *Fiddler on the Roof* and *Jesus Christ Superstar*. While often working south of the border, his legacy to his native land is the Canadian Centre for Advanced Film Studies, which he established in 1986.

Né à Toronto, Norman Jewison, a commencé par réaliser des émissions télévisées pour la BBC, la SRC et CBS. Mais il a bientôt abandonné la télévision pour se consacrer au cinéma et réaliser des films parmi lesquels In the Heat of the Night, *qui lui a valu un Oscar, et le célèbre* Moonstruck *ainsi que des adaptations cinématographiques de* Fiddler on the Roof *et* Jesus Christ Superstar. *Bien qu'il travaille souvent au sud de la frontière, il a laissé en héritage à son pays d'origine le Centre canadien d'études ciné-matographiques avancées, qu'il a fondé en 1986.*

PHOTOGRAPHER/PHOTOGRAPHE : TAFFI ROSEN

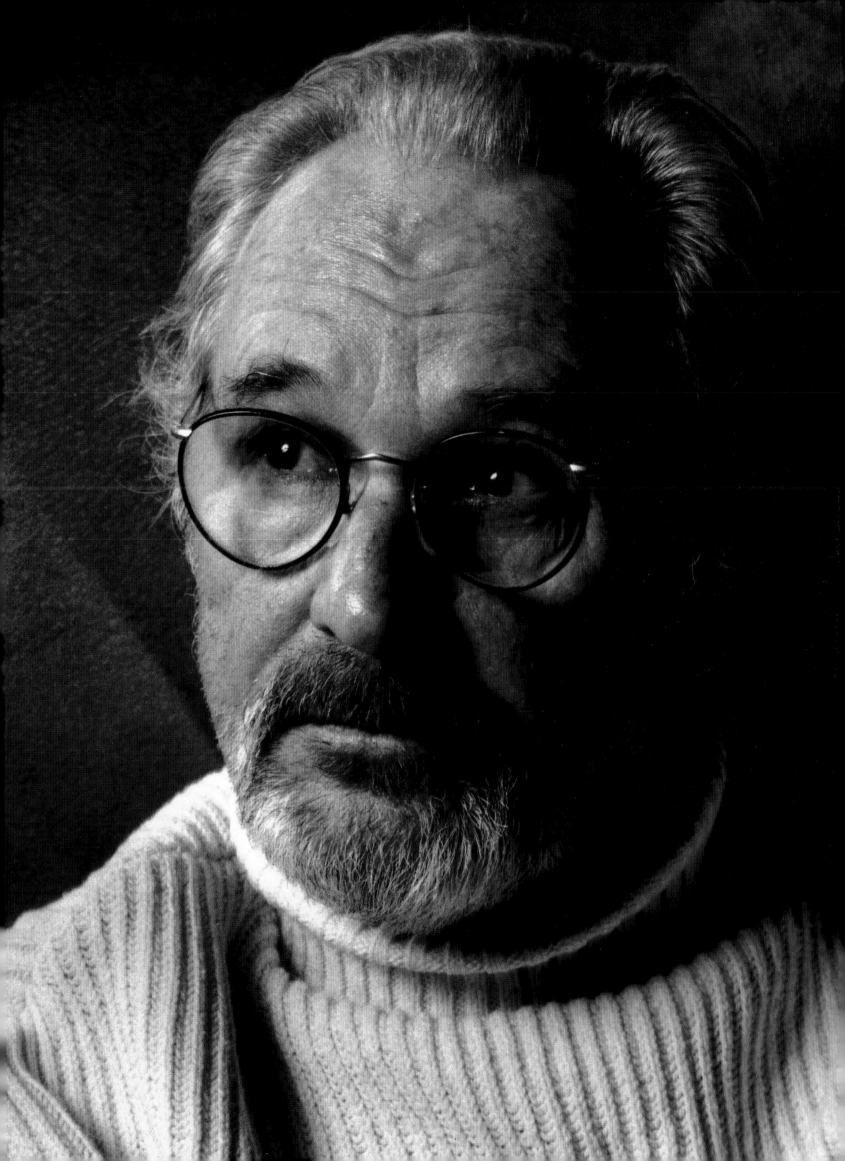

Sue**JOHANSON** SEX EDUCATOR
SPÉCIALISTE DES QUESTIONS SEXUELLES

PHOTOGRAPHER/PHOTOGRAPHE : PATTY WATTEYNE

She's the Sex Lady, and if bourbon could speak, it would sound like her voice. Under that bold image lies Sue Johanson, grandmother, registered nurse, and the woman who made it acceptable for legions of uptight Canadians to talk about their sex lives – in public. Counselling her patients about their darkest desires and most intimate problems has kept Johanson busy since she established a birth control clinic in Don Mills, Ontario, in 1970. She can also be found on the bookshelves (through her books *Talk Sex* and *Sex Is Perfectly Natural, But Not Naturally Perfect*), and as the host of the "Sunday Night Sex Show" on radio and "Talking Sex" on TV.

*C'est Madame Sexe et elle a son franc parler. Derrière l'image forte qu'évoque cette description se trouvent une grand-mère, une infirmière diplômée et la femme grâce à laquelle des légions de Canadiennes et de Canadiens crispés ont accepté de parler de leur vie sexuelle – en public. Sue Johanson écoute ses patients lui confier leurs désirs les moins avouables et leurs problèmes les plus intimes depuis 1970, date à laquelle elle a ouvert une clinique de contrôle des naissances à Don Mills, en Ontario. On peut aussi trouver ses livres en librairie (*Talk Sex et Sex Is Perfectly Natural, But Not Naturally Perfect*), l'entendre à la radio (*Sunday Night Sex Show*) et la voir à la télévision (*Talking Sex*).*

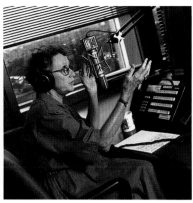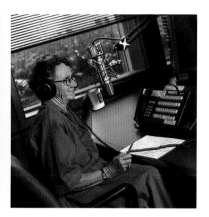

Yousuf**KARSH** PHOTOGRAPHER/PHOTOGRAPHE

PHOTOGRAPHER/PHOTOGRAPHE : PATTY WATTEYNE

Yousuf Karsh has created with his portraits the definitive interpretation of those people who have influenced our era. Canada's most distinguished photographer rose to international prominence in 1941 with the publication in *Life* magazine of his portrait of a defiant Winston Churchill that came to symbolize the unconquerable wartime spirit of the British people. His spectacular career has spanned six decades. A Companion of the Order of Canada, Karsh has said, "To make enduring photographs, one must learn to see with one's mind's eye, for the heart and the mind are the true lens of the camera."

Yousuf Karsh a créé avec ses portraits quelque chose comme l'interprétation définitive des gens qui ont marqué notre époque. Le photographe le plus éminent du Canada a acquis une stature internationale en 1941 avec la publication, dans la revue LIFE, d'un portrait de Winston Churchill qui en est venu à symboliser la détermination indomptable des Britanniques pendant la guerre. Karsh, dont la carrière spectaculaire s'étend sur six décennies, est presque aussi célèbre que les personnalités de l'art, de la science, de la musique et de la politique qu'il photographie. Karsh, qui a reçu l'Ordre du Canada, a déclaré : «Pour faire des photos qui demeurent, il faut apprendre à voir avec l'œil de l'esprit, car le cœur et l'esprit constituent le véritable objectif de l'appareil photographique.»

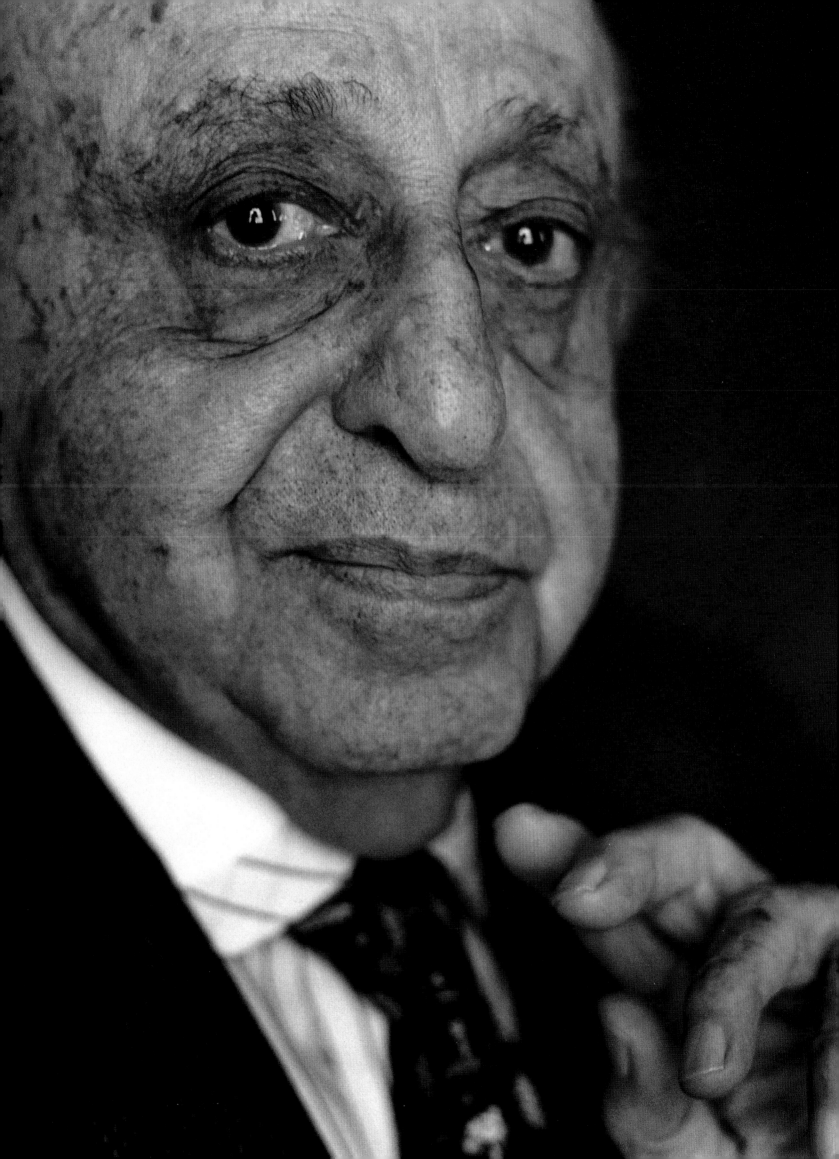

Robin**KAY**

Robin Kay preaches ecology by example. This designer from Winnipeg uses nothing but cotton in her fashion lines. It is not just any kind; she uses a cotton called "Supernatural" (long-lasting) that is genetically dyed to avoid toxic commercial dyes. Furthermore, her feminine line of clothing is sold in her own stores, which have been built with fixtures made from recycled materials.

Robin Kay prêche l'écologie par l'exemple. Cette créatrice de mode de quarante et un ans, originaire de Winnipeg, n'utilise que du coton. Mais pas n'importe lequel : un coton baptisé «Supernaturel» (d'une durabilité accrue) et génétiquement coloré pour éliminer les teintures toxiques. En plus, ses vêtements féminins sont vendus dans des boutiques aménagées avec des meubles faits de matériaux recyclés!

PHOTOGRAPHER/PHOTOGRAPHE : TAFFI ROSEN

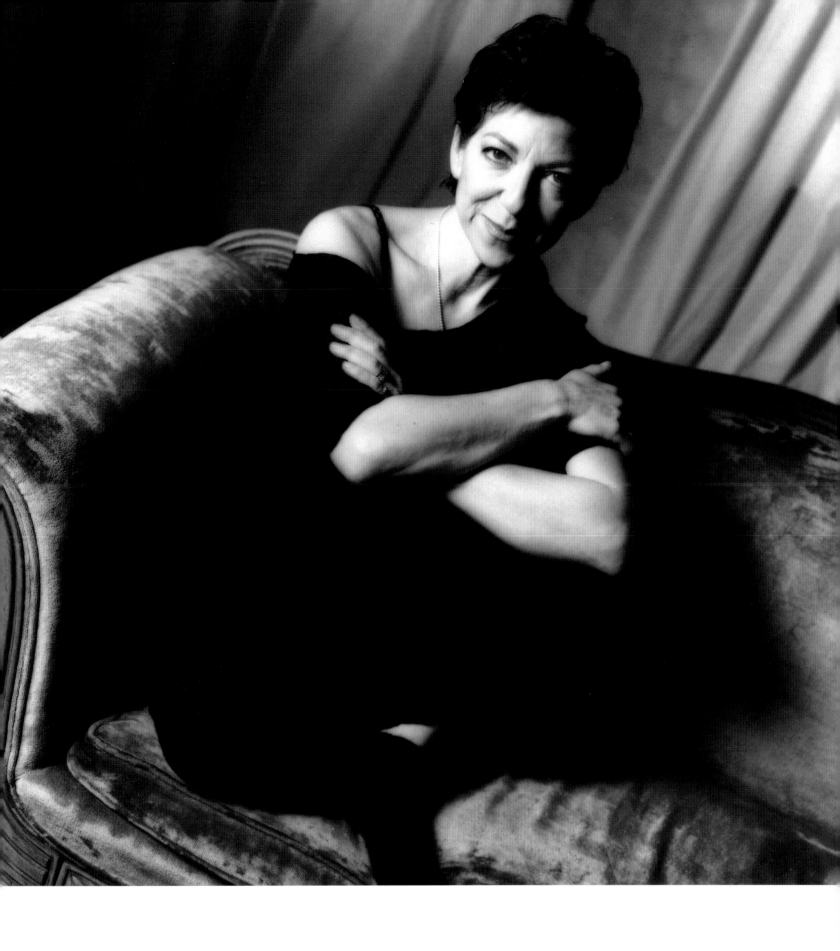

Vicki**KEITH**

After years of training and the body-pounding battles of forty- to sixty-hour swims, Vicki Keith set more than a dozen world records and raised awareness and hundreds of thousands of dollars for charity. She has crossed all five Great Lakes, the English Channel, Sydney Harbour in Australia, and the frigid Strait of Juan de Fuca. "The human body is capable of so much more than people think," she says, a belief she continues to prove.

Après des années d'entraînement et d'éprouvants marathons de quarante à soixante heures de natation, Vicki Keith a établi une douzaine de records du monde et recueilli des centaines de milliers de dollars pour les œuvres de bienfaisance auxquelles elle a sensibilisé l'opinion. Elle a traversé les cinq Grands Lacs, la Manche, la rade de Sydney en Australie et les eaux glaciales du détroit de Juan de Fuca. Elle est persuadée que le corps humain est capable de faire beaucoup plus qu'on ne pense – et elle continue d'ailleurs à le prouver.

PHOTOGRAPHER/PHOTOGRAPHE : RON TURENNE

Red**KELLY &**
Andra**McLAUGHLIN** ATHLETES/ATHLÈTES

PHOTOGRAPHER/PHOTOGRAPHE : RON TURENNE

Stars on ice, Andra McLaughlin is a former World Champion figure skater (1949) turned professional, and Leonard P. "Red" Kelly is a former standout with the Detroit Red Wings and Toronto Maple Leafs, with eight Stanley Cup rings to his credit. A member of the Hockey Hall of Fame, Red boasts the unusual experience of competing as both a player and Member of Parliament at the same time (1962-1965). With ten seasons of coaching and his famous Pyramid Power technique behind him, he has moved from the bench to the boardroom as owner and president of Camp Systems of Canada, an aircraft maintenance service. Over the years, Andra's charitable efforts and fundraising activities for the visually impaired have brought her accolades from B'nai Brith (1965), the Professional Skaters Guilds of Canada and the United States (1977), and the City of North York, which named her Volunteer of the Year (early 1980s). The two stars have been married since 1959.

Ils sont tous deux des étoiles de la glace. Andra McLaughlin, ancienne championne mondiale de patinage artistique (1949), est devenue professionnelle et Leonard P. "Red" Kelly, classé à l'époque meilleur joueur des Red Wings de Détroit et des Maple Leafs de Toronto, a reçu huit fois la coupe Stanley. Entré au Temple de la renommée du Hockey, Red est l'une des rares personnes (la seule peut-être) à avoir mené de front la compétition sur la glace et à la Chambre des députés (1962-1965). Dix saisons comme entraîneur et sa fameuse technique «Pyramid Power» derrière lui, il est passé du banc de la patinoire à la table du conseil d'administration à titre de propriétaire et président de Camp Systems of Canada, une entreprise spécialisée dans l'entretien des avions. La participation d'Andra aux œuvres de bienfaisance et ses campagnes de collecte de fonds pour les personnes malentendantes lui ont valu des distinctions honorifiques de la B'nai Brith (1965), des associations de patineurs professionnels du Canada et des États-Unis ainsi que de la Ville de North York qui l'a nommée Bénévole de l'Année (au début des années 1980). Le couple célèbre est marié depuis 1959.

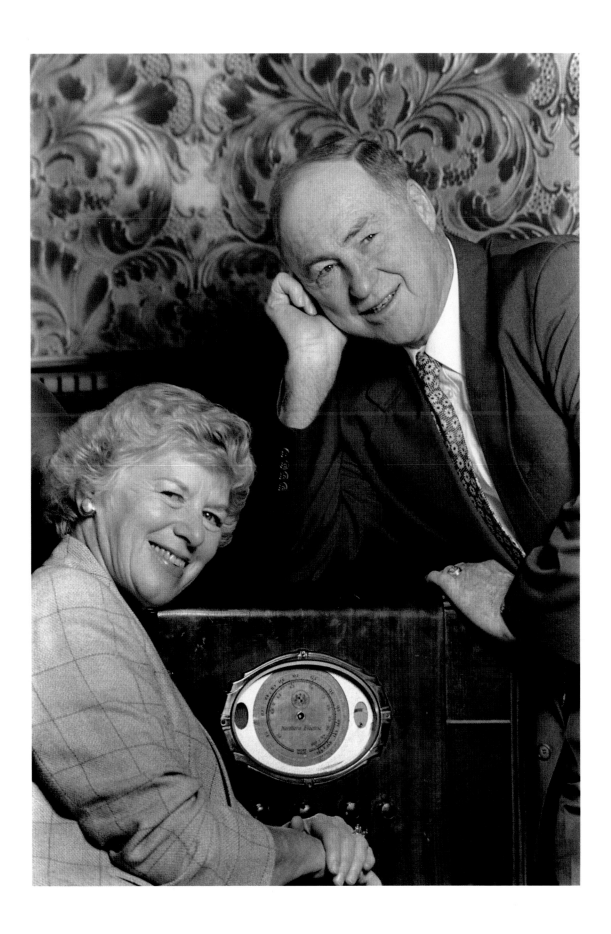

Perry**KENDALL** DOCTOR/MÉDECIN

A pioneer of the straight-talking approach to sex and HIV education, Perry Kendall took the AIDS awareness movement to the streets, addressing the problem head-on with explicit comic books and award-winning condom posters. He led the Toronto Public Health Department's ground-breaking introduction of condom machines to Toronto high schools and, as Medical Officer for Toronto, established the city's first fixed-site and mobile needle exchange services. As president and chief executive officer of the Addiction Research Foundation, Kendall continues his pragmatic quest to tackle the problems of HIV and drug awareness.

Un pionnier du franc-parler en matière d'éducation sur le sexe et le VIH, Perry Kendall a sensibilisé le public au problème du SIDA en présentant des bandes dessinées explicites et des affiches primées sur les préservatifs. Il a orchestré l'introduction innovatrice de distributrices de préservatifs par le service de santé publique de Toronto dans les écoles secondaires de la ville et, à titre de médecin-hygiéniste en chef, il a mis sur pied les premiers services permanents et mobiles d'échange de seringues de Toronto. Kendall est président-directeur général de la Fondation de recherche sur la toxicomanie et il poursuit toujours ses recherches sur les problèmes de sensibilisation au VIH et aux drogues.

PHOTOGRAPHER/PHOTOGRAPHE : GUNTAR KRAVIS

Arthur & Peter**KENT** BROADCASTERS/COMMUNICATEURS

PHOTOGRAPHER/PHOTOGRAPHE : PATTY WATTEYNE

Brothers Arthur and Peter Kent are flip sides of the same rare coin. Arthur will forever be known as the cool-under-fire Scud Stud for his work at NBC during the Persian Gulf War. Peter is the equally calm and collected news anchor for Global Television. Both have travelled the world in pursuit of the day's hottest stories. Peter, who helped start CBC's "The Journal" in 1981, has reported from Vietnam, South Africa, Central America, and Afghanistan; Arthur, who also writes for *The Guardian* newspaper in England, has done journalistic tours of duty in Pakistan, the Soviet Union, Romania, and China.

Les frères Arthur et Peter Kent sont les deux côtés d'une seule et rare pièce de monnaie. Arthur, restera dans les mémoires comme le calme personnifié sous l'averse des missiles pendant la Guerre du Golfe où il était l'envoyé spécial de NBC. Peter est lui aussi un présentateur calme et posé à Global Television. Tous deux ont parcouru le monde entier en quête des reportages les plus excitants. Peter, qui a pris part au lancement de l'émission The Journal *de la SRC, en 1981, a été correspondant au Vietnam, en Afrique du Sud, en Amérique centrale et en Afghanistan. Arthur, qui écrit également des articles dans* The Guardian, *en Angleterre, a été reporter au Pakistan, en Union Soviétique, en Roumanie et en Chine.*

Sharif**KHAN** ATHLETE/ATHLÈTE

PHOTOGRAPHER/PHOTOGRAPHE : RON TURENNE

Like Tommy with a pinball machine or Mozart with a string quartet, Sharif Khan has dominated all with a squash racquet. He has remained the reigning wizard of squash in North America for the past two decades. The eldest son of legendary squash virtuoso Hashim Khan, he has won every major North American tournament in the last twenty years and holds the twelve-time winning record for the American Open championship. The English-born Khan, who came to Toronto in the sixties, continues to rule the squash world from a new perch. He and partner Craig Wells won the world doubles championship title in the fifty-plus category in March 1994.

Tel Tommy avec le billard électrique ou Mozart avec le quatuor à cordes, Sharif Khan a dominé le monde avec sa raquette de squash. Il est le roi incontesté du squash en Amérique du Nord depuis deux décennies. Fils aîné du légendaire virtuose du squash, Hashim Khan, il est sorti vainqueur de tous les tournois majeurs d'Amérique du Nord des vingt dernières années et détient le record de douze victoires aux championnats ouverts d'Amérique. Né en Angleterre, Khan est arrivé à Toronto dans les années soixante et c'est paré d'un nouveau titre qu'il continue à régner sur le monde du squash. Avec son partenaire Craig Wells, il a remporté le championnat du monde en doubles dans la catégorie cinquante ans et plus en mars 1994.

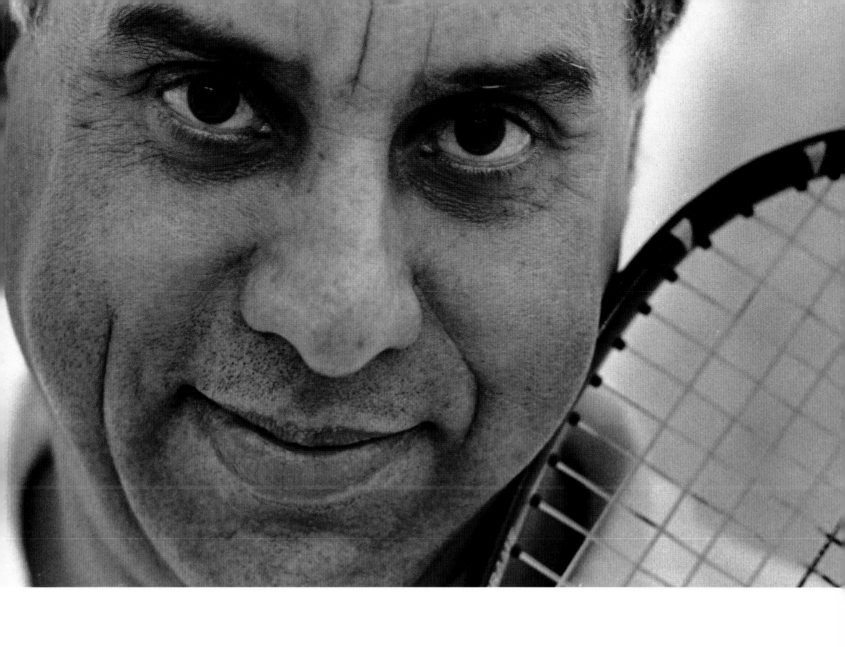

W.P.KINSELLA WRITER/ÉCRIVAIN

"If you build it, he will come" has been transformed into one of the most famous lines from Canadian literature. Even though the phrase now lamentably borders on cliché, the man who created it could never be accused of doing the same. W.P. Kinsella is one of the world's most compelling writers, and *Shoeless Joe* (1982), the origin of "If you build it…," still ranks as the best piece of baseball fiction going. In 1989 it was made into a top-grossing film, *Field of Dreams*, starring Kevin Costner. This award-winner from Edmonton continues to spin gorgeous tales of small-town life and baseball, while more of his work makes it into the big leagues. Canadian filmmaker Bruce McDonald recently made Kinsella's first book, *Dance Me Outside*, a critical film success, while Warner Brothers has optioned *The Dixon Cornbelt League*. With a Leacock Medal for Humour and the Order of Canada around his neck, Kinsella seems only to have to write it and they will come.

«Si tu le bâtis il viendra» – cette phrase est devenue l'une des plus célèbres de la littérature canadienne. Et bien qu'elle frôle malheureusement la banalité de nos jours, on ne peut pas en dire autant de son auteur. W.P. Kinsella est l'un des écrivains les plus captivants du monde et Shoeless Joe *(1982), à l'origine de la fameuse phrase, demeure le meilleur roman contemporain sur le base-ball. En 1989, un film tiré de ce livre,* Field of Dreams, *avec Kevin Costner, a connu un énorme succès. L'auteur, originaire d'Edmonton, continue à tisser des contes merveilleux sur la vie dans les petites villes et sur le base-ball tandis que ses livres passés sont de plus en plus appréciés. Le cinéaste canadien Bruce McDonald a récemment porté à l'écran le premier roman de Kinsella dans un film,* Dance Me Outside, *qui a été bien reçu par la critique.* The Dixon Cornbelt League *a pour sa part été retenu par la Warner Brothers. Kinsella a reçu la médaille Leacock de l'humour et l'Ordre du Canada. Il semble qu'il n'ait effectivement qu'à écrire... et tout lui vient!*

PHOTOGRAPHER/PHOTOGRAPHE : RON TURENNE

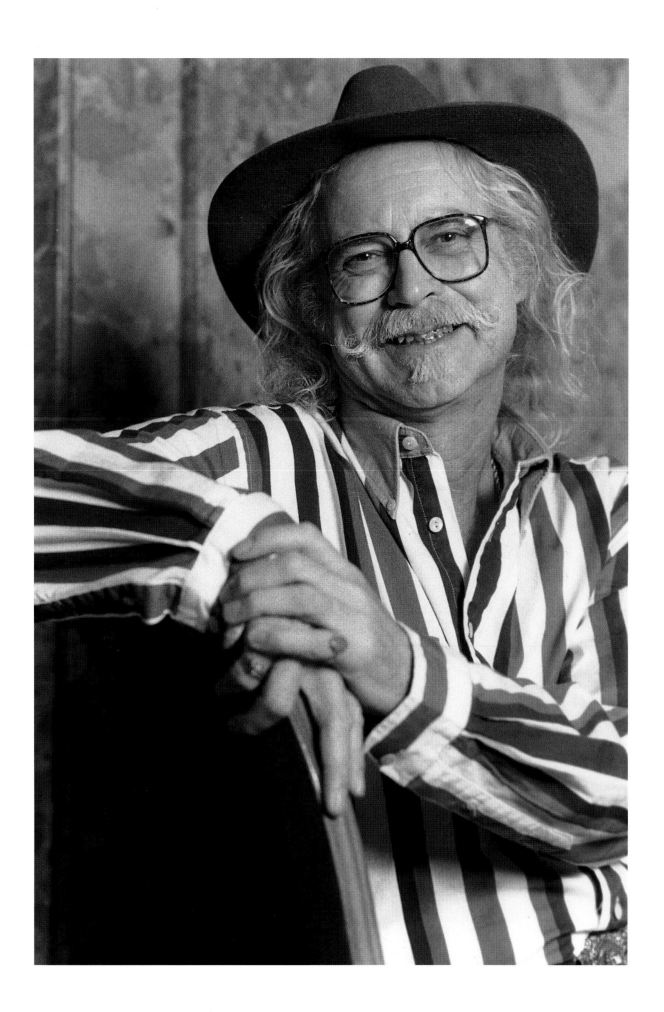

k.d.LANG SINGER/CHANTEUSE

PHOTOGRAPHER/PHOTOGRAPHE : ROSAMOND NORBURY

kathy dawn lang is not one to rest comfortably on her laurels. Since springing from Consort, Alberta, with a unique musical mélange called cowpunk, lang has consistently defied expectations while filling her fans' desire for more of her gorgeous, soaring songs. The angel with a lariat had already lassoed Canadian hearts when she headed south to win acclaim, Grammys, and an MTV Music Award for the song "Constant Craving" from the album *Ingénue*. The Juno Awards named her female artist of the decade for the 1980s, and Stompin' Tom Connors has dubbed her "Lady k.d. lang."

kathy dawn lang n'est pas femme à se reposer sur ses lauriers. Depuis ses débuts à Consort (Alberta), avec un mélange musical unique en son genre appelé «cowpunk», lang a toujours dépassé les attentes tout en créant pour ses partisans les chansons merveilleuses et émouvantes qu'ils lui demandent. L'ange au lasso (comme dit sa chanson) avait déjà captivé le cœur des Canadiens lorsqu'elle a traversé la frontière pour aller conquérir la gloire au sud avec des prix Grammy et un prix MTV pour sa chanson «Constant Craving» de l'album Ingénue. *Elle a été nommée artiste féminine des années 1980 lors de la remise des prix Juno. Stompin' Tom Connors l'a surnommée Lady k.d. lang.*

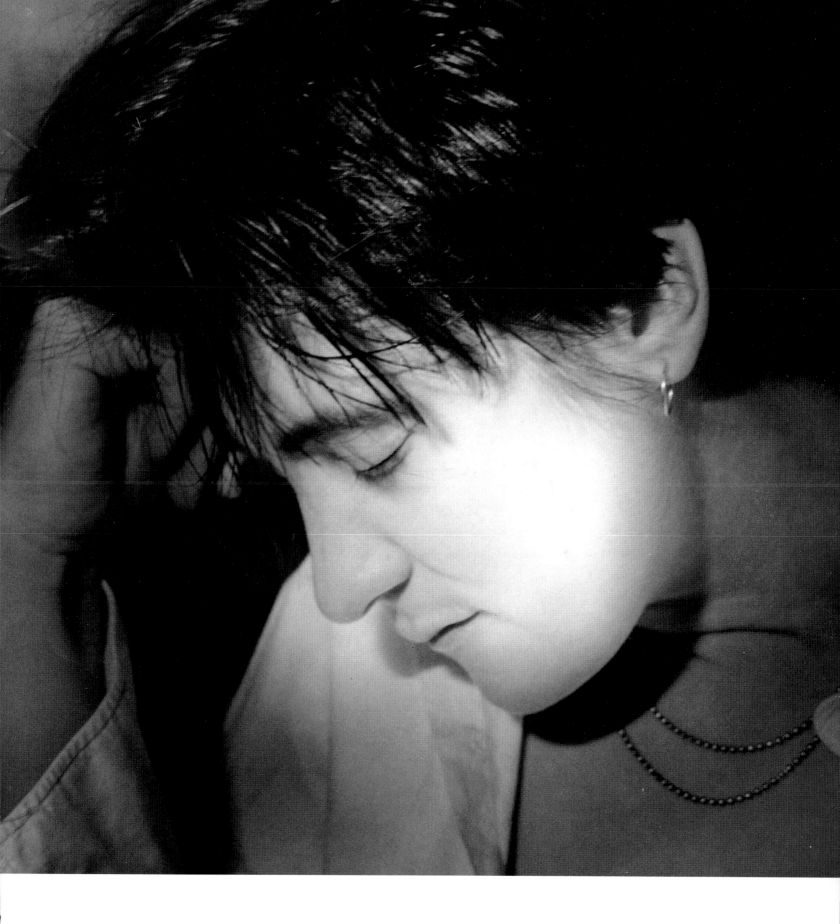

Daniel**LANOIS**

Daniel Lanois has become the architect of sound that has helped define the music of artists as diverse as Bob Dylan, U2, Peter Gabriel, The Neville Brothers, and Robbie Robertson. A musician in his own right, Lanois began his life's work from a small studio he ran with his brother in the basement of their mother's house in Hamilton, Ontario. It was his collaboration with Brian Eno on U2's *The Unforgettable Fire* album that launched the Irish band into the stratosphere, not to mention Lanois's career as a high-calibre record producer.

Daniel Lanois est l'architecte du son qui a aidé à définir la musique d'artistes comme, Bob Dylan, U2, Peter Gabriel, The Neville Brothers et Robbie Robertson. Lui-même musicien, Lanois a commencé à pratiquer son art dans un petit studio qu'il exploitait avec son frère au sous-sol de la maison de leur mère, à Hamilton (Ontario). Grâce à sa collaboration avec Brian Eno pour produire l'album The Unforgettable Fire *de U2, ce groupe irlandais est devenu des plus populaires et la réputation de Lanois à titre de producteur de disques a pris une ampleur sans précédent.*

PHOTOGRAPHER/PHOTOGRAPHE : FLORIA SIGISMONDI

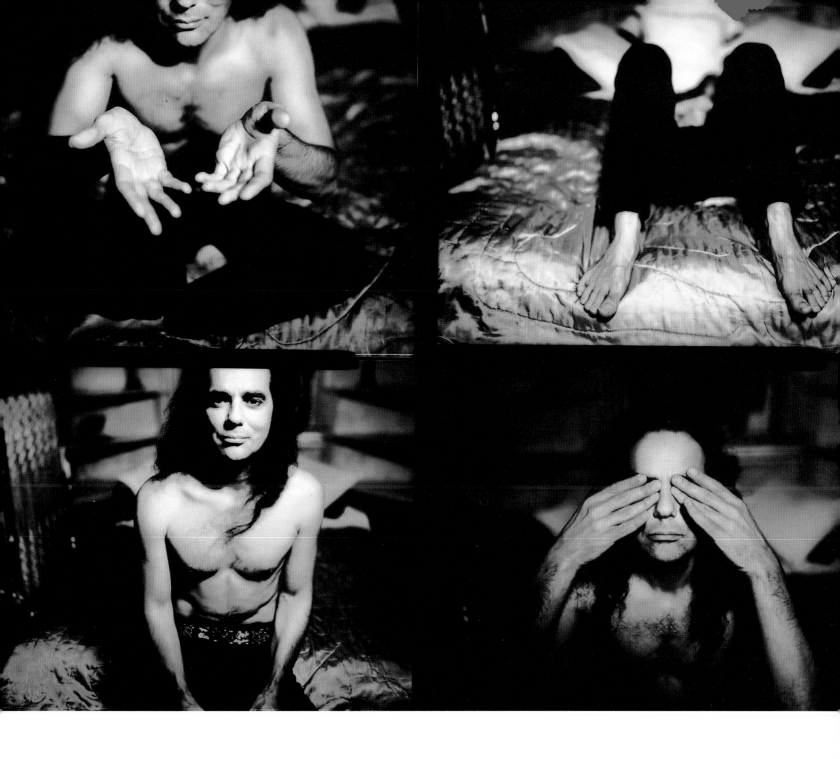

Robert**LANTOS** ENTERTAINMENT PRODUCER/PRODUCTEUR

Robert Lantos believed in the Canadian film and TV industry before it existed. In the 1970s, he independently produced critically acclaimed films such as *In Praise of Older Women*. His numerous film and TV credits include hit series such as "E.N.G." and landmark films such as *Black Robe*. As chairman and chief executive officer of Alliance Communications Corporation, Lantos currently steers Canada's largest film and TV company. Alliance produces and distributes uniquely Canadian stories such as the TV series "North of 60" and global hits such as "Due South"; art films such as *Exotica* and big-budget movies such as *Johnny Mnemonic*. He is a leader in Canada's role as a global player in the flourishing film and TV industry.

Robert Lantos croyait à l'industrie canadienne du film et de la télévision avant même qu'elle n'existe. Au cours des années 1970, il a réalisé indépendamment des films qui ont été bien reçus par la critique comme In Praise of Older Women. *Parmi ses nombreuses réalisations pour le cinéma et la télévision, on compte des séries populaires comme* E.N.G. *et des films à succès comme* Black Robe. *Président directeur général d'Alliance Communications Corporation, Lantos dirige actuellement la plus grande entreprise canadienne de films pour le cinéma et la télévision. Alliance produit et distribue des téléromans typiquement canadiens comme la série* North of 60 *et des succès mondiaux comme* Due South, *des films d'art et d'essai comme* Exotica *ainsi que des films à gros budget comme* Johnny Mnemonic. *Robert Lantos est au premier plan des efforts déployés pour placer le Canada en bonne position dans l'industrie internationale du cinéma et de la télévision.*

PHOTOGRAPHER/PHOTOGRAPHE : GAIL HARVEY

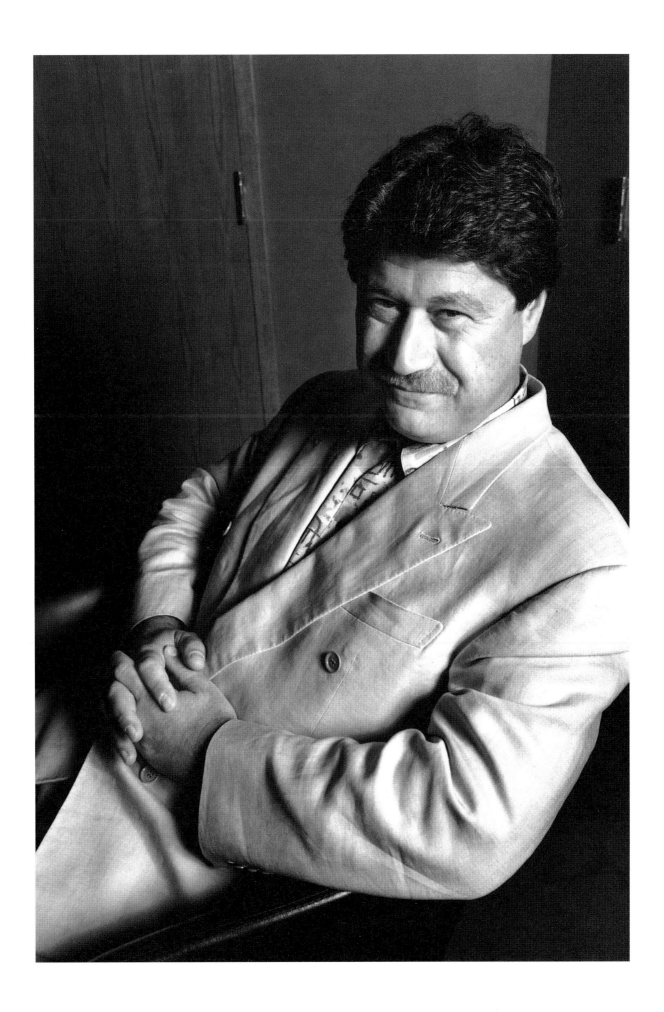

Silken**LAUMANN** <small>ROWER/RAMEUSE</small>

PHOTOGRAPHER/PHOTOGRAPHE : F. SCOTT GRANT

As a champion rower, Silken Laumann's achievements have brought pride to Canada's sports community and the country at large. She has collected a string of awards recognizing both her personal qualities and her contributions to athletics. But she is forever destined to be remembered for two phenomenal comebacks. In 1985 she overcame back pain so severe she could hardly walk, to return to championship form. In 1992, just a few months before the Barcelona Olympics, a heart-breaking rowing accident that required a skin graft and five operations would have sidelined anyone with less determination. Silken's triumph over adversity to capture a bronze medal in those Olympics remains a source of inspiration well beyond the athletic arena.

Les réalisations de Silken Laumann, championne d'aviron, sont autant de motifs de fierté tant dans les milieux sportifs canadiens que dans l'ensemble du pays. Elle a remporté de nombreux prix, aussi bien pour ses qualités personnelles que pour sa contribution à l'athlétisme. Mais on se rappellera surtout d'elle pour ses deux retours spectaculaires sur la scène du sport. En 1985, elle a surmonté, pour retrouver sa forme de championne, des douleurs dorsales tellement aiguës qu'elle pouvait à peine marcher. En 1992, quelques mois avant les Jeux Olympiques de Barcelone, un malencontreux accident d'aviron, qui a nécessité une greffe de peau et cinq opérations, aurait forcé une personne moins déterminée à renoncer. Le triomphe de Silken Laumann sur l'adversité, couronné par une médaille de bronze aux Jeux Olympiques de Barcelone, demeure une source d'inspiration qui dépasse largement les limites de l'arène sportive.

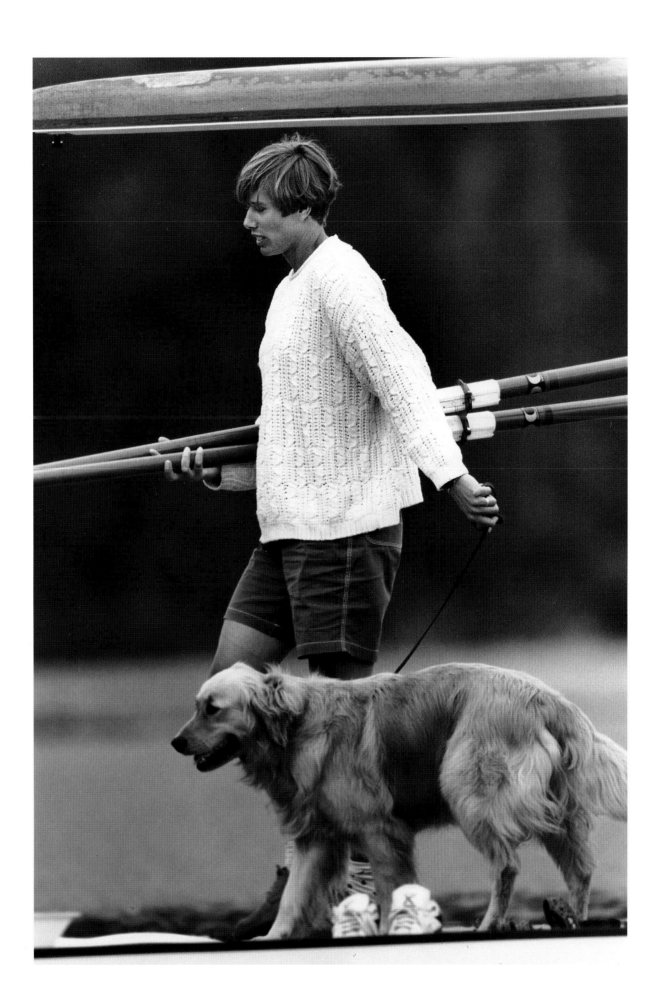

Linda**LUNDSTRÖM**
DESIGNER/CRÉATRICE DE MODE

Raised in the small northwestern Ontario mining town of Red Lake, the president of Toronto-based Linda Lundström Ltd. learned an appreciation of the native traditions and beauty of the northern landscape. These uniquely Canadian themes have inspired her designs, including the LAPARKA coat, which became the jewel of her collections and earned her international recognition as one of Canada's premier fashion designers.

Élevée à Red Lake, petite ville minière du Nord-Ouest de l'Ontario, la présidente de la maison de couture Linda Lundström Ltd., à Toronto, sait apprécier les traditions autochtones et la beauté des paysages du Nord. Ces thèmes typiquement canadiens ont inspiré ses créations, notamment LAPARKA, manteau qui est devenu le joyau de sa collection et qui lui a valu d'être reconnue dans le monde entier comme l'une des grandes créatrices de mode du Canada.

PHOTOGRAPHER/PHOTOGRAPHE : W. SHANE SMITH

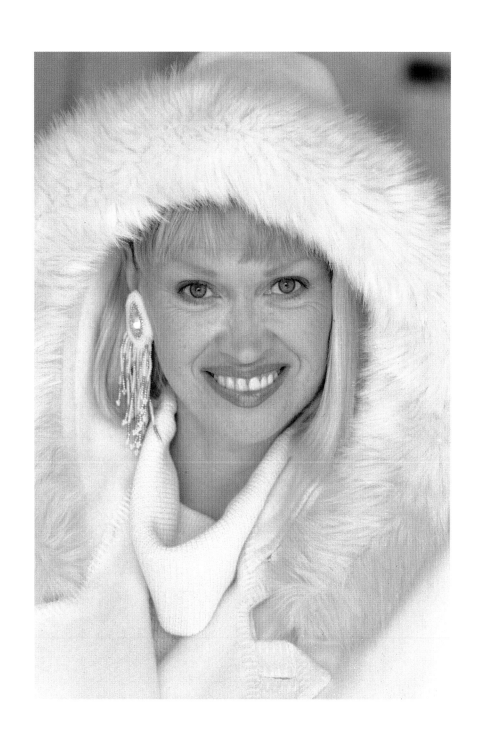

SheilaMcCARTHY ACTRESS/ACTRICE

A late bloomer to the big screen, Sheila McCarthy made quite a splash in her first movie role, taking a Best-Actress Genie in Patricia Rozema's *I've Heard the Mermaids Singing* (1987). Making the successful transition from stage to screen, she has since made over a dozen TV appearances and completed more than ten films, including Hollywood features *Die Hard II*, *Paradise*, and *Stepping Out*, and the Canadian picture *The Lotus Eaters* (1993), which marked her second Genie Award-winning performance. Prior to her film and TV career, she delighted theatre audiences for over fifteen years with memorable roles in such shows as *Really Rosie* (1983) and *Little Shop of Horrors* (1986), collecting Dora Mavor Moore Awards for Best Actress in both. The professional dancer and actress recently returned to the Stratford stage to reap the rewards of live theatre (1993).

Arrivée sur le tard au cinéma, Sheila McCarthy a fait sensation la première fois qu'elle est apparue à l'écran dans le film de Patricia Rozema I've Heard the Mermaids Singing *(1987), remportant le prix Génie pour la meilleure actrice. Ayant ainsi réussi la transition de la scène à l'écran, elle a joué depuis dans plus d'une douzaine de séries télévisées et plus de dix films dont trois films américains tournés à Hollywood :* Die Hard II, Paradise *et* Stepping Out *et un film canadien,* The Lotus Eaters *(1993), qui lui a valu son deuxième prix Génie pour sa performance. Avant de faire carrière à l'écran, elle a diverti pendant plus de quinze ans les amateurs de théâtre en tenant des rôles inoubliables dans des pièces comme* Really Rosie *(1983) et* Little Shop of Horrors *(1986) qui lui ont valu toutes deux le prix Dora Mavor Moore de meilleure actrice. Danseuse et actrice professionnelle, elle vient de retourner à ses premières amours, le théâtre, à Stratford (1993).*

PHOTOGRAPHER/PHOTOGRAPHE : GAVIN MCMURRAY

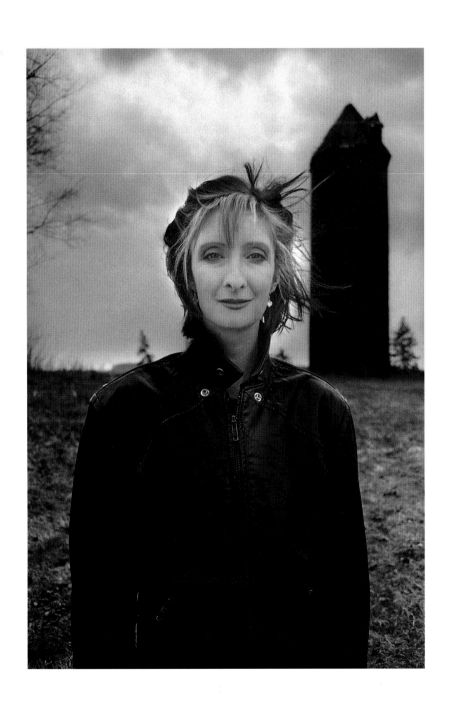

JosephMacINNIS SCIENTIST/SCIENTIFIQUE
JeffMacINNIS ADVENTURER/AVENTURIER

PHOTOGRAPHER/PHOTOGRAPHE : GUNTAR KRAVIS

Dr. Joseph MacInnis and his adventurer son Jeff have pushed the outer limits of human experience. Joseph has spent decades studying performance in high-risk environments while also becoming the first person to dive beneath the North Pole, and acting as a driving force in the discovery of the *Titanic*. Jeff, imbued with his father's energy, skied for Canada's national team and led the first expedition to sail the Northwest Passage.

Joseph MacInnis et son aventurier de fils, Jeff, ont repoussé les limites de l'expérience humaine. Joseph étudie depuis des décennies la performance en milieu à risque élevé. Il a été le premier à faire de la plongée sous-marine sous le Pôle Nord et a joué un rôle important dans la découverte du Titanic. Jeff, inspiré par l'énergie de son père, a fait partie de l'équipe nationale de ski du Canada et a conduit la première expédition qui ait réussi a traverser en voilier le Passage du Nord-Ouest.

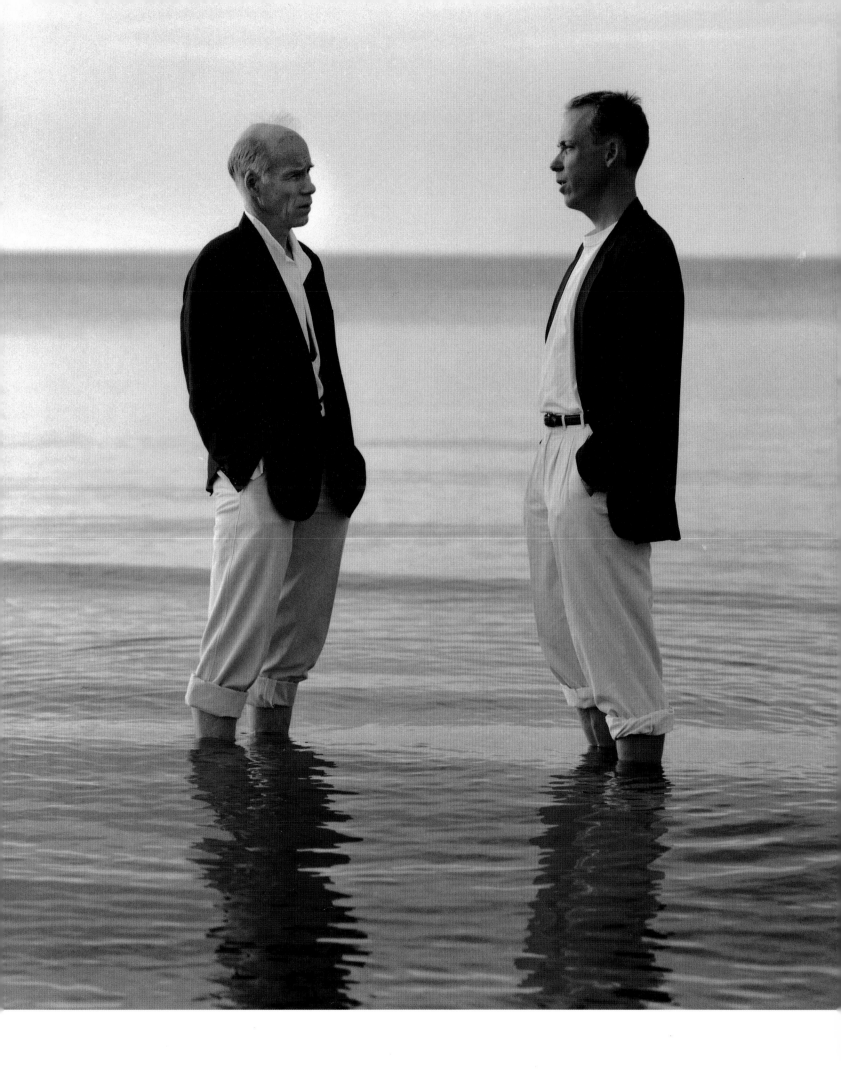

Lewis**MacKENZIE** MAJOR GENERAL/MAJOR GÉNÉRAL

When Major General Lewis W. MacKenzie reopened Sarajevo's airport to ensure incoming humanitarian assistance, it was the crowning achievement of his thirty-three-year career in the Canadian military. For the soldier from Truro, Nova Scotia, the mission was almost second nature – it was his ninth United Nations peacekeeping mission. Now retired, Major MacKenzie remains an active speaker, consultant, and author.

Pour couronner trente-trois ans de carrière militaire, le major général Lewis W. MacKenzie, à la tête d'hommes venus de trente et un pays différents, a ouvert de nouveau l'aéroport de Sarajevo afin d'assurer la venue de l'aide humanitaire. Pour n'importe qui d'autre, un exploit; pour le soldat originaire de Truro (Nouvelle-Écosse), presqu'une habitude : c'était sa neuvième mission de paix sous la bannière des Nations Unies. Maintenant à la retraite, le major MacKenzie demeure conseiller, auteur et conférencier actif.

PHOTOGRAPHER/PHOTOGRAPHE : W. SHANE SMITH

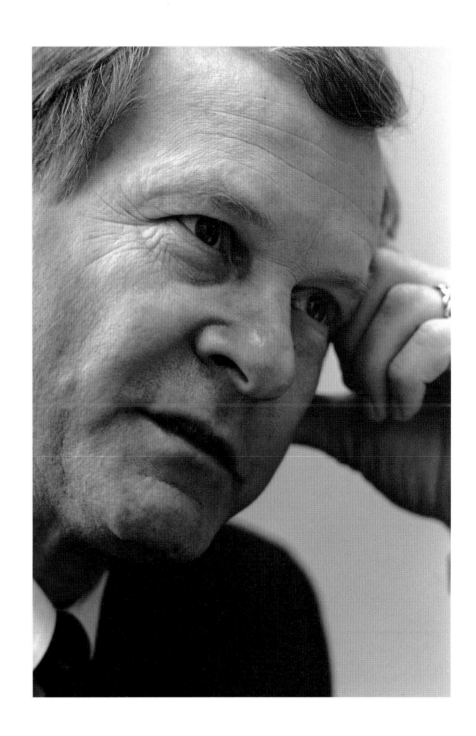

David**MACKIN** PUBLISHER/ÉDITEUR

PHOTOGRAPHER/PHOTOGRAPHE : HEATHER GRAHAM

"Anytime you have a business whose purpose is helping people, it has to work," says David Mackin, publisher of the newspaper *Outreach Connection*. The newspaper was started to improve the lives of the Toronto street people who contribute to its production and sell it on the streets. Letters to the editor are often testimonials on how the opportunity to become a newspaper vendor has made a difference for street people who had almost given up hope. Businesses are inspired to advertise by the enthusiasm of the vendors. Although not yet one of Canada's press barons, David Mackin's publishing business is growing and its readership is expanding. The success of his enterprise, he says, is due to the fact that "people really want to help."

«Toute entreprise qui vise à aider les gens doit marcher», dit David Mackin, éditeur du journal Outreach Connection. *Le journal a été lancé dans le but d'améliorer le niveau de vie des personnes sans domicile de Toronto, qui participent à sa production et le vendent dans les rues. Il n'est pas rare que le courrier des lecteurs rapporte le témoignage de gens sans domicile qui reprennent espoir depuis qu'ils vendent des journaux. L'enthousiasme des vendeurs du journal incite les entreprises à y faire de la publicité. David Mackin est loin d'être devenu un magnat de la presse mais son entreprise prend de l'ampleur à mesure qu'augmente le tirage de son journal. Il doit son succès, dit-il, au fait que «les gens sont vraiment prêts à aider».*

Ann MEDINA BROADCASTER/COMMUNICATRICE

PHOTOGRAPHER/PHOTOGRAPHE : SUSSI DORRELL

Known to television viewers as the CBC's insightful correspondent, Ann Medina made a surprising plunge into film during the late 1980s when she enrolled in Norman Jewison's Canadian Film Centre. She has since produced award-winning documentaries for ABC, NBC, the BBC, PBS, and CBC. In between filming and editing, she continues to work as a journalist, a television moderator, and host of CBC Newsworld's "Rough Cuts." A leader in her new field, she is chair of the Academy of Canadian Cinema and Television and currently is working on her first major movie.

Connue des amateurs de télévision comme la subtile correspondante de la SRC, Ann Medina a fait une plongée surprenante du côté du cinéma à la fin des années 1980 lorsqu'elle s'est inscrite au Centre canadien du film de Norman Jewison. Elle a produit depuis des documentaires pour ABC, NBC, la BBC, PBS et la SRC qui lui ont valu plusieurs prix. Entre le tournage et le montage de ses films, elle continue à travailler comme journaliste, animatrice à la télévision et présentatrice de la section «Rough Cuts» du programme d'actualité internationale Newsworld de la SRC. Chef de file dans son nouveau secteur d'intérêt, elle est présidente de l'Académie de la télévision et du cinéma canadiens et travaille actuellement à son premier grand film.

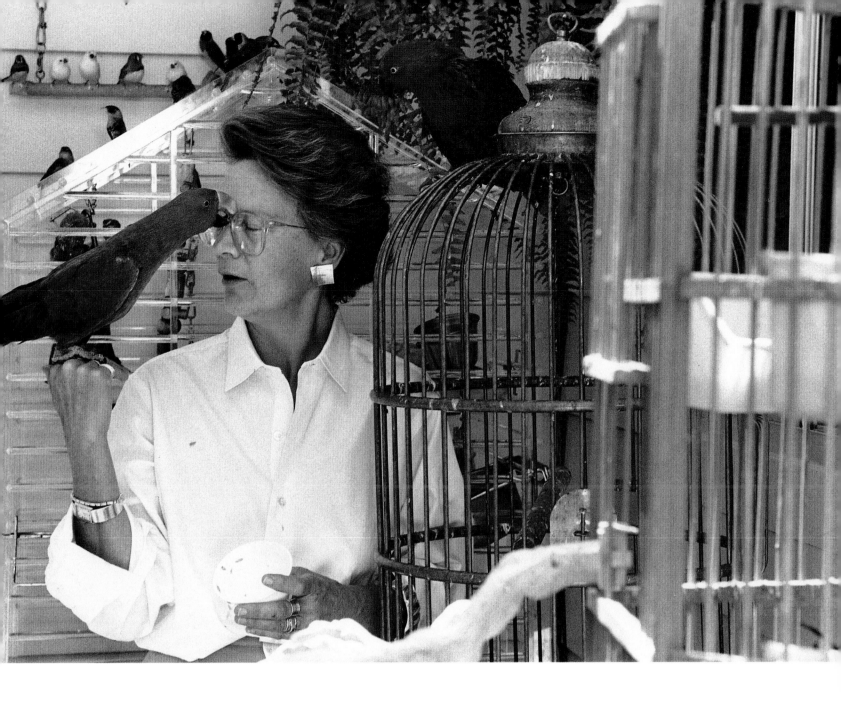

Glenn MICHIBATA TENNIS PLAYER/JOUEUR DE TENNIS

Canadian tennis star Glenn Michibata started playing the game at the tender age of seven. He soon captured country-wide recognition by winning a string of Canadian National Junior Championships for players under twelve, under fourteen, under eighteen, and under twenty-one. He was the Canadian National Champion in 1980 and 1981, and, ten years later, he was a semi-finalist at both Wimbledon and the French Open.

While victory is still sweet, his greatest satisfaction in the game is knowing he has inspired Canadian players "to strive for more ambitious goals and become the best they can be."

Glenn Michibata, l'étoile du tennis canadien, a commencé à jouer dès l'âge de sept ans. Il a vite attiré l'attention du pays en gagnant une série de championnats nationaux pour les joueurs de moins de douze ans, de moins de quatorze ans, de moins de dix-huit ans et de moins de vingt et un ans. Il a été champion national du Canada en 1980 et 1981 et, dix ans plus tard, demi-finaliste à Wimbledon et aux championnats ouverts de France. Tout en appréciant ses victoires, Glenn déclare que sa plus grande satisfaction est de savoir qu'il a inspiré les joueurs canadiens à viser plus haut et à donner le meilleur d'eux-mêmes.

PHOTOGRAPHER/PHOTOGRAPHE : GRAHAM LAW

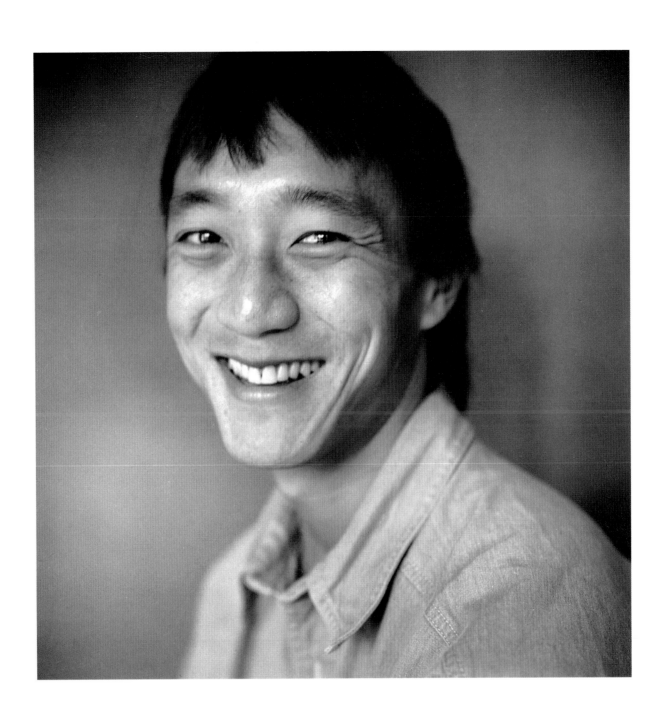

David & Ed**MIRVISH**

The Mirvishes are Toronto's father-and-son tag team of retailing and culture, chutzpah and theatrics. "Honest Ed's" table is piled as high with awards, including the Order of Canada and Commander of the British Empire, as tables at his historic Bloor Street store are piled with bargains. Ed recently celebrated his eightieth birthday with a bash to which the entire city of Toronto was invited. David, a former art dealer, has served on numerous arts organizations and is a board member of the National Gallery in Ottawa. Together, father and son have teamed up to revive big musicals in Canada, staging productions such as *Miss Saigon* and *Crazy For You*.

Le nom des Mirvish, père et fils, évoque le commerce de détail et la culture, l'audace et le théâtre. Honest Ed's croûle tout autant sous les prix, notamment l'Ordre du Canada et Commandeur de l'Ordre de l'Empire britannique, que les comptoirs du célèbre magasin de la rue Bloor croûlent sous les bonnes affaires. Ed a récemment donné une fête pour son quatre-vingtième anniversaire à laquelle il a invité toute la ville de Toronto. David, ancien marchand d'objets d'art, a été membre d'un grand nombre d'organisations artistiques et fait partie du conseil d'administration du Musée national des arts à Ottawa. Père et fils se sont associés pour faire revivre de grandes comédies musicales au Canada et sont à l'origine de spectacles comme Miss Saigon *et* Crazy For You.

PHOTOGRAPHER/PHOTOGRAPHE : GAVIN MCMURRAY

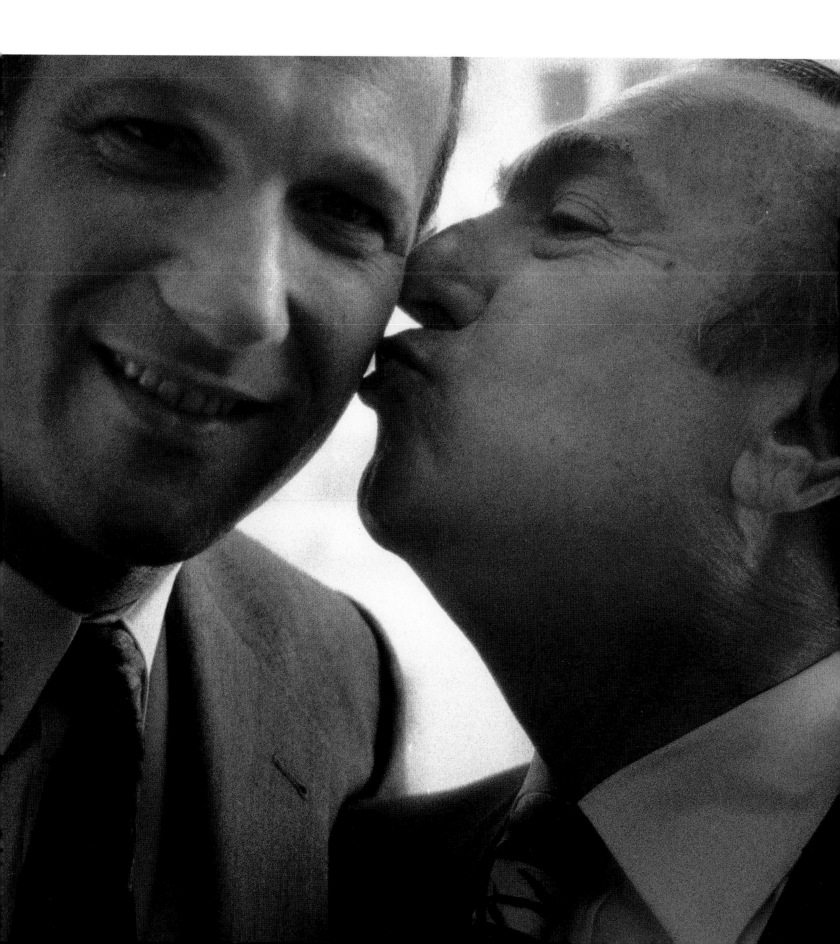

Peter**NEWMAN** JOURNALIST AND AUTHOR
JOURNALISTE ET AUTEUR

PHOTOGRAPHER/PHOTOGRAPHE : GRAHAM LAW

Peter C. Newman is a source of power in his own right. Over the last thirty years, the highly successful author has been recreating the history and human drama of Canada's corporate world and profiling the country's power wielders in his many books, which have sold more than two million copies, among them *The Canadian Establishment: Volume I*, Canada's biggest-ever best-seller. He is a recipient of a dozen of the most coveted awards in North American journalism, and he has occupied the top editorial posts at the *Toronto Star* and *Maclean's*, which he successfully transformed into the country's first weekly newsmagazine. Readers can catch his illuminating look at the Canadian political process in his weekly column for *Maclean's*.

Peter C. Newman est un homme de pouvoir à sa façon. Depuis trente ans, cet auteur apprécié de tous relate l'histoire et le drame humain du monde des affaires et fait le portrait de ceux qui détiennent le pouvoir au Canada. Ses nombreux livres se sont vendus à plus de deux millions d'exemplaires et The Canadian Establishment: Volume I *a battu tous les records de vente au Canada. Peter Newman a reçu une bonne douzaine des prix les plus convoités du journalisme nord-américain et a occupé les postes les plus élevés au* Toronto Star *et à* Maclean's *dont il a réussi à faire la première revue d'actualité du pays. Les lecteurs peuvent partager sa pénétrante vision du processus politique canadien dans la chronique qu'il publie toute les semaines dans* Maclean's.

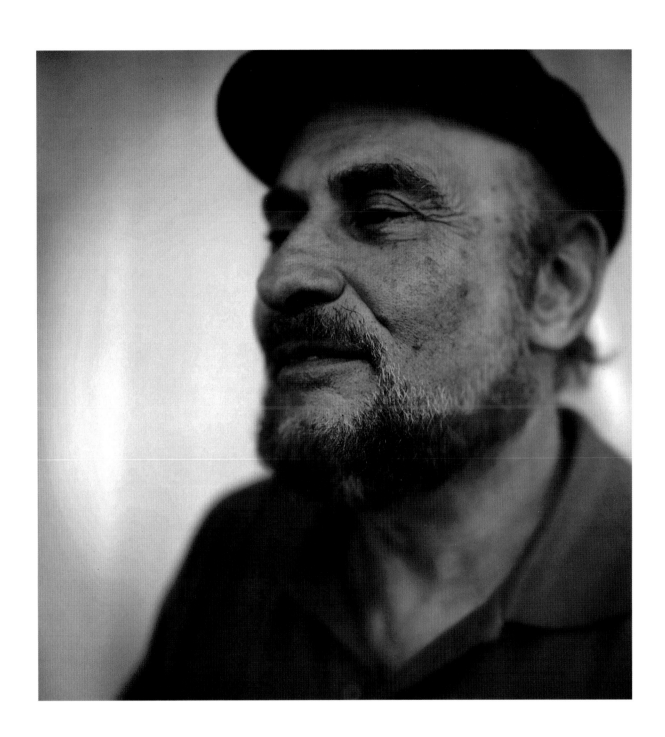

The**NYLONS** SINGERS/CHANTEURS

Who needs instrumental accompaniment when you have singing voices like the four members of Canada's most famous a cappella group? Often aided by percussion only, The Nylons have performed silky interpretations of pop and soul favourites since 1979. Their hits include "Kiss Him Goodbye," "The Lion Sleeps Tonight," and "Up the Ladder to the Roof." Along with the group's triumphs there have been times of trial, including line-up changes and the death of a long-time member from AIDS-related pneumonia. Now singing as strongly as ever, The Nylons are Garth Mosbaugh, Gavin Hope, Arnold Robinson, and Claude Morrison (the only original member remaining).

On n'a que faire d'un accompagnement musical quand on chante comme les quatre membres du groupe a cappella le plus célèbre du Canada. Soutenus souvent par la seule percussion, The Nylons interprètent les airs les plus connus de la musique pop et soul depuis 1979. Parmi leurs plus grands succès, citons Kiss Him Goodbye, The Lion Sleeps Tonight, Up the Ladder to the Roof. Mais The Nylons ont aussi connu des moments difficiles, notamment les changements qui ont affecté le groupe et le décès, à la suite d'une pneumonie, d'un membre de longue date qui souffrait du SIDA. Plus forts que jamais, The Nylons ont maintenant pour membres : Garth Mosbaugh, Gavin Hope, Arnold Robinson, et Claude Morrison (le seul membre restant du quatuor initial).

PHOTOGRAPHER/PHOTOGRAPHE : GAVIN MCMURRAY

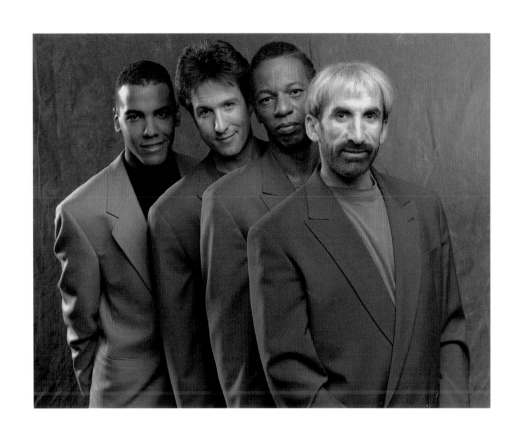

Charles PACHTER ARTIST/ARTISTE

PHOTOGRAPHER/PHOTOGRAPHE : GUNTAR KRAVIS

Charles Pachter has entered his view of the world into Canadian consciousness. Represented in both public and private collections, he has mounted more than forty solo exhibitions. His paintings of the Canadian flag are on permanent display at the Canadian Embassy in Washington and the Toronto Stock Exchange. *Hockey Knights in Canada*, a series of murals, are a permanent installation in the Toronto subway station nearest Maple Leaf Gardens. The image of Queen Elizabeth riding a moose is one of the enduring gifts Pachter's artistry has given to the national imagination. A 1995 exhibition at the Royal Ontario Museum, entitled "Charles Pachter's Canada," examined the Canadian imagery in Pachter's work.

La vision du monde de Charles Pachter fait maintenant partie de la conscience canadienne. Présent dans les collections publiques et privées, il a organisé plus de quarante expositions solo de ses œuvres. Ses tableaux du drapeau canadien sont exposés en permanence à l'ambassade du Canada à Washington et à la Bourse de Toronto. Hockey Knights in Canada, *une série de peintures murales, a trouvé sa place définitive dans la station du métro de Toronto la plus proche des Maple Leaf Gardens. L'image de la reine Elizabeth chevauchant un orignal est l'un des riches cadeaux de l'artiste à l'imagination nationale. Une exposition organisée en 1995 au Musée royal de l'Ontario et intitulée «Charles Pachter's Canada» a examiné la symbolique canadienne dans l'œuvre de Pachter.*

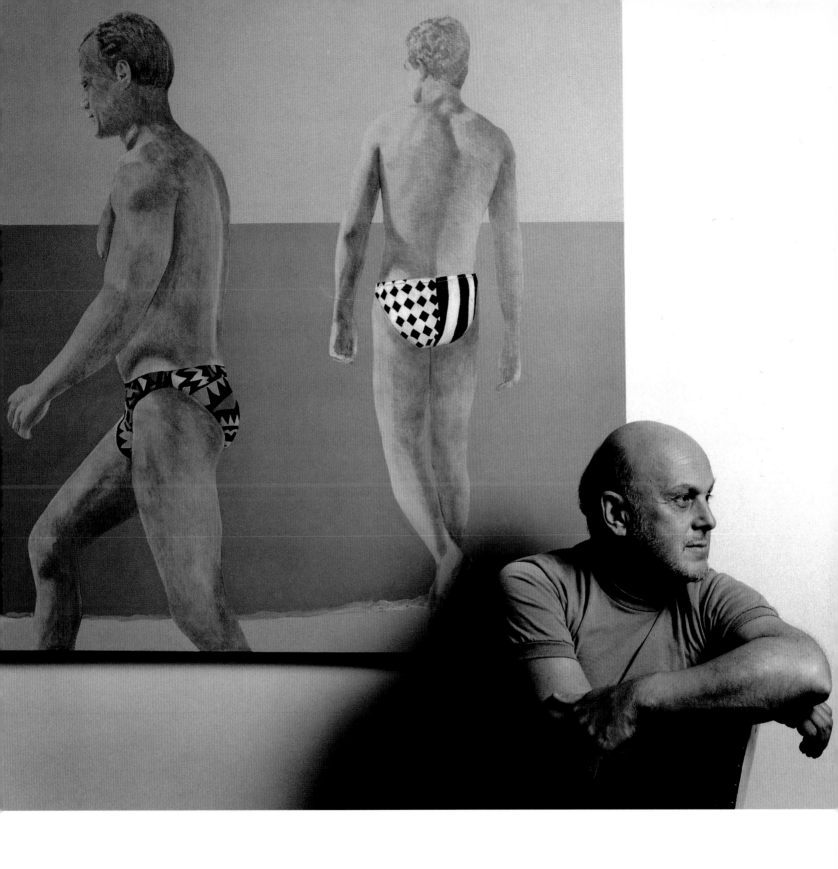

Brian**PAISLEY** DIRECTOR/PLAYWRIGHT
METTEUR EN SCÈNE ET DRAMATURGE

Director and playwright Brian Paisley came up with a new idea to juice up the arid theatre off-season in Edmonton in 1982. Why not stage a Fringe Festival, he wondered, modelled on Edinburgh's famed Fringe? Artists were invited to put on shows in informal nooks and crannies in Edmonton's Old Strathcona district, at all times of the day and night, and take 100 percent of the gate receipts. Even Irish-born Paisley, then artistic director of a kids' touring theatre, didn't know how big his idea would grow. The annual Edmonton Fringe, now the largest alternative theatre event in North America, has spawned a raft of baby fringe festivals across Canada. Paisley now tends his historic cinema rep house, The Princess, in Edmonton, while his idea, which changed the face of Canadian theatre, continues to grow.

En 1982, Brian Paisley, metteur en scène et dramaturge né en Irlande, désireux de secouer la torpeur où s'engourdissait Edmonton une fois terminée la saison théâtrale, a lancé une idée. Pourquoi ne pas organiser un festival de théâtre expérimental sur le modèle du célèbre «Fringe» d'Édinbourg? Ce qui fut dit fut fait et des artistes ont été invités à monter des spectacles dans tous les coins du vieux quartier Old Strathcona d'Edmonton à toutes les heures du jour et de la nuit, et à empocher les recettes. Paisley, alors directeur artistique d'un théâtre itinérant pour enfants, n'avait pas idée des conséquences qu'allait avoir son initiative. À l'instar de l'«Edmonton Fringe», devenu le deuxième festival de théâtre d'avant-garde d'Amérique du Nord, des mini-festivals ont surgi partout au Canada. Paisley s'occupe maintenant de sa salle de cinéma d'art et d'essai, The Princess, tandis que son idée, qui a changé la face du théâtre canadien, poursuit sa route.

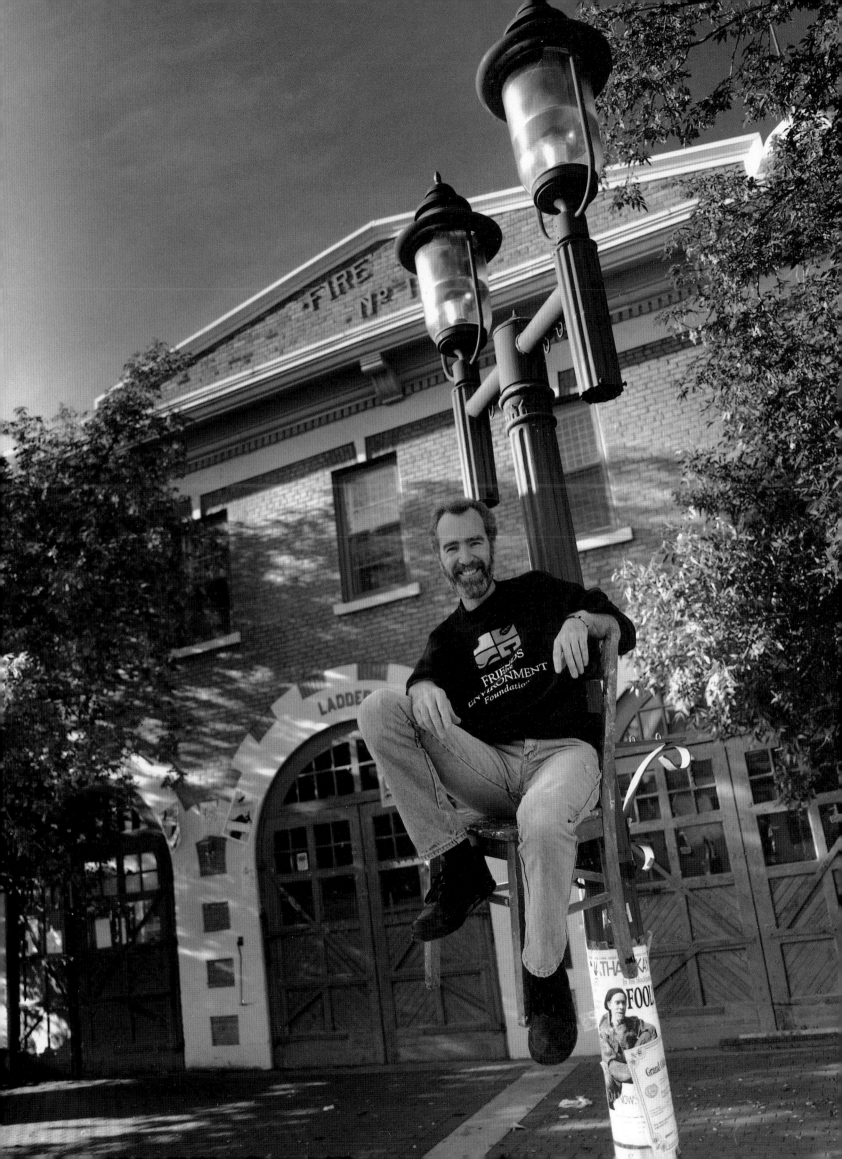

Richard**PERRIN** DOCTOR/MÉDECIN

PHOTOGRAPHER/PHOTOGRAPHE : TAFFI ROSEN

Born in Holland and raised in Kingston, Ontario, R.G. Perrin attended Queen's University medical school before joining the surgical staff at Toronto's Wellesley Hospital in 1977. As chief of neurosurgery at the hospital, Perrin was instrumental in fostering close ties with Princess Margaret Hospital to provide the largest centre for management of spinal metastases. As well as managing his large neurosurgical practice, Perrin writes prolifically, designs surgical instruments, edits the *World Directory of Neurosurgical Surgeons*, and is associate professor of surgery at the University of Toronto. He views his outstanding career as a privilege, "to be engaged in work that defines not only a job, but a life."

Né en Hollande et élevé à Kingston (Ontario), R.G. Perrin a étudié à l'école médicale de l'université Queen's avant de se joindre au personnel du service de chirurgie de l'hôpital Wellesley de Toronto en 1977. En tant que neurochirurgien en chef de l'hôpital, le docteur Perrin a encouragé des liens serrés avec l'hôpital Princess Margaret pour créer le plus gros centre de gestion des métastases vertébrales. En plus d'offrir des services neurochirurgicaux privés, le docteur Perrin rédige souvent des articles, invente des instruments de chirurgie, fait la révision du World Directory of Neurosurgical Surgeons et est professeur agrégé de chirurgie à l'université de Toronto. Il perçoit sa carrière extraordinaire comme un privilège puisque son travail n'est pas seulement un gagne-pain mais une partie intégrale de sa vie.

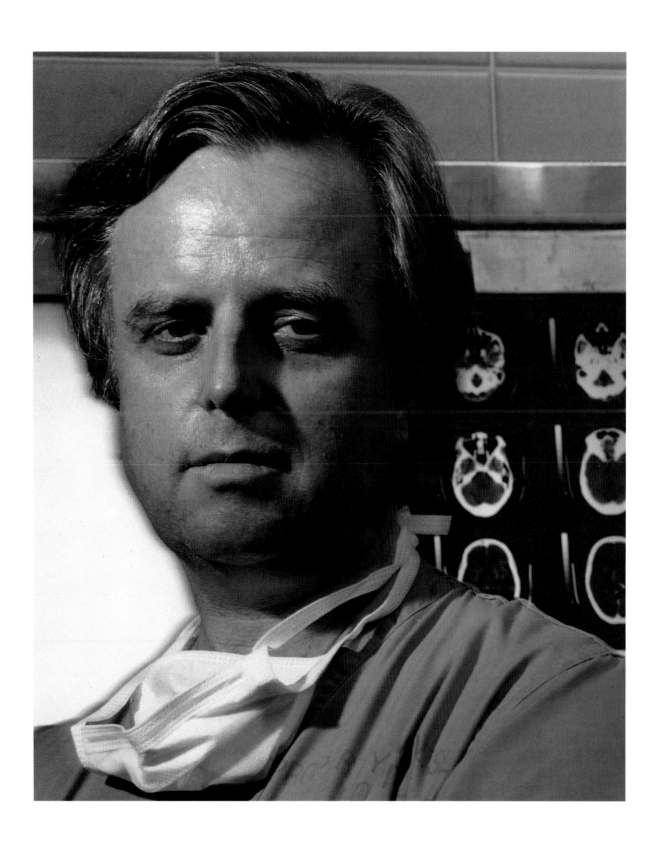

P.J.PERRY MUSICIAN/MUSICIEN

PHOTOGRAPHER/PHOTOGRAPHE : ED ELLIS

P.J. Perry, one of North America's premier jazz saxophonists, lives, works, and records his music in Edmonton. In most countries in the world, P.J. Perry would be a household name. In Canada, he is left to quietly add to his list of accomplishments. Winner of *Jazz Report* magazine's Critic's Choice Award for Best Alto Sax in 1993 and the 1993 Juno Award for best jazz album, Perry lived in Vancouver, Toronto, and New York before settling in Edmonton. He has shared the stage with jazz greats such as Dizzy Gillespie, Woody Shaw, Michel Legrand, and Kenny Wheeler. A versatile musician, Perry has played with the Edmonton, Calgary, and Montreal symphonies, the Calgary and Hamilton philharmonics, and the Alberta Pops Orchestra. His recordings range from Jacques Ibert's Suite Symphonique to classics in the big band repertoire.

P.J. Perry, l'un des plus grands saxophonistes d'Amérique du Nord, vit, travaille et enregistre sa musique à Edmonton. Dans la plupart des pays, le nom de P.J. Perry serait familier à tout le monde. Au Canada, ce musicien continue simplement à accumuler les succès. Lauréat du prix du choix des critiques du magazine Jazz Report *pour le saxophone alto en 1993 et du prix Juno 1993 pour le meilleur disque de jazz, Perry a vécu à Vancouver, Toronto et New York avant de s'installer à Edmonton. Il a partagé la scène avec des grands noms du jazz comme Dizzy Gillespie, Woody Shaw, Michel Legrand et Kenny Wheeler. Musicien polyvalent, Perry a joué avec les orchestres symphoniques d'Edmonton, de Calgary et de Montréal, les orchestres philharmoniques de Calgary et de Hamilton et l'Alberta Pops Orchestra. Ses enregistrements vont de la Suite symphonique de Jacques Ibert aux classiques du répertoire des grandes formations orchestrales.*

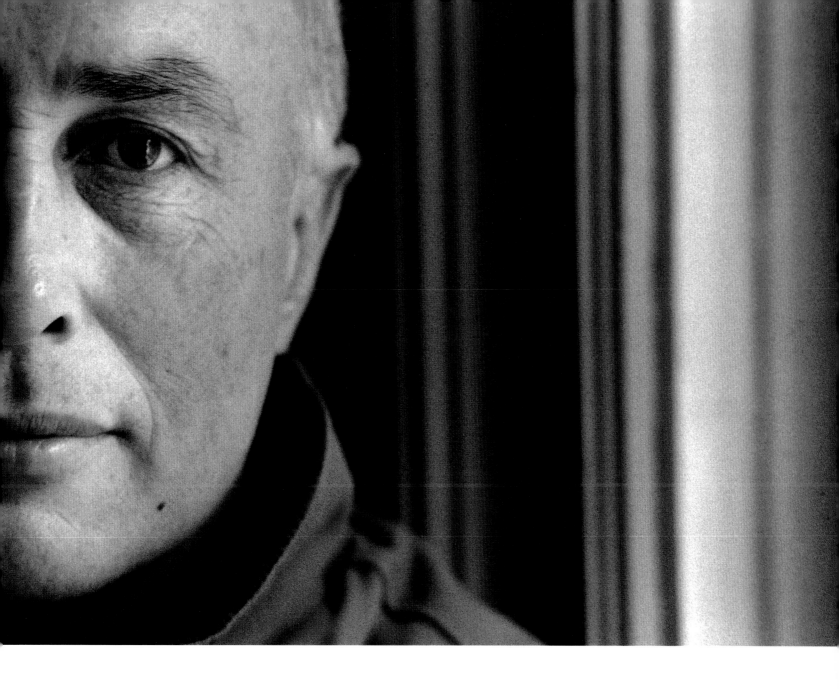

Oscar**PETERSON** MUSICIAN/MUSICIEN

Montreal-born Oscar Peterson, one of the world's best-loved jazz pianists, first gained recognition after his debut at New York's Carnegie Hall in 1949. He started his musical career at age five as a trumpet player but switched to the piano after a year-long illness. Although he's achieved accolades around the world, the soft-spoken Peterson has remained close to his Canadian roots during a career that has captured more than 100 recordings. Early in his career, he turned down requests from Jimmie Lunceford and Count Basie to move to the United States and join their bands. Canada's international ambassador of jazz has toured the world and accompanied such legends as Louis Armstrong.

Né à Montréal, Oscar Peterson, l'un des pianistes de jazz les plus appréciés du monde, a fait ses débuts au Carnegie Hall de New York en 1949. Il a entamé sa carrière musicale à l'âge de cinq ans comme joueur de trompette mais, après une maladie qui l'a arrêté pendant un an, il est passé au piano. Bien qu'il soit célèbre dans le monde entier, le doux Peterson, qui a enregistré plus de cent disques, est resté proche de ses racines canadiennes. Tôt dans sa carrière, il a rejeté la demande de Jimmie Lunceford et Count Basie qui l'invitaient à s'installer aux États-Unis pour se joindre à leur formation. Oscar Peterson, ambassadeur canadien du jazz dans le monde entier, a fait le tour du monde et a accompagné des personnages aussi légendaires que Louis Armstrong.

PHOTOGRAPHER/PHOTOGRAPHE : W. SHANE SMITH

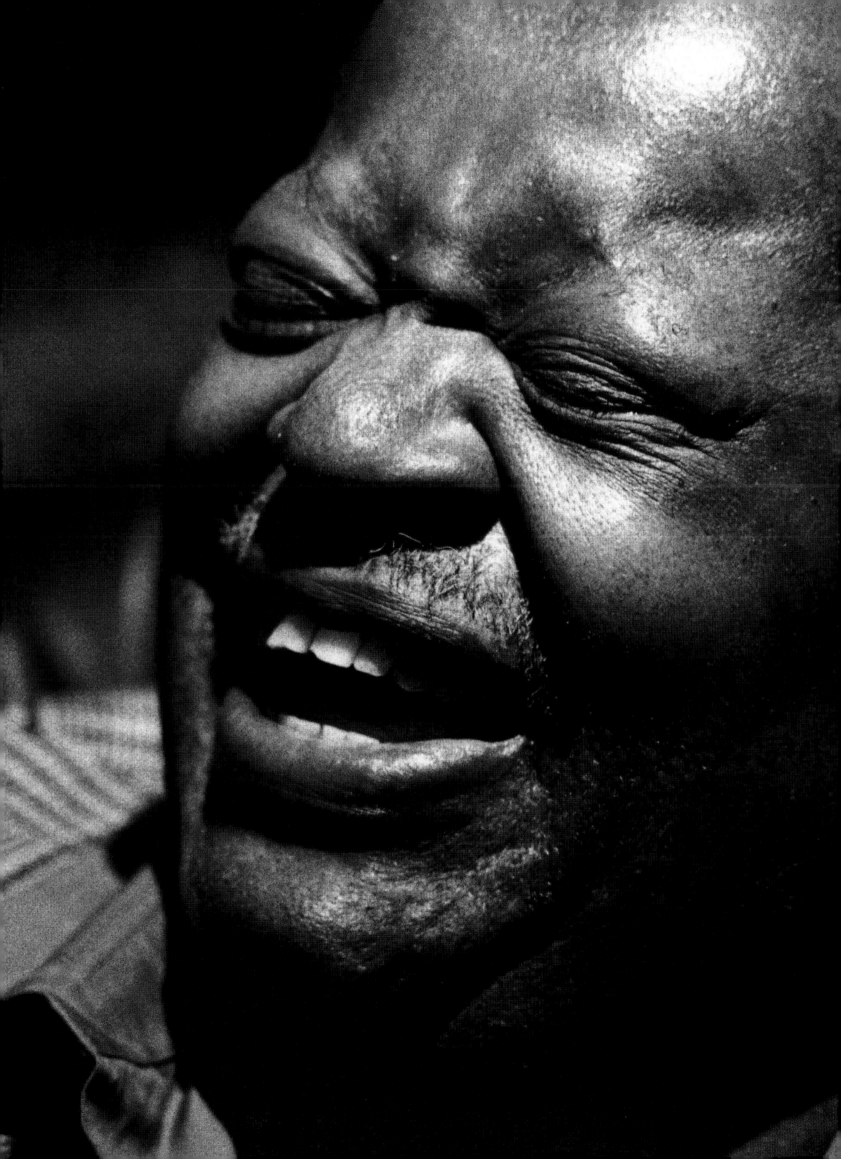

Gordon**PINSENT** <small>ACTOR/ACTEUR</small>

PHOTOGRAPHER/PHOTOGRAPHE : HEATHER GRAHAM

Canadian politics has never produced an MP more famous than Quentin Durgens. Neither have the Canadian arts. Alas, he is only a character created by Gordon Pinsent in the long-running CBC series of the same name. The salt-of-the-earth author, lead actor, and director of *John and the Missus*, a novel turned into a play and film, is the rarest of artistic phenomena: a bona fide Canadian star. Over the course of a thirty-five-year career, Pinsent has embraced theatre, radio, TV, and film as an actor and writer. An outspoken promoter of the Canadian voice, Pinsent has received a dazzling array of awards, including two ACTRA Nellies, three Genies for film, a Gemini for TV, a Dora for the stage, the John Drainie Award for contribution to broadcasting, three honorary doctorates, and the Order of Canada.

La politique canadienne n'a jamais produit de député plus célèbre que Quentin Durgens. Et l'art canadien non plus! Ce n'est en effet, hélas, qu'un personnage créé par Gordon Pinsent dans la célèbre série de la SRC du même nom. Le brillant auteur, acteur principal et metteur en scène de John and the Missus, *roman porté à la scène et à l'écran, est le plus rare des phénomènes artistiques : une véritable étoile canadienne. Au cours des trente-cinq ans qu'a duré jusqu'ici sa carrière, on retrouve Pinsent acteur et écrivain au théâtre, à la radio, à la télévision et au cinéma. Franc promoteur de la voix canadienne, Pinsent a reçu une étincelante brochette de prix, y compris deux Nellies de l'ACTRA, trois Génies pour le cinéma, un Gemini pour la télévision, un Dora pour la scène, le prix John Drainie pour contribution à la radiodiffusion, trois doctorats honorifiques et l'Ordre du Canada.*

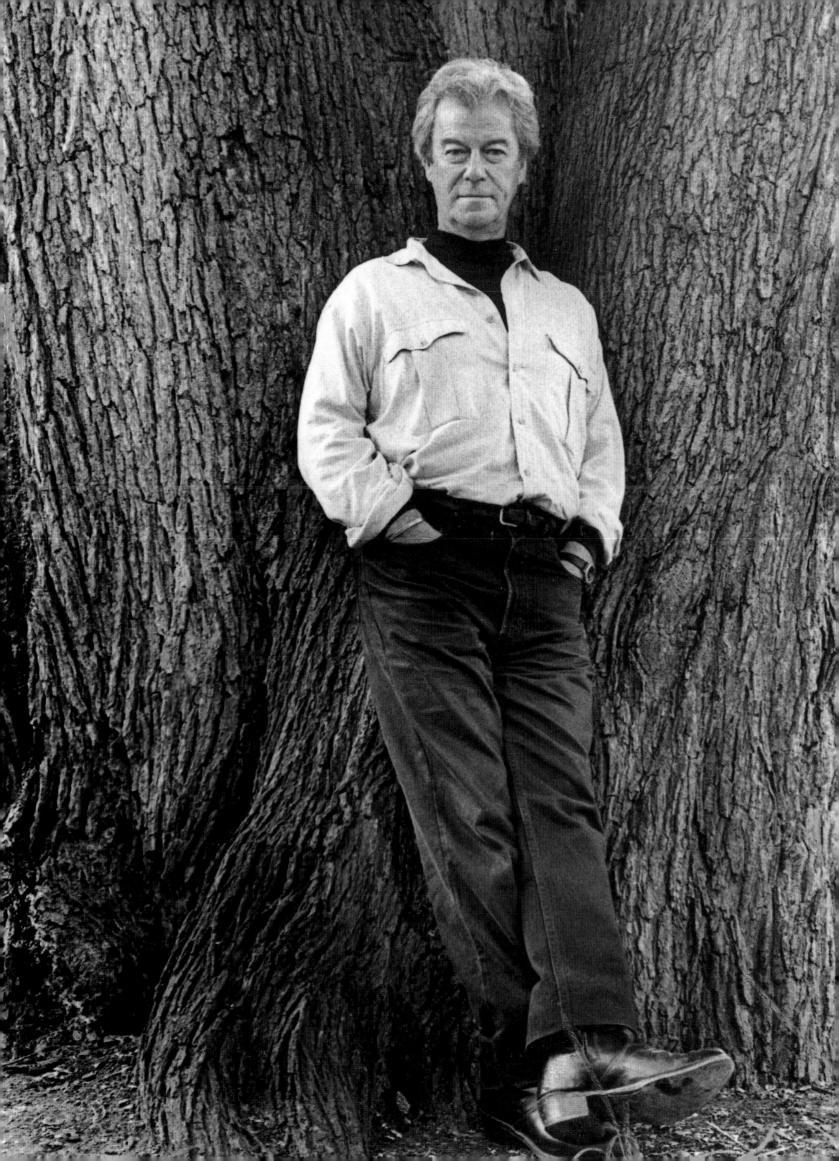

Gunther**PLAUT** RABBI/RABBIN

PHOTOGRAPHER/PHOTOGRAPHE : GAIL HARVEY

A prolific writer, Rabbi Gunther Plaut reaches audiences far beyond the ones he gets at the Holy Blossom Temple, where he serves. Best-known for his book *The Torah – A Modern Commentary*, he has nineteen publishing credits, including three works of fiction. Plaut was born in Germany and fled from Hitler to the United States, where he became a rabbi and served as a chaplain with the American army during World War Two. A resident of Toronto since 1961, he has held a number of major civic posts, including president of the Canadian Jewish Congress.

Rédacteur prolifique, le rabbin Gunther Plaut atteint de nombreux auditoires, en plus de celui de la synagogue Holy Blossom qu'il dessert. Bien connu pour son livre The Torah–A Modern Commentary, il détient dix-neuf mentions littéraires, dont trois pour des ouvrages de fiction. Le rabbin Plaut est né en Allemagne et a immigré aux États-Unis pour fuir Hitler. Il est devenu rabbin et a fait office d'aumônier dans l'armée américaine pendant la Seconde Guerre mondiale. Il demeure à Toronto depuis 1961 et il a occupé plusieurs postes civiques importants, dont celui de président du Congrès juif canadien.

John**POLANYI**

John Polanyi is the winner of the 1986 Nobel Prize for Chemistry, sharing the award with two U.S. colleagues for developing the new field of reaction dynamics. Professor of Chemistry at the University of Toronto since 1962, his discoveries led to the most powerful of lasers, based on chemical reaction. An eloquent lecturer and recipient of honorary doctorates from many universities, including Harvard, he is both an Officer and Companion of the Order of Canada (1974 and 1979, respectively). Apart from science, the Nobel laureate is a powerful advocate of disarmament and has devoted much attention to world peace and a regime of international responsibility.

John Polanyi a reçu, avec deux collègues des États-Unis, le Prix Nobel de chimie de 1986 pour avoir développé le nouveau secteur de la dynamique de réaction. Professeur au département de chimie de l'université de Toronto depuis 1962, ses découvertes ont abouti à la création du plus puissant des lasers, basé sur des réactions chimiques. Conférencier éloquent et détenteur de doctorats honoris causa de nombreuses universités, y compris Harvard, il est à la fois Officier et Compagnon de l'Ordre du Canada (1974 et 1979 respectivement). Outre son intérêt pour la science, le lauréat du Prix Nobel est un ardent défenseur du désarmement et s'est intéressé de près à la paix dans le monde et à un régime de responsabilité international.

PHOTOGRAPHER/PHOTOGRAPHE : NEIL PRIME-COOTE

Carole**POPE** MUSICIAN/MUSICIENNE

PHOTOGRAPHER/PHOTOGRAPHE : NEIL PRIME-COOTE

When Toronto was just considering the possibility of becoming cool, Carole Pope was already there. The singer and songwriter behind the seminal band Rough Trade – naughty music for smart adults – blew the lid off the myth of the repressed Canadian and gave us a glimpse of the raunch within. In her trademark leather and inky hair, Pope snarled songs such as "High School Confidential," "Fashion Victim," and "All Touch" and dared us to join the party. Along the way, she amassed a clutch of awards – Junos, Casbys, a Genie – and wrote songs for the likes of Dusty Springfield and Tim Curry.

Alors que Toronto hésitait encore à devenir «cool», Carole Pope était déjà au poste. Chanteuse et compositeure du célèbre groupe Rough Trade – musique osée pour adultes intelligents – Pope a fait éclater le mythe des Canadiens refoulés pour nous donner un aperçu du feu qui couve sous la cendre. Vêtue de cuir, le cheveu noir et la voix rauque, Pope nous a donné des chansons comme High School Confidential, Fashion Victim et All Touch, et nous a mis au défi de partager le festin. Elle a recueilli en route toutes sortes de prix – Junos, Casbys, un Génie – et a écrit des chansons pour Dusty Springfield et Tim Curry.

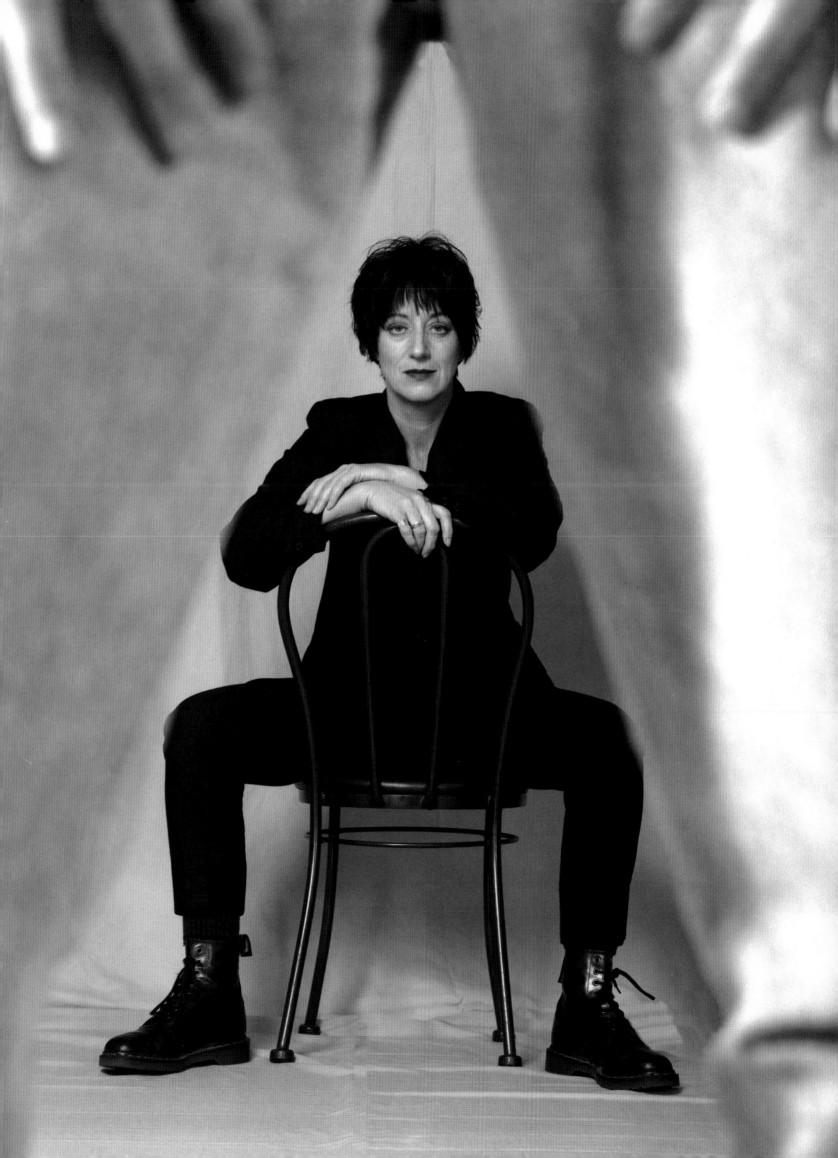

Al RAINE ENTREPRENEUR/CHEF D'ENTREPRISE
Nancy GREENE RAINE ATHLETE/ATHLÈTE

One doesn't need to be a skiing fan to recognize the name Nancy Greene. Her Olympic medals in Grenoble in 1968 made sports history and stirred Canadians' patriotism. Nancy Greene, along with her husband, Al Raine, the catalyst behind the construction of Whistler, B.C.'s high-quality ski resort, remains an ambassador for both winter festivities and Canada.

Pas besoin d'être skieur pour connaître au moins de renom Nancy Greene. Ses médailles aux Olympiades de Grenoble en 1968 ont laissé un écho impérissable dans notre fibre patriotique. Avec Al Raine, son époux et le catalyseur de l'émergence de Whistler en station de ski haute gamme, Nancy Greene demeure autant une ambassadrice des joies de l'hiver que de la gentillesse personnifiée propre aux canadiens.

PHOTOGRAPHER/PHOTOGRAPHE : GRAHAM LAW

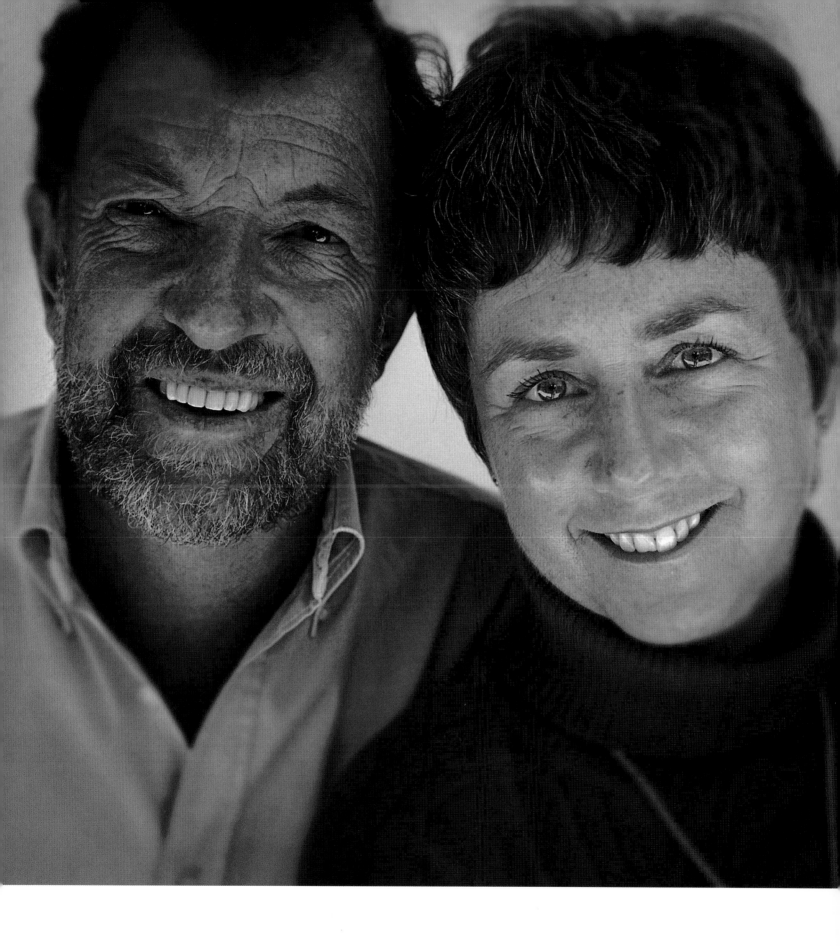

Manon**RHÉAUME** <small>ATHLETE/ATHLÈTE</small>

PHOTOGRAPHER/PHOTOGRAPHE : BILL MILNE

For every young athlete who's told she can't play because she's a girl, goaltender Manon Rhéaume's career provides proof to the contrary. Rhéaume, who learned to play hockey on the icy rinks of Quebec, now skates in the sunny south as goalie for the Las Vegas Thunder. She made history in 1992 when she was in the net for the Tampa Bay Lightning; the five-foot-six Rhéaume became the first woman to play a major professional sport. She even got out of the crease long enough to produce an autobiography, in both French and English, at the age of twenty-one.

La carrière de Manon Rhéaume comme gardienne de but apporte la preuve à toute jeune fille qu'elle peut arriver à ses fins même si on lui dit qu'elle ne peut pas pratiquer tel ou tel sport parce qu'elle est une fille. Rhéaume, qui a appris à jouer au hockey sur les patinoires glaciales de Québec, patine maintenant dans le sud et garde les buts des Thunder de Las Vegas. Elle est entrée dans l'histoire en 1992, alors qu'elle était gardienne pour les Lightning de Tampa Bay. C'est alors que Manon Rhéaume, cinq pieds six pouces, est devenue la première femme à être passée professionnelle dans un sport important. Elle a même réussi à sortir du domaine du hockey suffisamment longtemps pour publier, à vingt et un ans, une autobiographie, en français et en anglais.

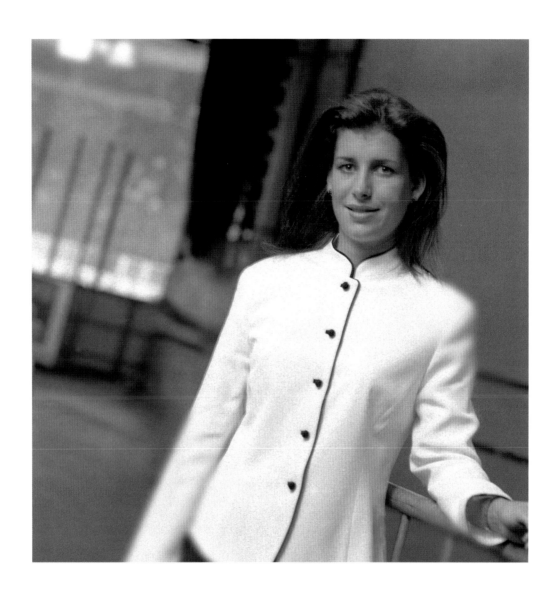

Bill**RICHARDSON** WRITER AND BROADCASTER
ÉCRIVAIN ET COMMUNICATEUR

PHOTOGRAPHER/PHOTOGRAPHE: ROSAMOND NORBURY

Bill Richardson is CBC Radio's poet extraordinaire of the air. A long-time writer of amusing odes for CBC Radio's "Gabereau" show, he has found time to author several collections of poetry and stories. Born in Winnipeg, he now lives in British Columbia, where he makes what he euphemistically calls "a living" as a writer and broadcaster. The lapsed librarian continues to make noise and add to his legion of fans across the country.

Bill Richardson est le remarquable poète du réseau anglophone de la SRC. Longtemps auteur d'odes amusantes pour l'émission Gabereau à la radio de la SRC, il a trouvé le temps d'écrire plusieurs recueils de poèmes et de nouvelles. Né à Winnipeg, il vit maintenant en Colombie-Britannique où il gagne ce qu'il «appelle, par euphémisme, de quoi vivre» comme écrivain et personnalité de la radio. Le bibliothécaire de jadis continue de faire parler de lui et d'allonger sa liste de partisans qui viennent de tous les coins du pays.

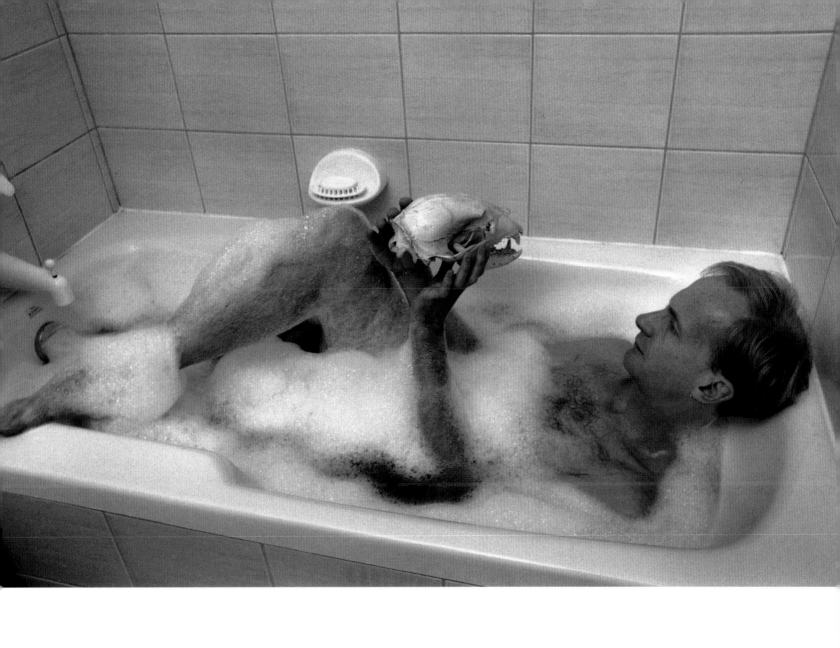

Daniel**RICHLER** WRITER/ÉCRIVAN

In the early 1980s, Daniel Richler's claim to fame was that he was often quoted in the *National Enquirer* on the subject of ghosts. Ten years later, the son of author Mordecai Richler claimed to be "lurking in obscurity."

In the interim, the wild-maned, former "NewMusic" host and CBC arts critic has written a novel, *Kicking Tomorrow*, written for television and magazines, and become something of a Canadian media personality. He is known in the Canadian literary scene as the former host and executive producer of TVOntario's "Imprint." Wherever his next journey takes him, Canadians can expect his entertaining witticisms and reflections to provoke more profound thoughts.

Au début des années 1980, Daniel Richler s'est rendu célèbre pour avoir été souvent cité dans le National Enquirer *à propos de fantômes. Dix ans plus tard, le fils de l'écrivain Mordecai Richler prétendait demeurer «tapi dans l'obscurité».*

Entre-temps, l'ancien animateur à la crinière sauvage de NewMusic et le critique artistique du réseau anglophone de la SRC a écrit, pour la télévision et des revues, un roman intitulé Kicking Tomorrow. *Il est ainsi devenu, en quelque sorte, une personnalité médiatique canadienne. Au Canada, il est connu sur la scène littéraire comme ancien animateur et producteur délégué de l'Imprint de TVOntario. Où que le conduise sa prochaine étape, les Canadiens sont sûrs d'y trouver des mots d'esprit et des observations qui susciteront une réflexion plus profonde.*

PHOTOGRAPHER/PHOTOGRAPHE : TAFFI ROSEN

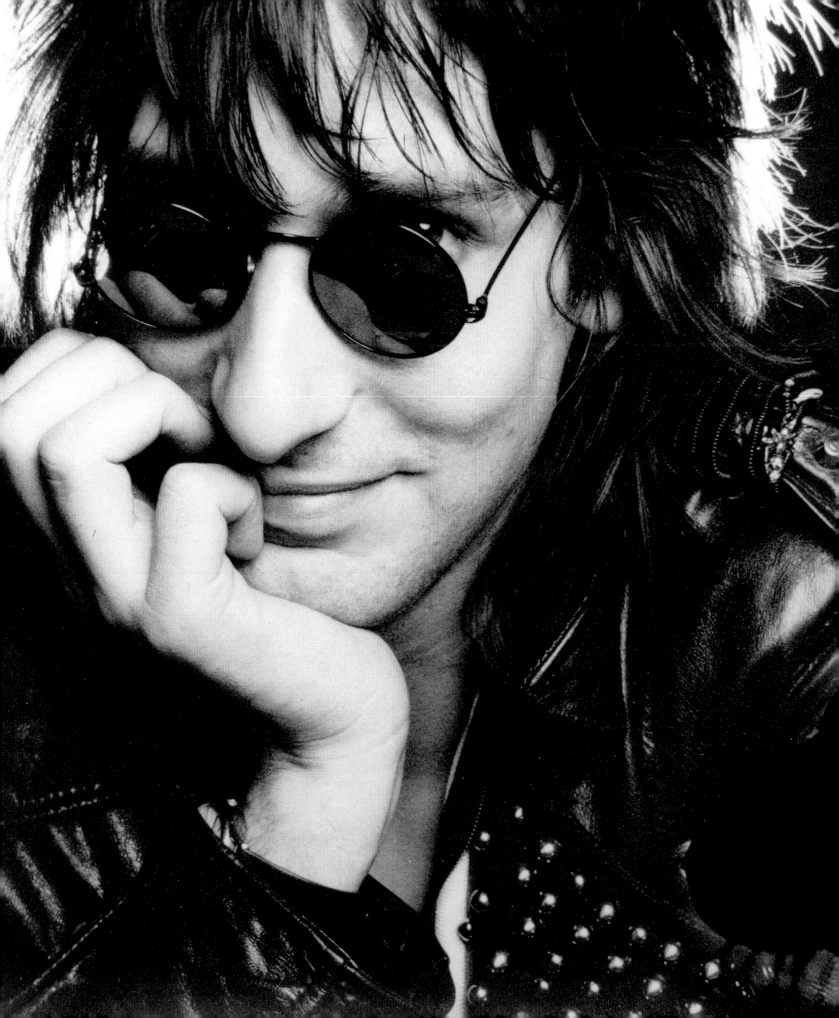

Svend**ROBINSON**

PHOTOGRAPHER/PHOTOGRAPHE : GRAHAM LAW

Svend J. Robinson, first elected to the House of Commons in 1979 to represent Burnaby-Kingsway, British Columbia, was the youngest member ever of the New Democratic Party's caucus. He has grown into one of its leaders and lobbied for causes of rights and freedoms. He made headlines in the 1980s when he became the first Member of Parliament to reveal his homosexuality to the country. Over the years, his intellect and his sincerity have won him the respect of his political adversaries and even tough Parliament Hill columnists. He continues to challenge conventions, most notably as one of Sue Rodriguez's biggest allies throughout her right-to-die battle in Canadian courts.

Candidat élu en 1979 dans Burnaby-Kingsway (C.-B.), le député Svend J. Robinson devint le plus jeune membre du caucus néo-démocrate. Il défend depuis les causes liées aux Droits et Libertés, allant jusqu'à dévoiler publiquement son homosexualité. Son intellect et sa sincérité lui ont valu le respect de ses adversaires politiques et même des chroniqueurs parlementaires, d'habitude peu tendres. Il continue à braver les conventions, tout particulièrement en tant que défenseur de Sue Rodriguez et de la lutte de cette dernière devant les tribunaux pour obtenir le droit de mourir avec dignité.

Svend**ROBINSON** MEMBER OF PARLIAMENT/DÉPUTÉ

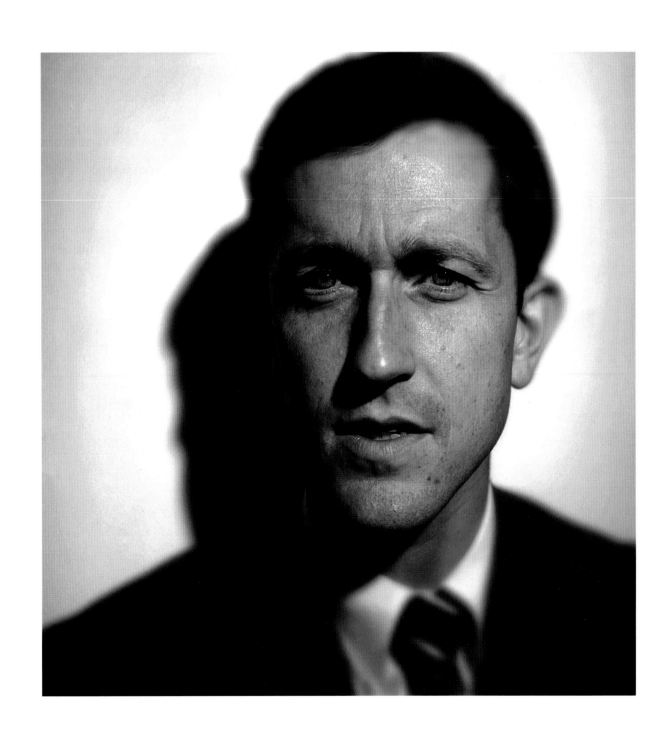

ROYAL CANADIAN
AIR FARCE COMEDY TROUPE/TROUPE COMIQUE

PHOTOGRAPHER/PHOTOGRAPHE : SUSSI DORRELL

In a country where political satire isn't exactly thick on the ground, The Royal Canadian Air Farce has been an honourable, if unholy, exception for the last two decades. The four-person comedy troupe, born in 1973 and now an institution, serves up an irreverent combination of impersonations and fictional characters to rattle the national decorum. Don Ferguson mimics Lucien Bouchard, Preston Manning, and several ex-prime ministers. Roger Abbott's specialties include Jean Chrétien, Leonard Cohen, Elvis Presley, and practically any federal back-bencher. Welsh-born John Morgan, co-creator of the CBC radio series "Funny You Should Say That" and a script-writer of wide credentials, creates Air Farce characters such as Pastor Quagmire, Jock McBile, and undertaker Hector Baglley. And Luba Goy, a Stratford actor who detoured into comedy, negotiates her way through characters as various as Sheila Copps, Pamela Wallin, and Queen Elizabeth.

Dans un pays où la satire politique n'est pas des plus courantes, la Royal Canadian Air Farce est, depuis une vingtaine d'années, une exception remarquable, mais tout à fait impie. La troupe, créée en 1973, est devenue une institution. Pour secouer le décorum national, ses quatre membres nous servent une combinaison irrévérencieuse d'imitations et de personnages fictifs. Don Ferguson imite Lucien Bouchard, Preston Manning et plusieurs anciens premiers ministres fédéraux. Les spécialités de Roger Abbott sont, entre autres, Jean Chrétien, Leonard Cohen, Elvis Presley, et pratiquement n'importe quel simple député siégeant à Ottawa. Quant au Gallois John Morgan, co-réalisateur de l'émission radiophonique Funny You Should Say That de la SRC et scénariste aux nombreuses références, il a créé pour Air Farce les personnages du Pasteur Quagmire, de Jock McBile et de l'entrepreneur de pompes funèbres Hector Baglley. Luba Goy, actrice de Stratford qui a dévié vers la comédie, se risque dans des personnages aussi divers que Sheila Copps, Pamela Wallin et la reine Élisabeth.

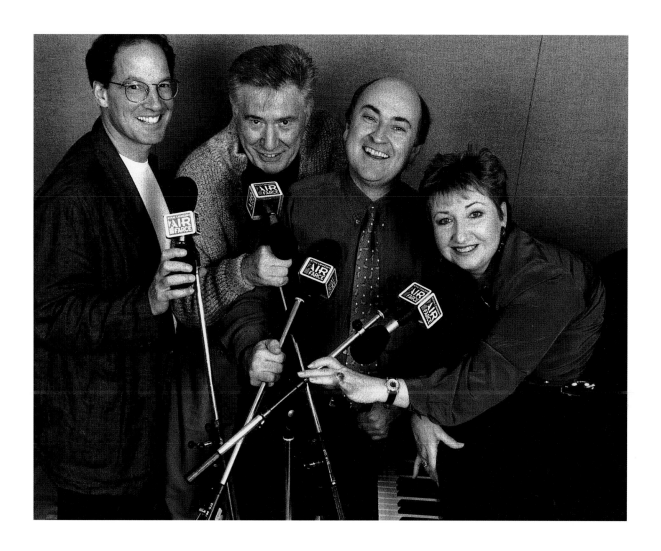

RUSH

To North American teens of the seventies, the members of Rush were the gods of power rock. Combining intelligent, challenging lyrics with intricate song structures, the Canadian trio was one of the first rock bands to come up with the "concept album." Critics fawned and fans flocked. Those seventies' teens have grown up, and one of the lasting accomplishments of Rush has been their ability to keep their fans while amassing millions more. After nineteen albums over twenty years, more than thirty million records sold worldwide, and concerts to six million fans, lyricist Neil Peart is still one of the most skilled and intelligent drummers in rock; guitarist Alex Lifeson continues to astound critics and fans; and lead vocalist/bass player Geddy Lee still has one of the most distinctive voices in rock. In 1993, Rush's nineteenth album, *Counterparts*, debuted at number two on *Billboard's* album chart. In March 1994, they were inducted into the Juno Hall of Fame.

Pour les adolescents nord-américains des années 1970, les membres du groupe Rush étaient les dieux du «power rock». Alliant des paroles intelligentes et provocatrices à une composition musicale complexe, le trio canadien fut l'un des premiers groupes rock à sortir l'«album-idées». Les critiques ont été dithyrambiques et les partisans ont afflué. Ces adolescents des années 1970 ont grandi, et l'un des talents durables de Rush a été sa capacité à garder ses partisans tout en en attirant des millions d'autres. Après dix-neuf albums sortis en plus de vingt ans, plus de trente millions de disques vendus dans le monde entier, ainsi que des concerts qui ont attiré six millions de spectateurs, Neil Peart, le parolier, est encore l'un des batteurs les plus habiles et les plus intelligents; Alex Lifeson, le guitariste, continue d'étonner critiques et partisans; quant à Geddy Lee, chanteur et joueur de basse électrique, il reste, dans le domaine du rock, l'une des voix les plus caractéristiques. En 1993, le dix-neuvième album de Rush – Counterparts *– a débuté en deuxième place au palmarès des albums à succès* Billboard. *En mars 1994, le groupe a été reçu au Temple de la renommée avec un Juno.*

PHOTOGRAPHER/PHOTOGRAPHE : ANDREW MACNAUGHTON

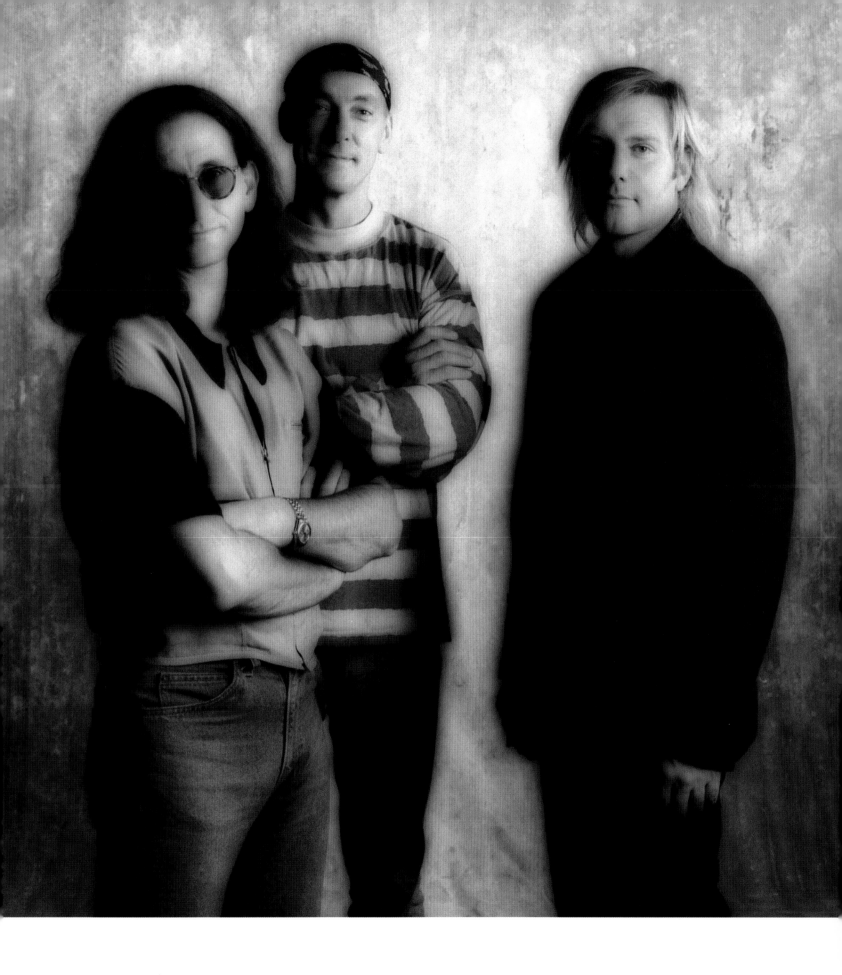

Morley**SAFER**

Over the past quarter-century, Toronto-born broadcaster Morley Safer has challenged governments, businesses, and sacred truths as co-editor and tough-guy reporter for "60 Minutes," the model for successful North American TV newsmagazines. He has collected nine Emmys and two Peabody Awards for his work. Before joining CBS News in 1964, he was a war correspondent and producer with the CBC. *Flashbacks on Returning to Vietnam*, a 1990 best-seller, recounted his war coverage of the turbulent war.

Au cours des vingt-cinq dernières années, le torontois Morley Safer, personnalité bien connue de la radio et de la télévision, a remis en cause gouvernements, sociétés et vérités sacro-saintes, dans son rôle de corédacteur et de reporter impitoyable à 60 Minutes, émission qui a servi de modèle aux journaux télévisés nord-américains. Son travail lui a valu neuf Emmys et deux fois le prix Peabody. Avant d'entrer aux nouvelles de CBS en 1964, il était correspondant de guerre et producteur pour la SRC. Flashbacks on Returning to Vietnam, *succès de librairie en 1990, raconte ses reportages sur une guerre mouvementée.*

PHOTOGRAPHER/PHOTOGRAPHE : W. SHANE SMITH

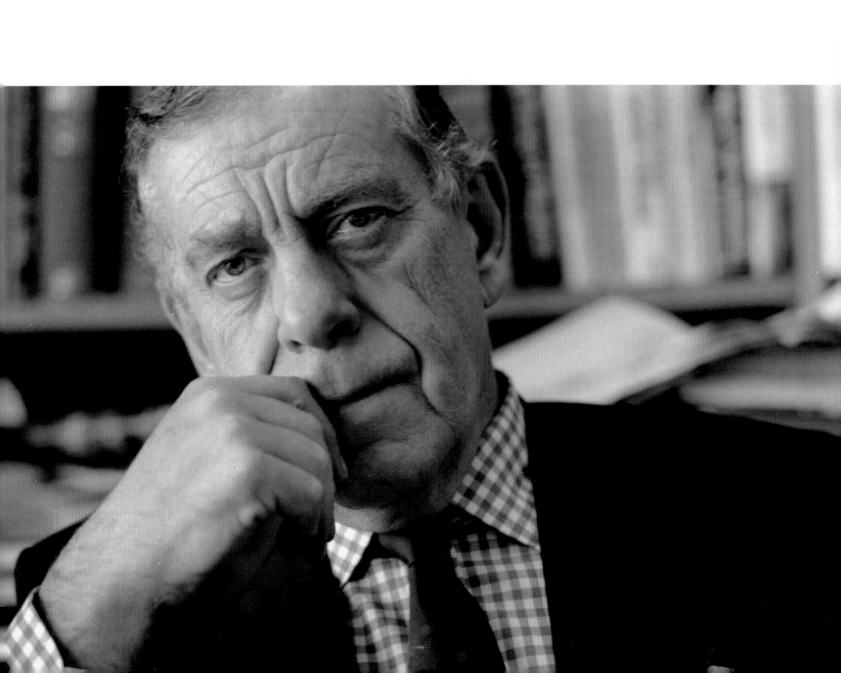

Barbara Ann SCOTT-KING FIGURE SKATER PATINEUSE ARTISTIQUE

PHOTOGRAPHER/PHOTOGRAPHE : BILL MILNE

In the 1940s, following six years of the worst show of man's inhumanity to man in World War Two, Canadians needed something to help wipe the cynicism away. Barbara Ann Scott jumped and spun to fill that need. The first North American to win the women's world figure skating title, in 1947, the nineteen-year-old from Ottawa went on to win Olympic gold the next year at St. Moritz, Switzerland, and quickly became Canada's sweetheart. With her lightning-fast spins, she packed a mean competitive punch into her five-foot, three-inch, 100-pound frame. Training up to sixteen hours a day, often under sub-zero, windswept conditions, she sometimes had to shovel the snow from the surface of the outdoor rink where she practised. She's now a fashion designer and chancellor of the International Academy of Merchandising and Design in Toronto and Montreal, but Canadians will remember her Olympic performance as one of the greatest moments in sport.

Dans les années 1940, après les six ans de la Seconde Guerre mondiale, pire démonstration de l'inhumanité de l'homme pour son semblable, il fallait aux Canadiens quelque chose pour les aider à effacer le cynisme, ce à quoi contribua Barbara Ann Scott par ses sauts et ses pirouettes. Première Nord-Américaine à conquérir le titre mondial de patinage artistique féminin en 1947, la jeune outaouaise allait gagner la médaille d'or aux Jeux Olympiques de St-Moritz (Suisse) l'année suivante, et devint rapidement l'enfant chérie du Canada. Avec ses pirouettes rapides comme l'éclair, cette patineuse de cent livres et de cinq pieds trois pouces était animée d'une compétitivité et d'un dynamisme formidables. S'entraînant jusqu'à seize heures par jour, souvent par des températures en-dessous de zéro, dans le vent, elle devait parfois déneiger la patinoire extérieure qu'elle utilisait. Elle fait maintenant de la haute couture et assure la présidence de l'Académie internationale de merchandising et de design, à Toronto et à Montréal; mais les Canadiens se souviendront de sa performance olympique comme de l'un des plus grands moments du sport.

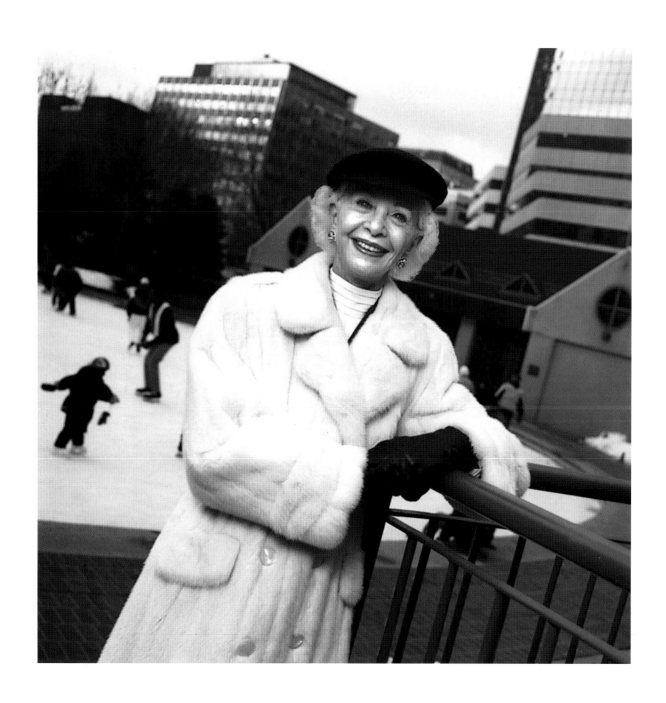

Ellen**SELIGMAN** EDITOR/DIRECTRICE DES PUBLICATIONS

Some call her Canada's best editor; she calls herself a "pain in the ass." Whatever you call Ellen Seligman, the McClelland & Stewart fiction editor is known to pay excruciating attention to detail. Many of the books she has edited have won critical acclaim; in 1992 alone, four were shortlisted for the Governor General's fiction award. The New York native works nights and weekends, rarely takes holidays, and often makes writers rewrite the endings of their books.

D'aucuns l'appellent la meilleure directrice des publication du Canada; elle se qualifie elle-même d'«enquiquineuse». Quoi que vous pensiez d'elle, Ellen Seligman, directrice de publication des romans chez McClelland & Stewart, est connue pour accorder une attention exaspérante aux détails. Nombre de livres dont elle a dirigé la publication ont été salués unanimement par la critique. En 1992, quatre ont été retenus pour le prix du Gouverneur général, dans la catégorie roman. Cette New Yorkaise de naissance travaille tout le temps, y compris le soir et les fins de semaine; elle prend rarement de vacances et demande souvent aux auteurs de récrire la conclusion de leurs ouvrages.

PHOTOGRAPHER/PHOTOGRAPHE : SUSSI DORRELL

Isadore**SHARP** HOTEL EXECUTIVE/HÔTELIER

PHOTOGRAPHER/PHOTOGRAPHE : JAMES BLAKE

In 1961, Isadore Sharp opened the first Four Seasons Hotel, on Jarvis Street in Toronto. Today, he provides luxurious comfort in his thirty-nine hotels in sixteen countries. In 1992 he was selected as CEO of the Year by *Financial Post Magazine*. His dedication to community and charitable organizations is as impressive as his business acumen. He has held directorships of many charitable organizations, including the National Jewish Appeal and the National Terry Fox Run. In 1994 the University of Toronto invested him with an honorary Doctor of Laws degree. He was appointed an Officer of the Order of Canada in 1993.

En 1961, Isadore Sharp a ouvert les portes de son premier hôtel Four Seasons sur la rue Jarvis, à Toronto. Il peut maintenant offrir un séjour confortable et luxueux dans trente-neuf hôtels situés dans seize pays. En 1992, il a été nommé directeur général de l'année par Financial Post Magazine. *Son dévouement envers les organismes communautaires et de bienfaisance est aussi remarquable que son excellent sens des affaires. Il a été directeur de nombreuses œuvres de bienfaisance, y compris le National Jewish Appeal et la Course nationale Terry Fox. En 1994, l'université de Toronto lui a décerné un doctorat honoris causa en sciences juridiques. Il a été nommé officier de l'Ordre du Canada en 1993.*

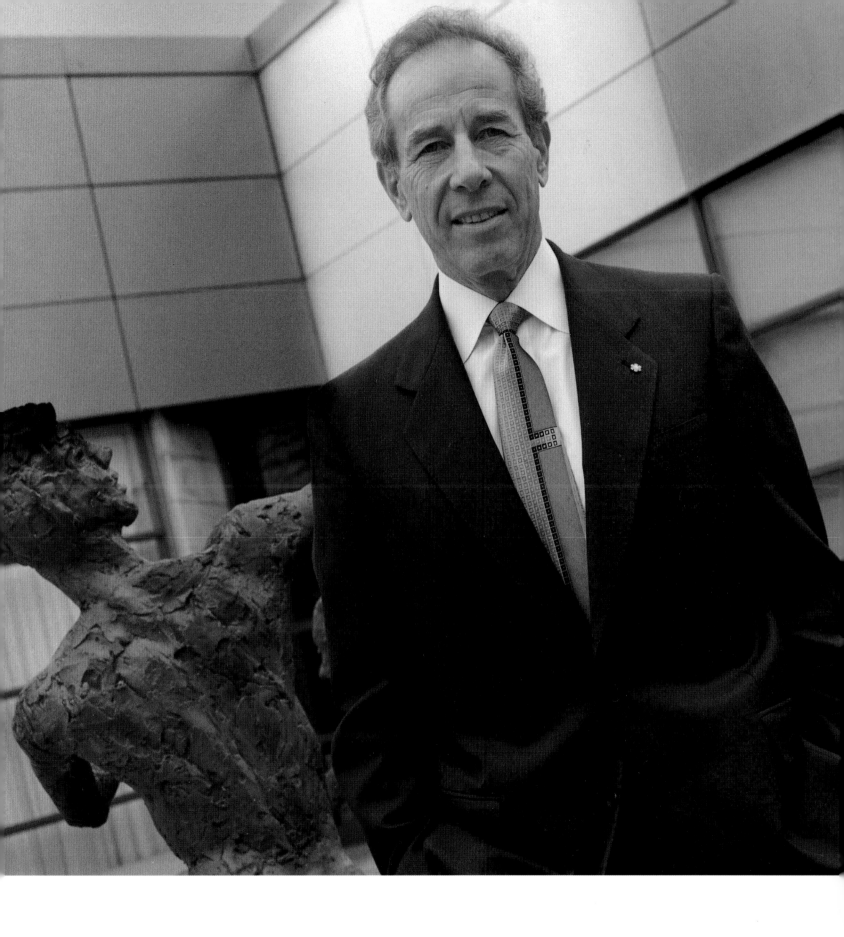

Frank**SHUSTER** COMEDIAN/COMÉDIEN

PHOTOGRAPHER/PHOTOGRAPHE : BILL MILNE

Today's comedians owe a lot to Frank Shuster. The native Torontonian and his long-time partner Johnny Wayne probably did more for Canadian humour than any other home-grown comedy team. When World War Two abruptly interrupted his university studies, Shuster teamed up with Wayne to tour the country with the Canadian Army Show. The comedy duo also took the first entertainment unit into Normandy after D-Day and headed their own unit in Korea in 1953. Best known for a record sixty-seven performances on "The Ed Sullivan Show," Wayne and Shuster also made frequent appearances on the BBC, and their comedy specials have been seen on networks around the world.

Les comédiens d'aujourd'hui doivent beaucoup à ce comédien originaire de Toronto. Frank Shuster et Johnny Wayne, son associé de longue date, ont probablement fait davantage pour l'humour canadien qu'aucune autre troupe comique indigène. Lorsque la Seconde Guerre mondiale a brutalement interrompu ses études universitaires, F. Shuster a formé avec J. Wayne une équipe qui a fait une tournée dans tout le pays pour présenter le Canadian Army Show. Le duo comique a également emmené la première unité-spectacle en Normandie après le débarquement, et conduit sa propre unité en Corée en 1953. Surtout connus pour leur record de soixante-sept représentations dans le cadre de l'Ed Sullivan Show, Johnny Wayne et Frank Shuster ont également joué souvent pour la BBC, et leurs émissions comiques spéciales ont été diffusées sur de nombreux réseaux dans le monde entier.

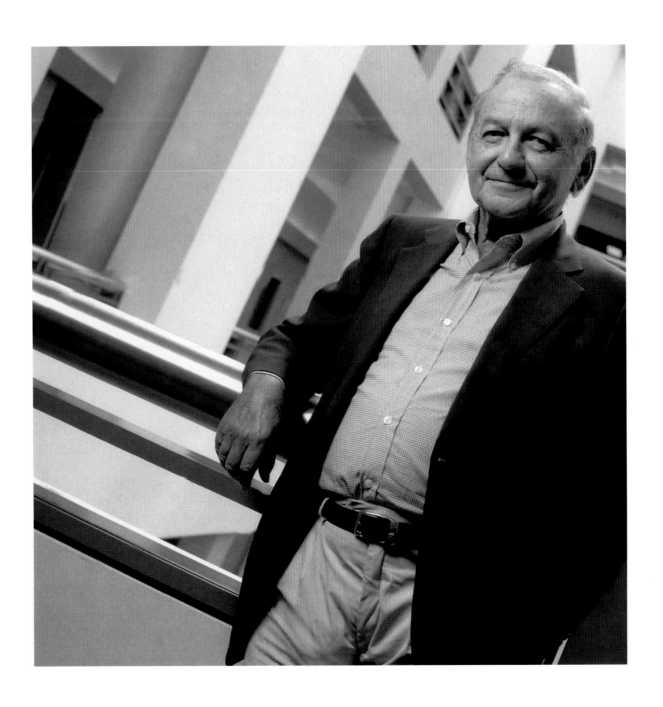

Clive**SMITH** PRODUCER/PRODUCTEUR

As vice-president and founding partner of Nelvana Ltd., Clive Smith has been instrumental in the success of the art of animation in Canada. In just over twenty years, Nelvana has become one of the world's five largest animation companies. Smith's credits include some of the most entertaining productions to be seen on any screen: "A Cosmic Christmas," "The Devil and Daniel Mouse," "Babar," and "TinTin." He has also directed live-action episodes of the television shows "Edison Twins" and "T and T" as well as numerous commercials and music videos. He remains on the cutting edge of his industry, exploring 3-D film, digital techniques, compositing live action, as well as traditional animation.

En tant que vice-président et cofondateur de Nelvana Ltd., Clive Smith a participé au succès de l'art de l'animation au Canada. En un peu plus de vingt ans, Nelvana est devenue l'une des cinq plus importantes sociétés mondiales de dessins animés. Au palmarès de Clive Smith des productions que l'on peut voir sur n'importe quel écran : A Cosmic Christmas, The Devil and Daniel Mouse, Babar et Tintin. Il a également dirigé des épisodes avec personnages réels des émissions télévisées Edison Twins et T and T, ainsi que de nombreux messages publicitaires et des vidéo musicaux. Il reste à la fine pointe de l'industrie, explorant le film à trois dimensions, les techniques numériques la composition pour l'animation en réel et l'animation traditionnelle.

PHOTOGRAPHER/PHOTOGRAPHE : GUNTAR KRAVIS

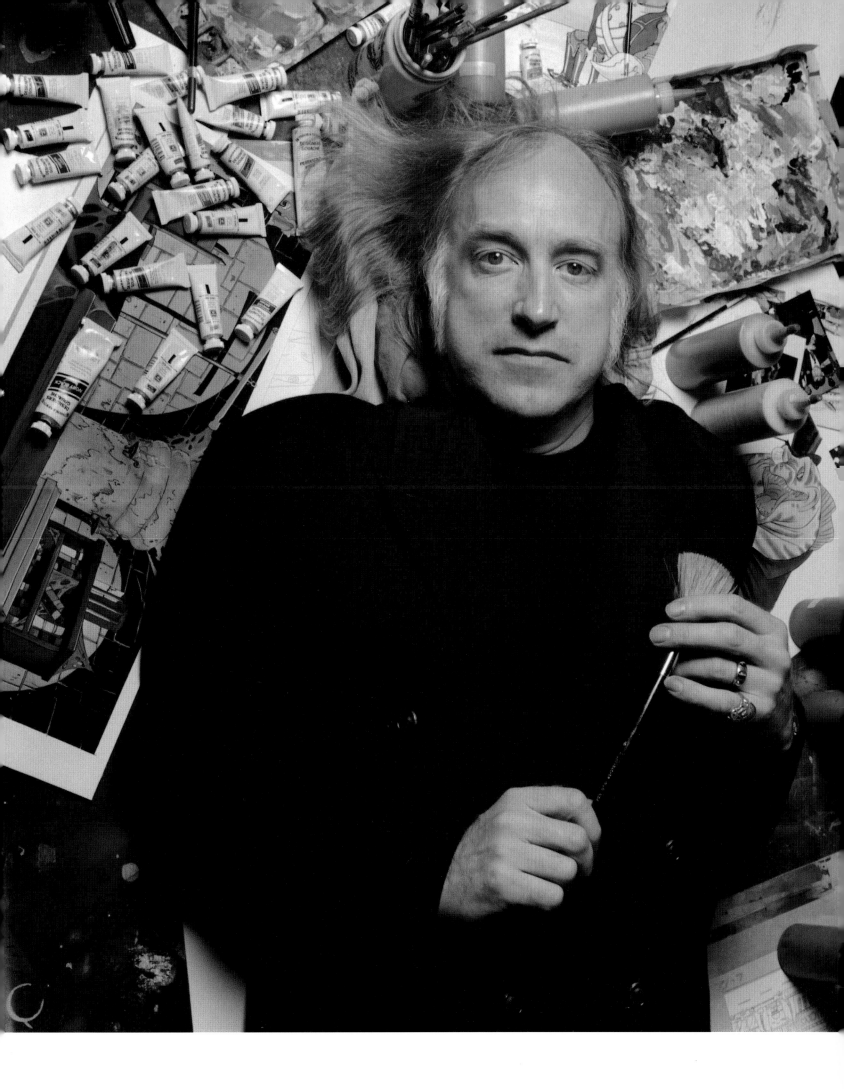

Kevin**SULLIVAN** PRODUCER/PRODUCTEUR

PHOTOGRAPHER/PHOTOGRAPHE : PATTY WATTEYNE

When it comes to high-quality Canadian television, nobody does it better than producer Kevin Sullivan. His world-renowned "Anne of Green Gables" and "Road to Avonlea" series serve as benchmarks for family entertainment. His fabled career started in 1979 with a variety of half-hour specials, commercials, and documentaries and laid the groundwork for Canada's first made-for-pay-TV feature, "The Wild Pony." His other award-winning productions include "Looking for Miracles" and "Lantern Hill."

Quand il est question de production télévisée canadienne de haute qualité, personne ne dépasse Kevin Sullivan. Ses séries Anne of Green Gables et Road to Avonlea, connues dans le monde entier, sont des références en matière de télévision familiale. Sa carrière légendaire a commencé en 1979, avec une série d'émissions spéciales d'une demi-heure, d'annonces publicitaires et de documentaires; il a posé les jalons pour le premier long métrage canadien réalisé pour la télévision payante : The Wild Pony. Les autres productions qui lui ont valu des prix sont Looking for Miracles et Lantern Hill.

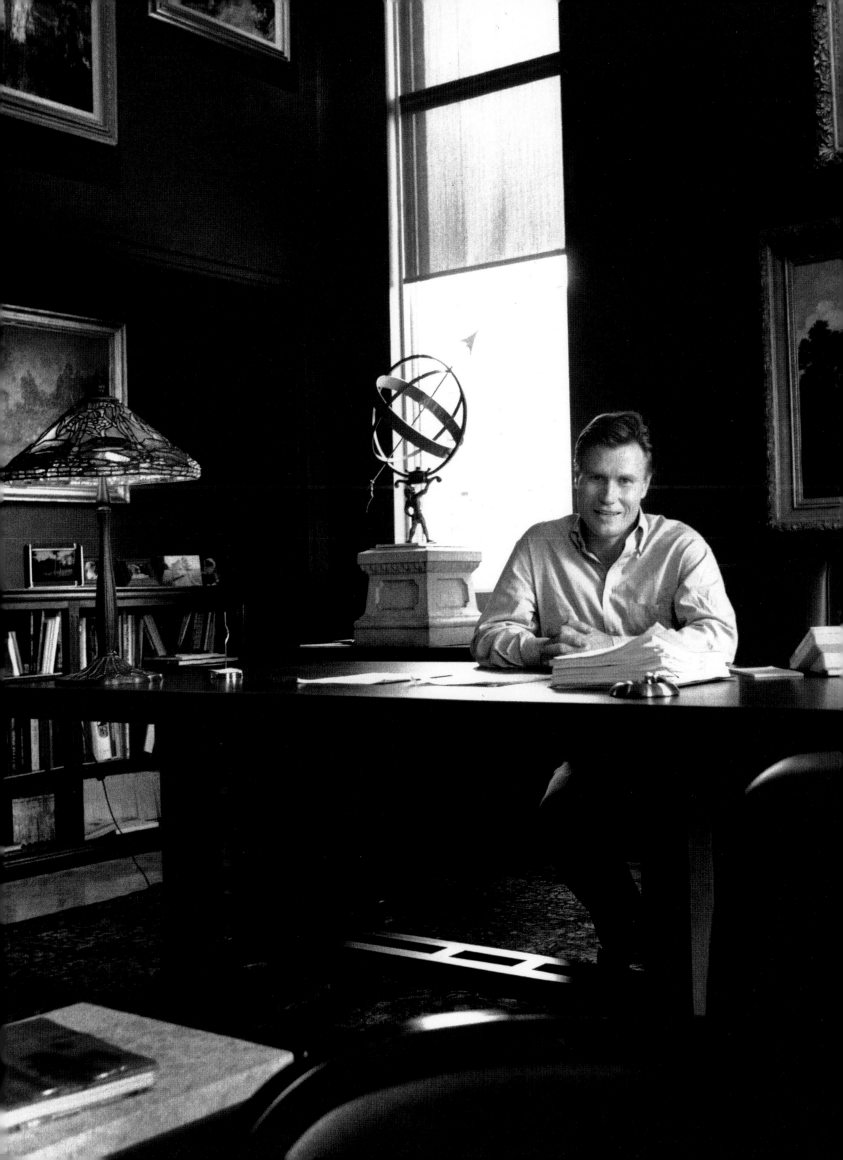

Donald SUTHERLAND ACTOR/ACTEUR

Slightly offbeat and always compelling on screen, Donald Sutherland has acted in an enviable list of films. His fourteenth film, *M*A*S*H*, brought the versatile actor to international stardom in 1970. And he hasn't stopped. His astonishing array of films includes *Ordinary People, Klute, Bethune, Six Degrees of Separation, Fellini's Casanova, 1900, The Eye of the Needle, Kelly's Heroes, JFK, Backdraft*, and *Disclosure*. He received a Genie for his work on *Threshold*, an Ordre des Arts et Lettres from the French government, an Order of Canada from the Canadian government, and a few signed baseballs from some truly wonderful players of the game.

Légèrement excentrique et toujours irrésistible à l'écran, Donald Sutherland a joué dans une liste enviable de films. Son quatorzième film, M*A*S*H, *en 1970, a fait de cet acteur aux talents multiples une vedette internationale. Et il ne s'est pas arrêté là. Dans son nombre impressionnant de films, on cite* Ordinary People, Klute, Bethune, Six Degrees of Separation, Casanova de Fellini, 1900, The Eye of the Needle, Kelly's Heroes, JFK, Backdraft *et* Disclosure. *Il a reçu un Génie pour son travail dans* Threshold, *l'Ordre des Arts et Lettres du gouvernement français, l'Ordre du Canada du gouvernement canadien, et quelques balles de base-ball dûment autographiées par certains joueurs de ce sport vraiment exceptionnels.*

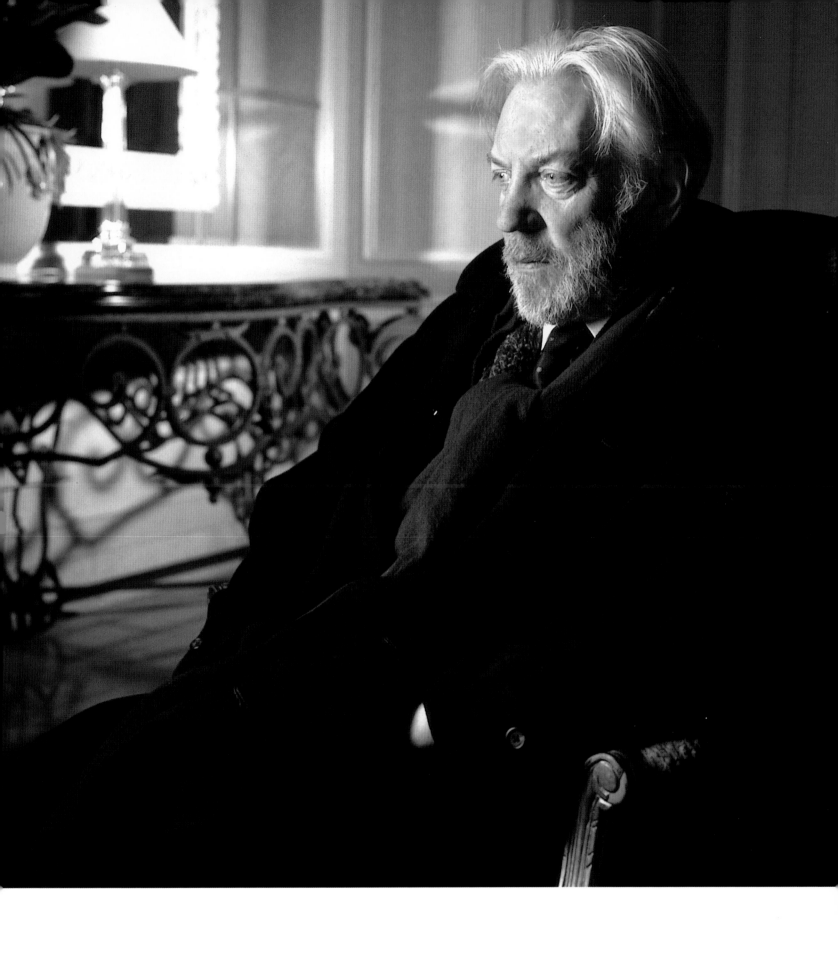

David SUZUKI

ENVIRONMENTAL SPECIALIST
SPÉCIALISTE DE L'ENVIRONNEMENT

PHOTOGRAPHER/PHOTOGRAPHE : FRED PHIPPS

David Suzuki brought science to the people. An outstanding scientific interpretive writer and broadcaster, and geneticist by trade, he has been a professor of zoology at University of British Columbia since 1969 and host of "The Nature of Things" since 1979. Thanks to his efforts, Canadians not only have a clearer understanding of the obscure, but they are also in a better position to applaud or beware of new breakthroughs.

David Suzuki à mis la science à la portée de tous. Ce vulgarisateur scientifique hors-pair et communicateur est généticien de son métier, il a été professeur de zoologie à l'université de Colombie-Britannique depuis 1969 et l'animateur de l'emission «The Nature of Things» depuis 1979. Grâce à lui, non seulement on finit par voir clair dans des choses obscures, mais on est aussi en mesure de de décider s'il faut applaudir ou se méfier des dernières découvertes.

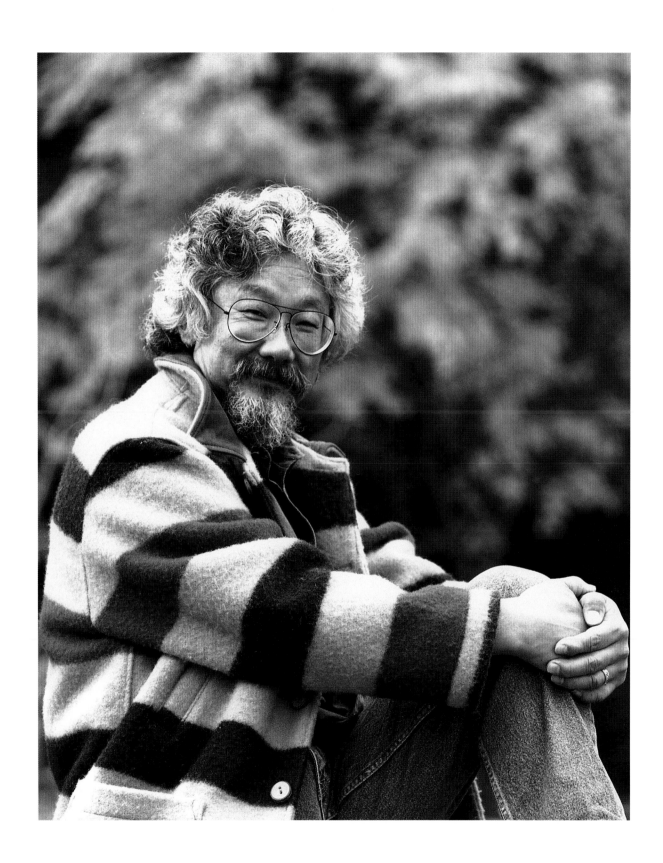

Kenneth**TAYLOR**

To grateful Americans, Canada's man in Iran will always be a hero. In 1979, Ken Taylor, then Canada's ambassador to the troubled Middle East country, played a pivotal role in sneaking U.S. foreign service personnel out of endangered Iran during its revolutionary upheaval. An outpouring of appreciation greeted his triumphant return home. Leaving diplomatic service, he subsequently joined the private sector as a senior vice-president with Nabisco Brands and its parent, RJR Nabisco. He is now a business consultant living in New York.

Pour les Américains reconnaissants, l'homme du Canada en Iran sera toujours un héros. En 1979, le rôle de Ken Taylor, alors ambassadeur du Canada dans ce pays troublé du Moyen-Orient, a été essentiel pour faire sortir discrètement et mettre hors de danger les officiels du gouvernement américain qui se trouvaient en Iran pendant la révolution dans ce pays. À son retour triomphant, il fut accueilli par des effusions et des remerciements. Il quitta alors la diplomatie pour entrer dans le secteur privé et devint vice-président de Nabisco Brands et de la société mère RJR Nabisco. Il est maintenant conseiller commercial à New York.

PHOTOGRAPHER/PHOTOGRAPHE : W. SHANE SMITH

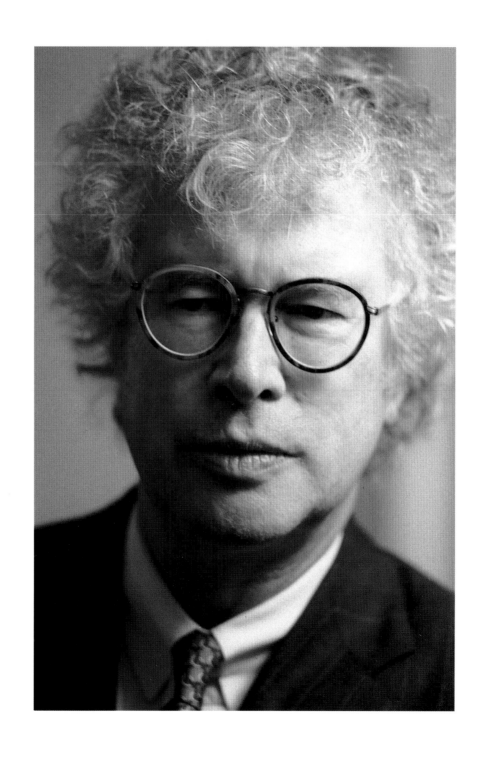

Veronica**TENNANT**

BALLERINA/BALLERINE

PHOTOGRAPHER/PHOTOGRAPHE : GAIL HARVEY

A dancer of distinction, Veronica Tennant came right out of the National Ballet School to star as the company's youngest-ever principal. The English-born Toronto-bred ballerina has lit up stages across North America, Europe, and Japan, dancing all the classical roles with the greatest male dancers of our time, including Rudolf Nureyev and Mikhail Baryshnikov. Since her bittersweet farewell performance in *Romeo and Juliet* (1989), the ballet that launched her ascent to stardom in 1965, the versatile performer has pursued rewarding second careers in broadcasting, acting, writing, and narrating with symphonies, and most recently has produced "Salute to Dancers for Life" for CBC Television (1994). An Officer of the Order of Canada (1975), she holds honorary degrees from four Canadian universities and serves as Honorary Chair for UNICEF.

Danseuse réputée, Veronica Tennant devint, dès sa sortie de l'École nationale de ballet, la danseuse étoile la plus jeune que la compagnie ait jamais eue. Née en Angleterre, Veronica Tennant a fait ses études à Toronto. Elle a brillé sur les scènes d'Amérique du Nord, d'Europe et du Japon, incarnant tous les rôles classiques avec les plus grands danseurs de notre temps : Rudolf Nureyev et Mikhail Baryshnikov, entre autres. Depuis son adieu un peu amer à la scène, en 1989, dans Roméo et Juliette, *le ballet qui la lança vers la gloire en 1965, elle a essayé ses différents talents pour entreprendre de nouvelles carrières – radiotélévision, théâtre, écriture et narration avec des orchestres. Tout récemment, en 1994, elle a produit* Salute to Dancers for Life *pour la télévision de la SRC. Officier de l'Ordre du Canada depuis 1975, Veronica Tennant est titulaire de diplômes honoris causa de quatre universités canadiennes; elle est également présidente d'honneur de l'UNICEF.*

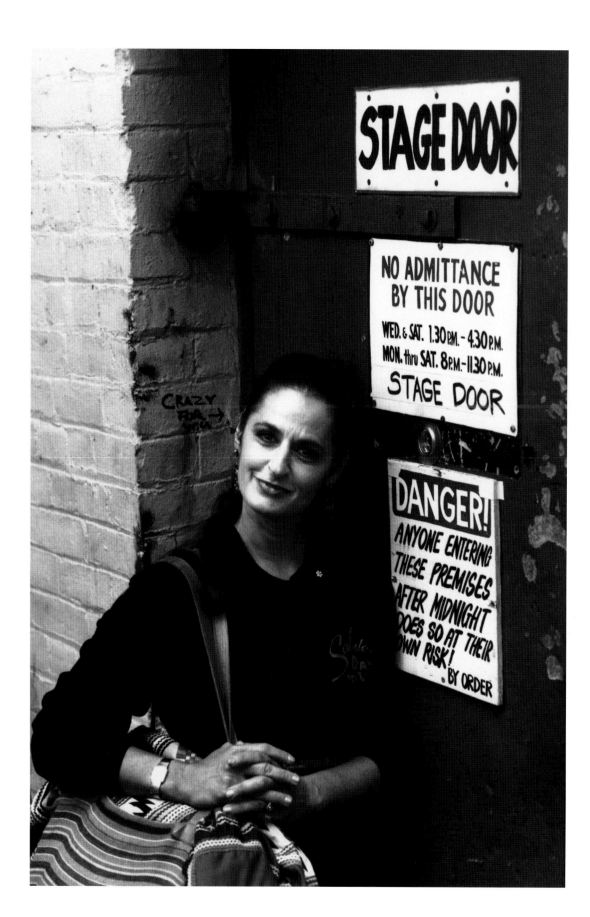

Frank**TOSKAN** ENTREPRENEUR/CHEF D'ENTREPRISE

PHOTOGRAPHER/PHOTOGRAPHE : TAFFI ROSEN

Charity is in Frank Toskan's make-up. Every time a sleek black tube of his popular M.A.C. Viva Glam lipstick is sold, the proceeds are donated to AIDS organizations. The founder of M.A.C. (Make-up Art Cosmetics), Toskan started the company in 1985 armed with a high school chemistry textbook and a belief in higher cosmetics ethics. Practising the philosophy that beauty is more than skin deep, M.A.C. instituted programs such as package recycling and cruelty-free product testing. Looking good and feeling good go hand in hand for Toskan.

La générosité de Frank Toskan est dans son maquillage. Entendons nous : chaque fois que se vend un tube noir de son célèbre rouge à lèvres M.A.C. Viva Glam, le profit est remis à des organismes de lutte contre le SIDA. Fondateur de M.A.C. (Make-up Art Cosmetics), Frank Toskan a démarré son entreprise en 1985, armé d'un seul manuel de chimie du niveau secondaire et convaincu qu'il fallait relever l'éthique dans le domaine des produits de beauté. Prônant que la beauté n'est pas quelque chose de superficiel, M.A.C. a lancé des initiatives telles que le recyclage des emballages et l'essai des produits sans maltraiter les animaux. Pour Frank Toskan, la beauté du corps et celle du cœur vont de pair.

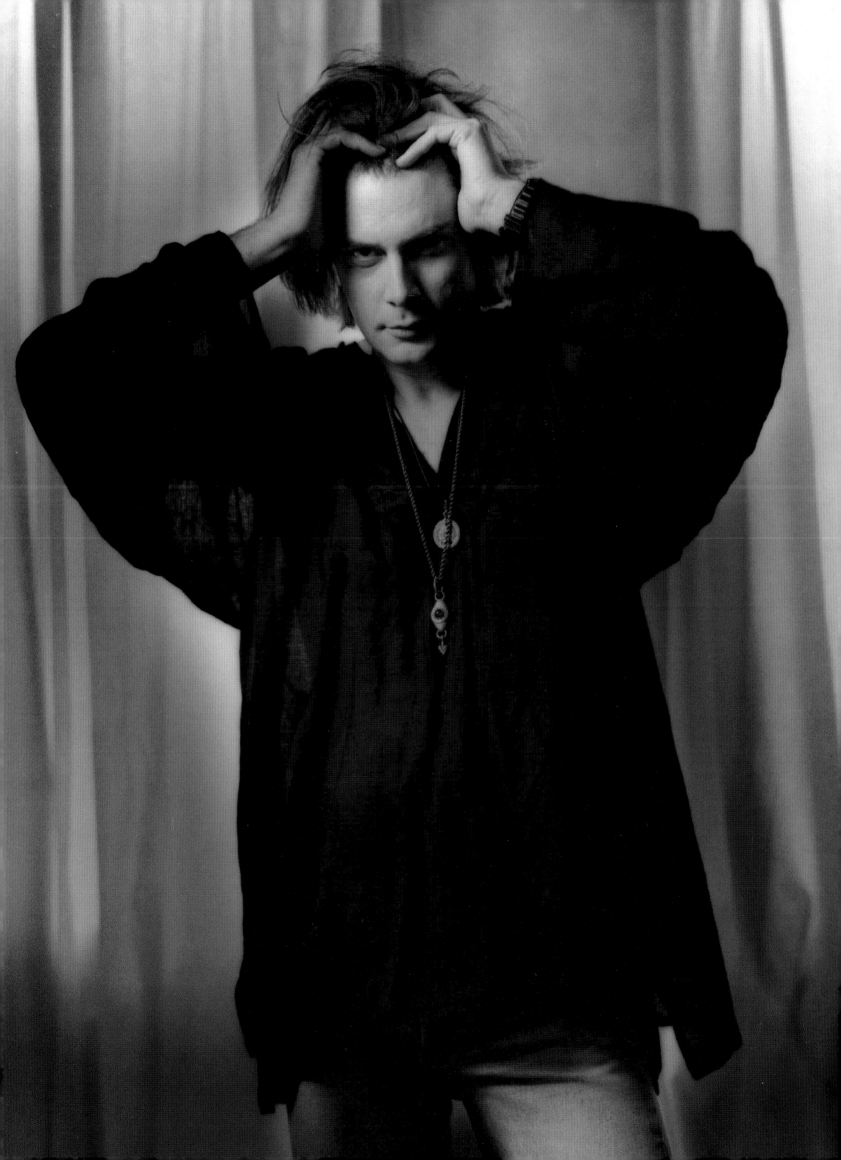

AlexTREBEK

For more than a decade, an urbane Canadian has presided over North America's most cerebral television quiz show. Alex Trebek's unique combination of show-biz savvy and brainpower has made his name virtually synonymous with "Jeopardy!"

The Ontario-born Trebek graduated in philosophy at the University of Ottawa and joined the CBC as an announcer and newsman, covering national news and special events for radio and TV. During a stint hosting a TV game show for high school students, he caught the attention of American producers and landed a job on the American game show "Wizard of Odds" in 1973. In 1984 Trebek began hosting "Jeopardy!," a job he combines with a wide array of charitable and volunteer educational work around the world.

Pendant plus de dix ans, un Canadien courtois a présidé aux destinées du concours télévisé le plus intellectuel d'Amérique du Nord. Par son sens du spectacle et son intelligence, Alex Trebek a pratiquement fait de son nom un synonyme de Jeopardy!. Né en Ontario, il a obtenu un diplôme de philosophie à l'Université d'Ottawa, puis est entré à la SRC comme présentateur et journaliste, couvrant les nouvelles nationales et les événements spéciaux pour la radio et la télévision. C'est lorsqu'il animait un jeu télévisé pour élèves du secondaire qu'il attira l'attention de producteurs américains et obtint un poste pour leur jeu Wizard of Odds en 1973. En 1984 il a commencé a animer Jeopardy!, travail qu'il combine avec une foule d'occupations pédagogiques bénévoles et charitables dans le monde entier.

PHOTOGRAPHER/PHOTOGRAPHE : BILL MILNE

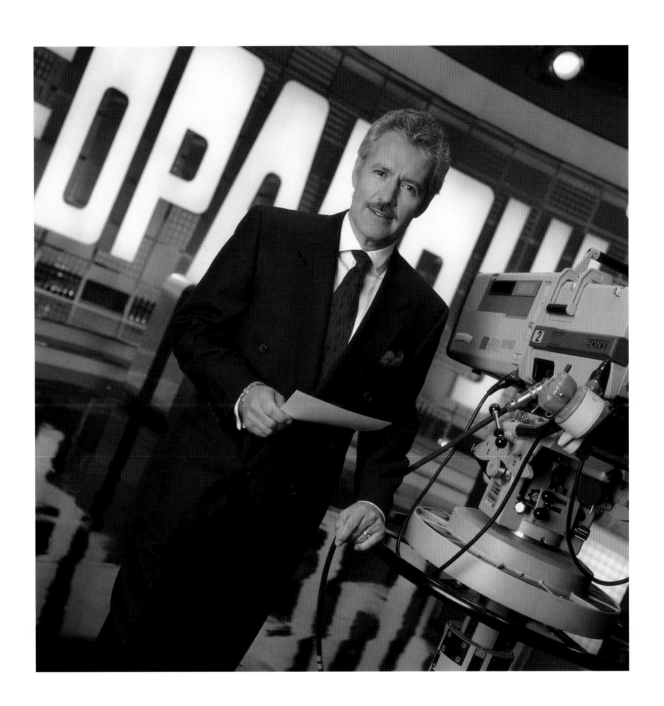

Stella**UMEH** ATHLETE/ATHLÈTE

PHOTOGRAPHER/PHOTOGRAPHE : RON TURENNE

All that glitters is gold for Stella Umeh, Canada's foremost female gymnast and biggest winner at the 1994 Commonwealth Games. After promising performances at the 1992 Olympics and other top international competitions, the five-foot, one-inch Umeh has reached the pinnacle of her profession with dazzling gold-medal performances on the vault and in the women's all-round championship. This Mississauga native also earned a silver and two bronzes at the Commonwealth Games, a spectacular finale to her career. Currently enrolled at UCLA on a full athletic scholarship, she is studying communications, and eventually would like to be a broadcaster.

Tout ce qui brille est or pour Stella Umeh, la gymnaste la plus en vue du Canada et celle qui a obtenu le plus de médailles aux Jeux du Commonwealth de 1994. Après des performances prometteuses aux Jeux Olympiques de 1992 et à d'autres compétitions internationales, Stella Umeh – qui mesure cinq pieds un pouce – a atteint le sommet de sa carrière grâce à des performances éblouissantes qui lui ont valu une médaille d'or au saut à la perche et une au championnat général – dames. Elle a également obtenu une médaille d'argent et deux médailles de bronze aux Jeux du Commonwealth, couronnement de sa carrière. Originaire de Mississauga, Stella Umeh est actuellement étudiante à l'UCLA grâce à l'une des bourses complètes accordées aux athlètes; elle y étudie les communications pour pouvoir travailler à la radio et à la télévision.

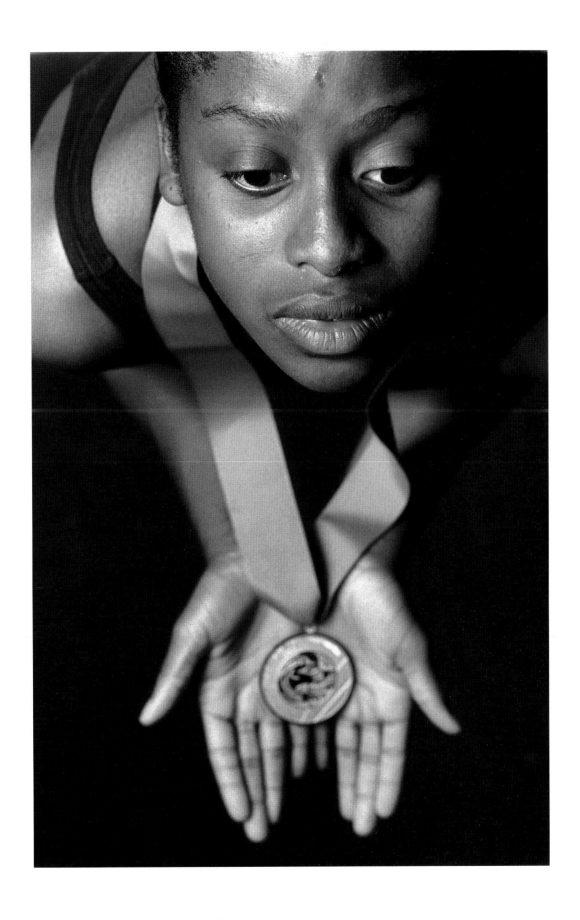

Al|WAXMAN ACTOR/ACTEUR

PHOTOGRAPHER/PHOTOGRAPHE : THOMAS KING

While compiling acting credits on both sides of the border, Al Waxman, the one-time, beloved King of Kensington, has remained true to his Canadian roots with a lifetime of charitable work in Canada. Recognized throughout North America for his portrayal of gruff Lieutenant Samuels in the one-hour drama "Cagney & Lacey," Waxman's portfolio of awards and tributes for philanthropic and humanitarian achievements is as big as the smile that shines from TV and movie screens.

Tout en gagnant ses galons en tant qu'acteur des deux côtés de la frontière, Al Waxman, autrefois le bien aimé King of Kensington, est resté fidèle à ses racines canadiennes avec une vie consacrée à des œuvres charitables au Canada. Il est connu dans toute l'Amérique du Nord pour son interprétation d'un lieutenant Samuels bourru dans l'émission d'une heure intitulée Cagney & Lacey. Les prix et les hommages qui lui ont été décernés pour ses œuvres philanthropiques et humanitaires tiendraient dans un dossier aussi grand que le sourire qui éclaire les écrans de télévision et de cinéma.

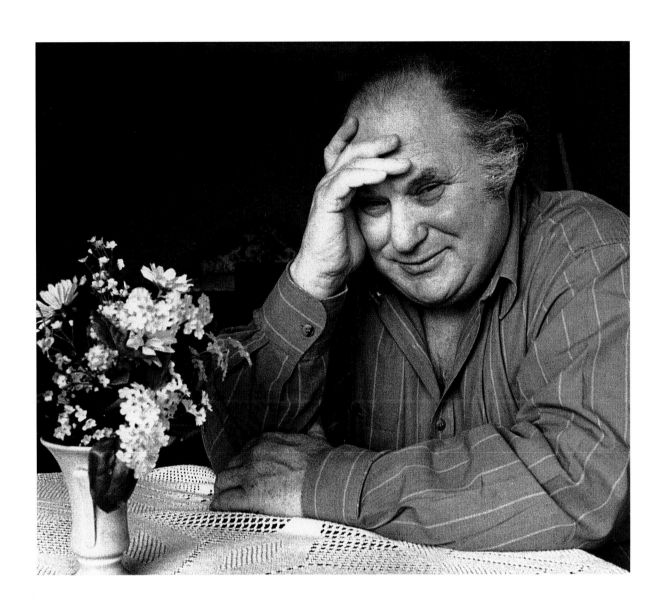

Anne WHEELER FILMMAKER/CINÉASTE

A list of favourite Canadian films would have to include *Bye Bye Blues*. Anne Wheeler's award-winning film is a moving portrayal of a mother who is thrown into a new life when she joins a prairie dance band to support her children during World War Two. Whether for the big or little screen, Wheeler tells quintessential Canadian stories: *The Diviners, Loyalties, Cowboys Don't Cry* – films that say something about who we are.

La liste des films préférés des Canadiens devrait inclure Bye Bye Blues. *Ce film, qui a remporté beaucoup de succès, est le portrait émouvant d'une mère jetée dans une vie nouvelle quand elle se joint à un orchestre de danse des Prairies afin de subvenir aux besoins de ses enfants pendant la Seconde Guerre mondiale. Que ce soit pour le petit ou le grand écran, Wheeler raconte des histoires essentiellement canadiennes. Ses films :* The Diviners, Loyalties, Cowboys Don't Cry *vont au cœur même de ce que nous sommes.*

PHOTOGRAPHER/PHOTOGRAPHE : GRAHAM LAW

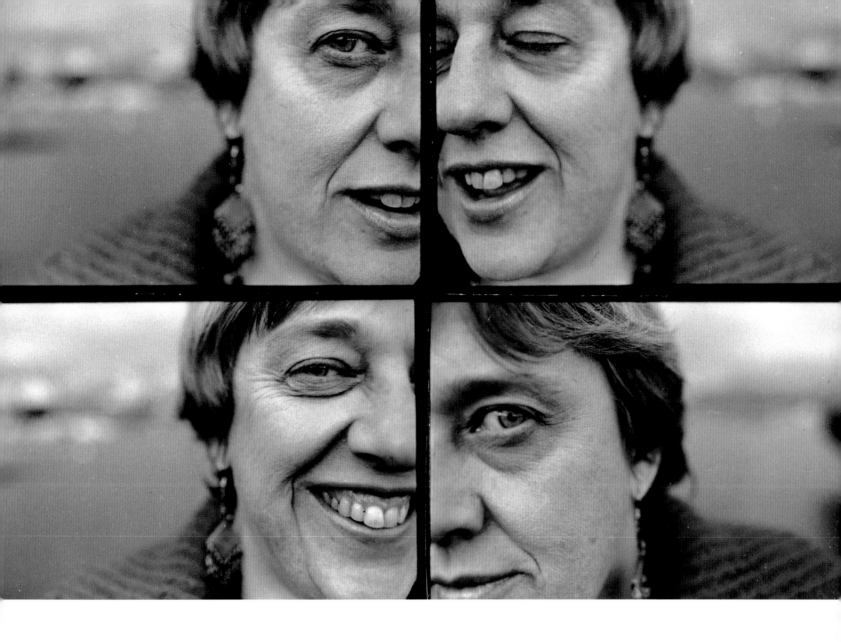

Tracy WILSON, Brian ORSER & Toller CRANSTON

FIGURE SKATERS
PATINEURS ET PATINEUSES ARTISTIQUES

When it comes to figure skating, Canada is a gold mine. The threesome of Tracy Wilson, Brian Orser, and Toller Cranston have won twenty-one Canadian championships and revolutionized the sport around the world. With her graceful partner, the late Robert McCall, Tracy Wilson performed dances that brought crowds to their feet; 1987 World Champion Brian Orser has earned two Olympic silver medals; and Toller Cranston's artistic spirit revolutionized the discipline.

En patinage artistique, le Canada est une mine d'or! À lui seul, ce trio a glané vingt et un championnats canadiens et révolutionné le sport dans le monde entier. Avec son partenaire, feu Robert McCall, Tracy Wilson a exécuté des danses sur glace qui ont soulevé l'enthousiasme des foules; en 1987 Brian Orser est devenu champion du monde et a gagné deux médailles aux Jeux Olympiques; quant à Toller Cranston, il a révolutionné la discipline avec sa fougue artistique. Trois champions, trois marques indélébiles.

PHOTOGRAPHER/PHOTOGRAPHE : GUNTAR KRAVIS

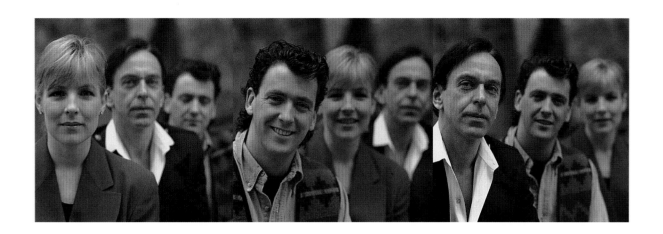

Bobby WOODS NATIVE ACTIVIST/MILITANT AUTOCHTONE

PHOTOGRAPHER/PHOTOGRAPHE : THOMAS KING

Bobby Woods, a Gitskan First Nation Indian, renewed his Amerindian spirituality behind bars. Snatched up in the Canadian prison system while still a boy, after his release, he broke away from his life of prison to help his brothers recapture their faith. Now a free man, he carries on with his passionate pursuit – to revive roots once thought forgotten.

Qui a dit que rien de bon ne sortait de prison? Le mouvement pour une spiritualité amérindienne renouvelée est née derrière des barreaux. Happé par le système carcéral dans la fleur de l'âge, Bobby Woods, de la Première Nation Gitskan, a fait déferler cette vague afin que ses frères puissent retrouver la foi. Libéré, Bobby poursuit son œuvre : raviver des sources que l'on disait taries.

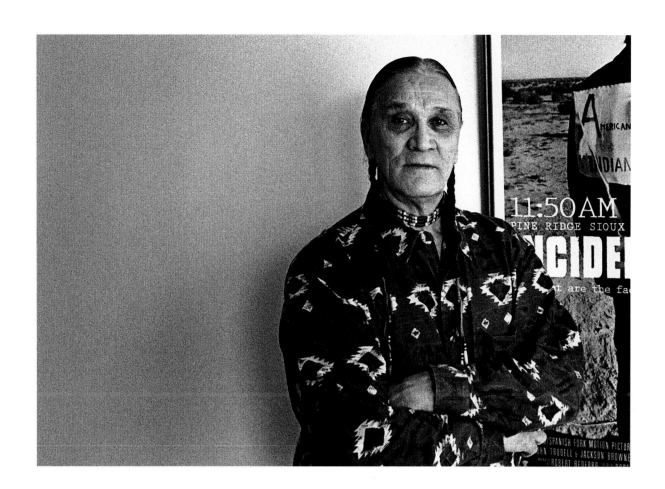

Donald**ZIRALDO** VINTNER/NÉGOCIANT EN VINS

PHOTOGRAPHER/PHOTOGRAPHE : SUSSI DORRELL

When the world's wine snobs dream about their favourite beverage, their thoughts turn to France, Italy… and, now, Canada's Niagara Valley. Donald Ziraldo, co-founder of Inniskillin Wines Inc. in Niagara-on-the-Lake, has done a lot make this dream come true. The self-described nice Italian boy was born in St. Catharines, Ontario, and has been studying the shape of the grape since earning a horticulture degree from the University of Guelph in 1971. Ziraldo's award-winning vintages have helped put Ontario on the wine-grower's map and given Canadian wine-lovers something to toast.

Quand les snobs du vin rêvent de leur nectar préféré, leurs pensées s'envolent vers la France, l'Italie... et la région de Niagara au Canada. Donald Ziraldo, co-fondateur de Inniskillin Wines Inc. à Niagara-on-the-Lake, a beaucoup contribué à la réalisation de leur rêve. D'ascendance italienne, Ziraldo est né à St. Catharines (Ontario). Il se passionne pour la vigne depuis l'obtention de son diplôme d'horticulture à l'université de Guelph en 1971. Le succès de ses vins a aidé à mettre l'Ontario sur la carte oenologique et les amateurs de vins du Canada ne peuvent que s'en réjouir.

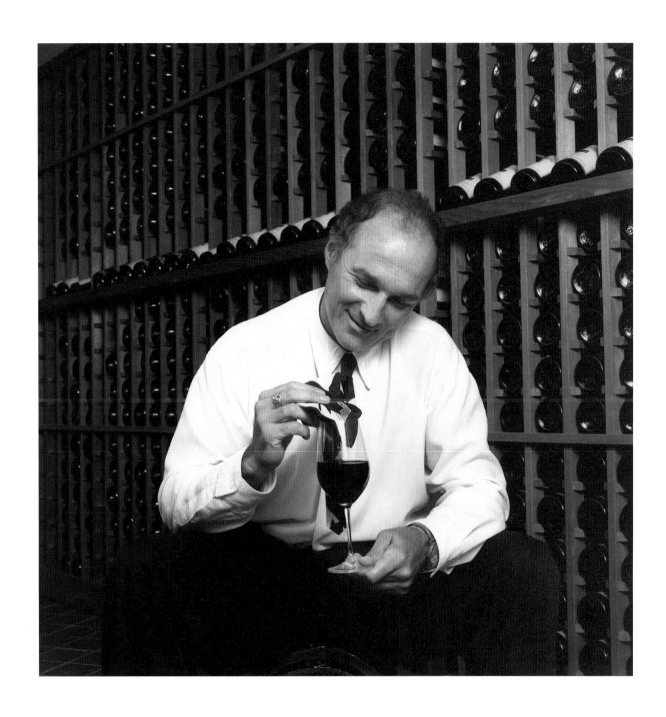

Moses**ZNAIMER** BROADCASTING ENTREPRENEUR
ENTREPRENEUR EN RADIODIFFUSION

Born in Tajikistan, when it was still part of the Soviet Union, Moses Znaimer came to Canada as a youngster and made his mark as a student at McGill and Harvard. After rising through the ranks as a creative force at the CBC, he left to co-found Toronto's innovative Citytv in 1972, which he still oversees as president. The youth-oriented independent station spawned the popular MuchMusic and MusiquePlus cable television channels.

Né au Tajikistan quand cette région faisait encore partie de l'Union soviétique, Moses Znaimer est venu tout jeune au Canada. Il a fait d'excellentes études à McGill et à Harvard. Après avoir gravi les échelons de la hiérarchie à la SRC par la force de sa créativité, il quitta la société pour fonder la station innovatrice de Toronto, Citytv en 1972, dont il est toujours président. Orientée vers les jeunes, la station a donné naissance aux chaînes populaires de télévision par câble, MuchMusic et MusiquePlus.

PHOTOGRAPHER/PHOTOGRAPHE : TAFFI ROSEN

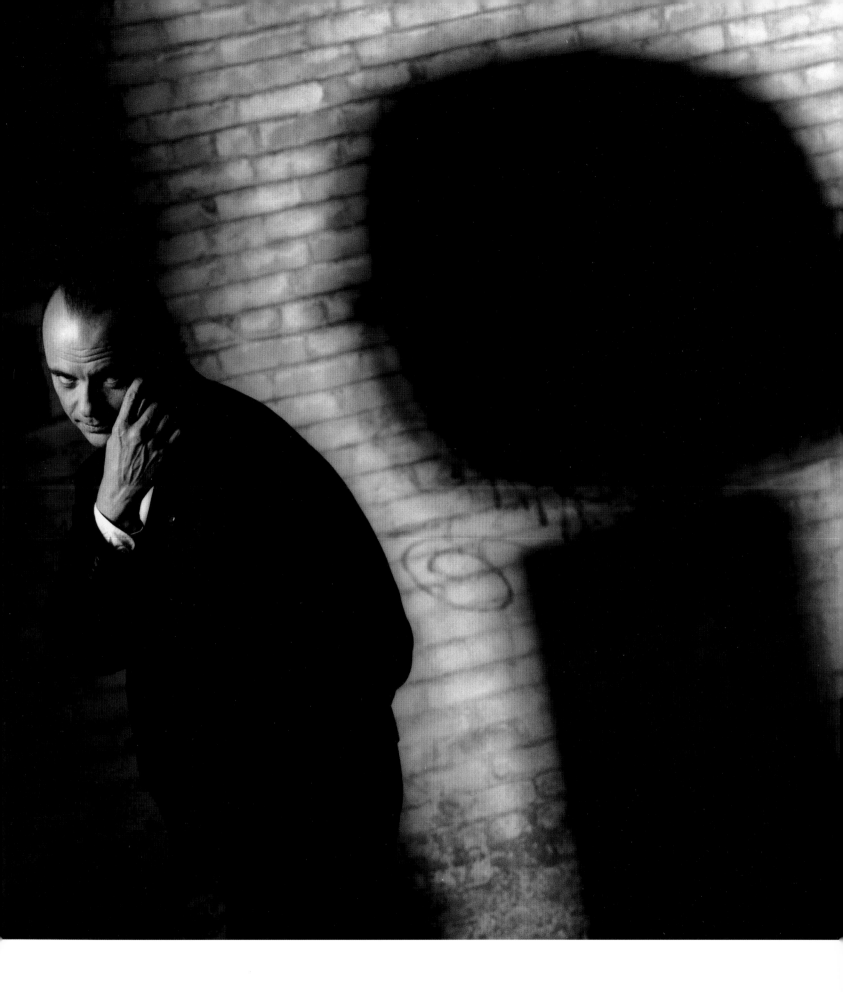

JAMES BLAKE

Born in London, Ontario, James Blake is a graduate of the Ontario College of Art, where he majored in graphic design and photography. He has been photographing his most intriguing subjects – people – for ten years. His work has appeared in several Canadian publications. Blake is currently working on a photographic series of identical twins.

Né à London (Ontario), James Blake est diplômé du Collège des beaux-arts de l'Ontario où il a étudié le graphisme et la photographie. Il prend des photos de ses sujets les plus fascinants – les gens – depuis dix ans. Ses œuvres ont paru dans plusieurs publications canadiennes. James Blake prépare présentement une série photographique de jumeaux identiques.

AL CORBETT

New Brunswick-based Al Corbett has been a photographer for thirty-three years. His portrait studies have included Lady Di, President Carter, John Diefenbaker, Margaret Trudeau, and Lord and Lady Beaverbrook.

Installé au Nouveau-Brunswick, Al Corbett est photographe depuis trente trois ans. Ses études de portraits ont porté sur Lady Di, le président Carter, John Diefenbaker, Margaret Trudeau, et Lord et Lady Beaverbrook.

SUSSI DORRELL

Toronto-based Sussi Dorrell, whose fascination with photography began at the age of seven, is a contributing photographer for The Image Bank in New York City. Corporate clients for assignment work include CNN, which broadcasts her optically created maps as backgrounds on news programs worldwide. Her private work and personal love, however, is black and white portraiture, which has given her the opportunity to work on motion pictures, record jackets, dance and theatre productions, and private commissions.

La photographe Sussie Dorrell Sussi les deux orthographes sont correctes) travaille à partir de Toronto. Sa fascination pour la photographie a commencé à l'âge de sept ans. Ses clients incluent The Image Bank à New York et CNN, qui utilise les cartes qu'elle crée par procédé optique comme toile de fond de journaux télévisés à travers le monde. Toutefois, quand elle travaille pour elle-même, elle préfère les portraits en noir et blanc. Son talent lui a donné l'occasion de participer à la production de films, de pochettes de disques, de spectacles de danse et de théâtre et d'obtenir des commandes privées.

ED ELLIS

The photography career of Ed Ellis, who was born in Saskatoon, began after he studied at the Northern Alberta Institute of Technology in Edmonton. For almost ten years, he was the principal photographer at the Alberta Ballet Company. Simultaneously, the Citadel and Phoenix theatres were added to his repertoire, as well as the Edmonton Opera Company and numerous small theatres. He has also been fortunate to have photographed some of Canada's greats: W.O. Mitchell, Eric Peterson, John Diefenbaker, and the Schumka Ukrainian dancers. Ellis now devotes his time to freelance commercial work in Edmonton.

Né à Saskatoon, la carrière de photographe d'Ed Ellis commença après avoir étudié au North Alberta Institute of Technology d'Edmonton. Pendant près de dix ans, il a été le photographe principal de l'Alberta Ballet Company. Puis les théâtres Citadel et Phoenix, l'Edmonton Opera Company et plusieurs petits théâtres ont aussi utilisé ses services. Il a également pu photographier des Canadiens renommés : W.O. Mitchell, Eric Peterson, John Diefenbaker et les danseurs ukrainiens Schumka. Ed Ellis fait maintenant du travail commercial à la pige à Edmonton.

HEATHER GRAHAM

Although currently working at the Hospital for Sick Children's Department of Psychology, Heather Graham devotes most of her free time to her other love, photography. She works exclusively with black and white images and, in 1990, 1991, and 1993, she was a winner in the Kodak International Newspaper Snapshot Awards Contest. Recently, Graham's photographs were used as part of an interactive computer program developed in association with the Information Technology Design Centre at the University of Toronto and Digital Renaissance.

Bien qu'elle travaille actuellement au département de psychologie de l'Hôpital pour enfants malades, Graham consacre la plus grande partie de son temps libre à son autre amour, la photographie. Travaillant exclusivement en noir et blanc, elle a gagné le concours international de Kodak, catégorie journaux en 1990, 1991 et 1993. Récemment, ses photos ont été utilisées dans le cadre d'un programme informatique interactif mis au point avec le concours de l'Information Technology Design Centre à l'université de Toronto et de la firme Digital Renaissance.

F. SCOTT GRANT

Scott Grant is one of Canada's foremost sports photographers. At the age of thirteen, he started covering the Canadian Football League and is presently working as a freelance photographer. His expertise in sports photography has taken him around the world, covering the last five Olympic Games. Scott's images have been published in magazines and books worldwide.

Scott Grant est un des photographes de premier plan dans le domaine du sport. A treize ans il a commencé à couvrir les événements de la Ligue canadienne de football et pour l'instant il travaille comme indépendant. Son expérience dans le sport lui a valu des voyages autour du monde, notamment pour couvrir les cinq derniers Jeux Olympiques. Les photographies de Scott ont illustré des revues et des livres dans le monde entier.

GAIL HARVEY

Photographer, painter, and director Gail Harvey has had her work featured in several solo and group exhibitions across the country. She has numerous magazine and publishing credits, and has photographed everyone from movie stars to politicians. In 1992, her film, *The Shower*, which she produced, wrote, and directed, earned critical acclaim throughout Canada and was nominated for three Genies. As a result of having her work chosen to be part of the "Children in Photography – 150 Years" exhibit at the Winnipeg Art Gallery, she sold several pieces to the museum for its permanent collection.

Gail Harvey, photographe, peintre et réalisatrice a été mise en vedette dans plusieurs expositions individuelles et collectives dans tout le pays. Plusieurs de ses œuvres ont été publiées dans des magazines et des livres et elle a photographié de nombreuses personnalités, des vedettes de cinéma aux politiciens. En 1992, le film The Shower, *dont elle avait écrit le scénario, et qu'elle avait produit et mis en scène a été très applaudi dans tout le Canada et a été désigné pour trois prix Genies. Après avoir participé à l'exposition* Children in Photography – 150 Years, *organisée au Musée des beaux-arts de Winnipeg, elle a vendu plusieurs de ses œuvres au Musée qui les inclura à sa collection permanente.*

THOMAS KING

Thomas King, a nationally recognized novelist and short story writer (*Green Grass, Running Water, One Good Story, That One*; and *Medicine River*), has worked as a photojournalist in Australia and New Zealand. As well as teaching Native Studies at the University of Lethbridge and the University of Minnesota for the last fifteen years, King has found time to act as a story editor at the CBC and co-ordinate a photographic expedition of contemporary Native artists.

*Thomas King, romancier et auteur de nouvelles bien connu au Canada (*Green Grass, Running Water. One Good Story, That One *et* Medicine River) *a fait des reportages photographiques en Australie et en Nouvelle Zélande. Tout en enseignant un cours d'études autochtones à l'université de Lethbridge et à l'université du Minnesota depuis quinze ans, King a trouvé le temps de faire de la rédaction pour la SRC et il a coordonné une expédition photographique d'artistes autochtones contemporains.*

GUNTAR KRAVIS

Photographer Guntar Kravis's portrait work has appeared in numerous magazines, on book jackets, and in advertisements. Kravis has exhibited in several solo and group shows in the Toronto area. His commercial clients include Estée Lauder, CBC, IBM, Pepsi, and Clinique. In 1992, Kravis had two of his photographs selected from 60,000 entries to appear in the book *Faces of Canada/Visages du Canada*. In addition, he has been stills photographer on four Canadian Film Centre productions.

Les portraits du photographe Guntar Kravis ont été publiés dans de nombreuses revues, sur des jacquettes de livres et des annonces publicitaires. Kravis à exposé en exclusivité ou en groupe lors de plusieurs expositions dans la région de Toronto. Parmi ses clients, il compte Estée Lauder, la SRC, IBM, Pepsi et Clinique. En 1992, Kravis a vu deux de ses photos sélectionnées sur soixante mille autres clichés pour être publiées dans le livre Visages du Canada/Faces of Canada. *En outre, il a été le photographe pour les clichés en pose lors de quatre productions du Centre canadien du film.*

GRAHAM LAW

Texas-born Graham Law, now residing in Vancouver, works as a commercial and traditional silver fine art photographer, multi-media artist, filmmaker, and educator. Law, who now works primarily in digital format for commercial work with clients, including *Saturday Night* magazine and Holt Renfrew, teaches photography at the Emily Carr Institute of Art and Design in Vancouver.

Né au Texas, Graham Law qui vit maintenant à Vancouver fait de la photographie commerciale et de la photographie d'art traditionnelle. C'est également un artiste multimédia, un cinéaste et un éducateur. À l'heure actuelle, Law travaille tout d'abord en format numérique pour les travaux commerciaux et parmi ses clients on trouve la revue Saturday Night *et Holt Renfrew, de plus, il enseigne la photographie à Emily Carr Institute of Art and Design à Vancouver.*

ANDREW MACNAUGHTON

When launching his photographic career at the ripe age of twenty-one in 1985, Andrew MacNaughton left behind the music magazine *Free Music*, which he had founded two years earlier. Over the years, he has shot an impressive list of musical artists, including Tina Turner, Robert Plant, Meryn Cadell, and The Cult. Since 1988, MacNaughton has been the official photographer for Rush and has seen his photos of the band appear in *Rolling Stone*, the *Sunday New York Times*, and *Spin Magazine*.

Quand il s'est lancé dans sa carrière photographique à vingt et un ans, en 1985, Andrew MacNaughton a abandonné la revue musicale Free Music *qu'il avait fondée deux ans plus tôt. Au cours des ans, il a photographié un nombre impressionnant d'artistes dont Tina Turner, Robert Plant, Meryn Cadell et The Cult. Depuis 1988, MacNaughton est le photographe officiel de Rush. Certaines de ses photos du groupe ont été publiées dans* Rolling Stone, *le* Sunday New York Times *et* Spin Magazine.

GAVIN MCMURRAY

Gavin McMurray, born in Toronto and raised in various towns throughout Southern Ontario, studied English and Philosophy at the University of Toronto and has a diploma in Photovision from the Ontario College of Art, where he is an associate. He has been working as a photographer since 1990.

Né à Toronto, Gavin McMurray a été élevé dans plusieurs villes du Sud de l'Ontario. Il a étudié l'anglais et la philosophie à l'université de Toronto et il est diplômé en photovision du Collège des beux-arts de l'Ontario où il est professeur agrégé. Il fait de la photographie depuis 1990.

BILL MILNE

Originally from Toronto and now residing in New York City, Bill Milne has had eight books published of his own work as well as several other books as a contributing photographer. While the main core of his studio work is for advertising clients such as American Express, General Foods, U.S. Postal Service, and AT&T, he has also won accolades for food photography, which appears regularly in major publications such as *Ladies Home Journal* and *Gourmet*. Milne also finds time to act as creative director of *Eyequest Magazine*, a trade journal distributed to 40,000 eyecare professionals across the United States.

Originaire de Toronto et résidant maintenant à New York, Bill Milne a publié huit livres contenant ses œuvres ainsi que de nombreux autres livres en collaboration avec d'autres personnes. Bien que son travail principal en studio soit consacré à ses clients commerciaux comme American Express, General Foods, U.S. Postal Service et AT&T, il est également renommé dans le domaine de la photographie d'aliments et on retrouve souvent ses photos dans des publications importantes comme Ladies Home Journal *et* Gourmet. *Bill Milne est aussi le directeur de la création publicitaire de* Eyequest Magazine, *un journal professionnel distribué à quarante mille fournisseurs de soins ophtalmologiques aux États-Unis.*

ROSAMOND NORBURY

Vancouver-based Rosamond Norbury has built an immense list of exhibitions and credits since first entering the world of photography in the early 1970s. Norbury, whose clients include B.C. Transit, *Equity Magazine*, and the Vancouver Art Gallery, has won several prizes in the last dozen years, including the first prize in 1991's "Vancouver's Vancouver" for a colour photograph. Books she has published include *Behind the Chutes: The Mystique of the Rodeo Cowboy* and *Guy to Goddess: An Intimate Look at Drag Queens*.

Depuis son entrée dans le monde de la photographie en 1970, Rosamond Norbury a participé a un nombre immense d'expositions et son talent a été maintes fois honoré. Norbury dont les clients incluent B.C. Transit, Equity Magazine et la Vancouver Art Gallery, travaille à partir de Vancouver. Au cours des douze dernières années, elle a remporté un grand nombre de prix dont le premier prix pour une photo en couleur publiée dans Vancouver's Vancouver en 1991. Elle a également publié des livres parmi lesquels Behind the Chutes: The Mystique of the Rodeo Cowboy *et* Guy to Goddess: An Intimate Look at Drag Queens.

FRED PHIPPS

One of Canada's "old pros," Fred Phipps has been in the photography field for close to four decades. Freelance assignments over the years have taken him all over the globe, including Ghana, Pakistan, Italy, and Tanzania. His subjects have included Grace Kelly, W.O. Mitchell, David Suzuki, Barbara Frum, Mitch Miller, Charlton Heston, and Betty Kennedy. His photograph of broadcaster Foster Hewitt hangs in the Hockey Hall of Fame.

Fred Phipps exerce ses talents de photographe depuis près de quarante ans au Canada. Divers contrats lui ont permis d'aller un peu partout dans le monde, y compris au Ghana, au Pakistan, en Italie et en Tanzanie. Parmi ses sujets, on compte Grace Kelly, W.O. Mitchell, David Suzuki, Barbara Frum, Mitch Miller, Charlton Heston et Betty Kennedy. Sa photo du communicateur Foster Hewitt est sur les murs du Temple de la renommée du hockey.

NEIL PRIME-COOTE

For the past fifteen years, Neil Prime-Coote has photographed and designed a multitude of projects, from capturing images of wildlife on location in Africa to the wild life of international recording stars. Prime-Coote is currently the creative director with Atire Industries in Toronto.

Au cours des quinze dernières années, Neil Prime-Coote s'est lancé dans une multitude de projets, de l'Afrique où il a photographié la faune, au milieu musical dont il a photographié les vedettes internationales. Prime-Coote est actuellement directeur artistique chez Attire Industries à Toronto.

TAFFI ROSEN

Above all, passion characterizes the work of Toronto-based Taffi Rosen of RedHead Studios. Whether the photos be of musicians (for album covers), fashion models (for some of North America's leading clothing manufacturers and fashion magazines), homes (for international interior design magazines), or products (for advertising campaigns and catalogues), her photographic images demand to be seen and experienced.

C'est la passion qui caractérise l'œuvre de Taffi Rosen des studios RedHead de Toronto. Qu'elle photographie des musiciens pour des pochettes d'albums, des mannequins pour quelques-uns des couturiers les mieux connus et pour des revues de mode, des maisons pour des magazines internationaux de décoration intérieure ou des produits pour des campagnes publicitaires et des catalogues, ses images s'imposent et captivent.

FLORIA SIGISMONDI

Floria Sigismondi has been raising eyebrows since 1990 when, at the age of twenty-four, she won the prestigious National Magazine Award for her first shoot as a fashion photographer. She went on to be named Best Overall Photographer at the 1991 Toronto Festival of Fashion and won a Gold Billi Award for her work with Chiat Day Mojo advertising. Sigismondi has recently taken her vision to film as a new director in music videos for bands such as Our Lady Peace, 13 Engines, and The Tea Party.

Floria Sigismondi fait parler d'elle depuis 1990 quand, à l'âge de vingt-quatre ans, elle a gagné le prix prestigieux du National Magazine à son premier essai en photographie de mode. Elle a ensuite obtenu le premier prix de photographie générale au Festival de mode de Toronto en 1991 et le prix Gold Bill pour sa collaboration avec la firme de publicité Chiat Day Mojo. Récemment passée des photos aux films, Sigismondi est la nouvelle directrice des vidéoclips pour quelques groupes dont Our Lady Peace, 13 Engines et The Tea Party.

W. SHANE SMITH

Originally from Alberta, W. Shane Smith has had a career that's seen him as a publisher, art director, and editor of several magazines. Now residing in Toronto, Smith prefers to shoot in black and white and says he puts "faith in intuition, adaptability, and professional reflexes. My images are very honest."

Originaire de l'Alberta, W. Shane Smith habite maintenant à Toronto. Tour à tour éditeur, directeur artistique et rédacteur de plusieurs revues, il a eu une carrière très diversifiée et préfère la photographie en noir et blanc. «Je fais confiance à mon intuition, à mon adaptabilité et à mes réflexes professionnels. Mes images sont très honnêtes», dit-il.

CYLLA VON TIEDEMANN

German-born Cylla von Tiedemann is one of Canada's leading performing arts photographers, working regularly in dance, theatre, music, and film. She is the principal photographer of the National Ballet of Canada, the Stratford Festival, the Toronto Symphony, and has worked on numerous films with Rhombus Media. Her work is the subject of a book entitled *The Dance Photographs of Cylla von Tiedemann,* which was published by the National Arts Centre in Ottawa.

Cylla von Tiedemann, qui est née en Allemagne, est l'une des photographes les plus en vue des arts du spectacle au Canada, elle travaille régulièrement dans le domaine de la danse, du théâtre, de la musique et du cinéma. Principale photographe du Ballet national du Canada, du festival de Stratford et de l'orchestre symphonique de Toronto, elle a également collaboré à de nombreux films avec Rhombus Media. Son œuvre est le sujet d'un livre intitulé The Dance Photographs of Cylla von Tiedemann, *publié par le Centre national des arts à Ottawa.*

RON TURENNE

Ron Turenne, one of Canada's leading sports photographers, is currently serving as the official photographer for Tennis Canada and has been given the same title with Toronto's new NBA franchise, The Raptors. Turenne has also done extensive commercial photography for clients such as Ford, Canada Trust, and Menasco Aerospace. When not taking photos of international athletes, he teaches photography at Sheridan College in Oakville, Ontario, for the Faculty of Continuing Education.

Ron Turenne est un des photographes sportifs les plus réputés au Canada. Il est présentement le photographe officiel de Tennis Canada et occupera aussi ce poste pour la nouvelle franchise torontoise de la NBA : The Raptors. Ron Turenne a également fait beaucoup de photographie commerciale pour divers clients dont Ford, Canada Trust et Menasco Aerospace. Lorsqu'il ne prend pas des photos d'athlètes internationaux, il enseigne la photographie au collège Sheridan à Oakville, Ontario, pour le service de l'éducation permanente.

PATTY WATTEYNE

As an army brat, Canadian-born Patty Watteyne had the opportunity to travel with her family to nearly every corner of this country. A serious photographer for over a year now, Watteyne is primarily recognized for her fine black and white printing business. She says it was her fascination with human nature that "drew me to portrait photography."

D'origine canadienne et fille de militaire de carrière, Patty Watteyne a eu l'occasion de voyager avec sa famille dans presque toutes les régions du pays. Photographe de métier depuis maintenant plus d'un an, Watteyne est surtout connue pour ses excellents tirages en noir et blanc. Elle prétend que sa fascination avec la nature humaine est ce qui l'a «incitée à faire de la photographie de portrait.»

JOURNALISTS

JOURNALISTES

KEN BECKER

American-born Ken Becker has been a journalist in Canada and the United States for nearly thirty years. A writer and editor for Canadian Press for more than ten years, Becker says his other major accomplishment is that he's "the married father of three daughters."

L'Américain Ken Becker a été journaliste au Canada et aux États-Unis pendant près de trente ans. Rédacteur et réviseur pour la presse canadienne depuis plus de dix ans, Ken Becker déclare que son autre réalisation importante est d'être «le père marié de trois filles».

TED BIGGS

After attending Norman Jewison's prestigious Canadian Film Centre, this writer/producer co-founded Treehouse Productions. Originally from French River in northern Ontario, Biggs now lives in Toronto and is currently working on a multi-continental social documentary, *Rites of Passage*.

Après avoir étudié au prestigieux Centre canadien du film de Norman Jewison, ce rédacteur-réalisateur a fondé conjointement Treehouse Productions. Originaire de French River dans le Nord de l'Ontario, Ted Biggs vit maintenant à Toronto et travaille présentement sur un documentaire social touchant plusieurs continents et intitulé Rites of Passage.

RICK CONRAD

Rick Conrad, twenty-four, is a 1992 graduate of the School of Journalism at the University of King's College in Halifax. He has been a general news reporter for the *Halifax Chronicle-Herald* for the past three years.

Rick Conrad a vingt-quatre ans et a obtenu un diplôme de l'école de journalisme de la University of King's College à Halifax en 1992. Il est journaliste généraliste au Halifax Chronicle-Herald *depuis trois ans.*

MICHEL CRÉPAULT

Montreal-based Michel Crépault has been a mercenary of information for the past fifteen years. In other words, he's a freelancer. His weekly columns on cars and children's television programs give him time to write about everything else.

Le Montréalais Michel Crépault est un mercenaire de l'information – c'est-à-dire un pigiste – depuis quinze ans. Ses chroniques hebdomadaires sur les automobiles et les programmes de télévision pour enfants lui laissent assez de temps libre pour rédiger des articles sur à peu près tous les sujets.

IRA GROSSMAN

Ira Grossman, an MBA graduate in Marketing and Finance from York University, currently publishes a local community newspaper in Toronto. He also finds time to be a freelance entertainment and business writer.

Ira Grossman détient une maîtrise en administration des affaires (commercialisation et finances) de l'université York. Il publie présentement un journal communautaire local à Toronto. Il est également rédacteur à la pige dans les domaines des spectacles et des affaires.

JOHNNY LUCAS

Freelance journalist Johnny Lucas has visited hundreds of international destinations developing travel stories for publications such as the *Toronto Star*, *Destinations*, and *Canadian Inflight Magazine*. When he's not travelling the globe, he's living in Toronto.

Journaliste à la pige, Johnny Lucas a visité des centaines de destinations internationales pour rédiger des articles de voyage pour diverses publications dont le Toronto Star, Destinations *et* Canadian Inflight Magazine. *Lorsqu'il ne voyage pas, il réside à Toronto.*

LIZ NICHOLLS

During the ten years Liz Nicholls has been theatre reviewer for the *Edmonton Journal*, she's seen theatre proliferate in that prairie burgh – "a bona fide Canadian miracle." She's an academic by trade, specializing in late Shakespearean romances.

*Pendant dix ans, Liz Nicholls a été critique de théâtre pour l'*Edmonton Journal*. Elle a été témoin de la prolifération de cet art dans cette région («un vrai miracle canadien»). Elle a été formée comme professeure et se spécialise dans les romances de la fin de l'époque shakespearienne.*

ELIZABETH RENZETTI

At twenty-eight, Liz Renzetti says she has "somehow managed to remain employed at the *Globe and Mail* since 1989." She was once books editor, later was a columnist, and is now a reporter in the Arts section.

À vingt-huit ans, Liz Renzetti travaille au Globe and Mail *depuis 1989, un record selon elle. Elle a déjà été rédactrice d'édition, puis chroniqueuse, et elle rédige maintenant des articles dans la section des Arts.*

KEN J. RIDDELL

Ken J. Riddell began his writing career at a weekly newspaper in Vankleek Hill, Ontario, and has worked for two Southam dailies and Maclean Hunter's *Marketing* magazine. He is currently working as a freelance writer and editor until he decides what he wants to do when he grows up.

Ken J. Riddell a commencé sa carrière de rédacteur auprès d'un journal hebdomadaire de Vankleek Hill (Ontario); il a également travaillé pour deux quotidiens de Southam et le magazine Marketing *de Maclean Hunter. Il est présentement rédacteur pigiste et se demande encore ce qu'il fera lorsqu'il aura atteint l'âge adulte.*

RANDY SCOTLAND

Randy Scotland is a Toronto-based reporter with the *Financial Post*, covering the marketing and management fields. His first book, the best-selling *The Creative Edge: Inside the Ad Wars*, was published in 1994 by Penguin.

Randy Scotland est un journaliste torontois travaillant pour The Financial Post *dans les domaines de la commercialisation et de la gestion. Son premier livre, un best-seller intitulé* The Creative Edge: Inside the Ad Wars, *a été publié en 1994 par Penguin.*

JACQUELINE WOOD

This Montreal native currently resides in Vancouver, where she is a freelance writer. Prior to her move west, Wood spent two years in Prague teaching English and had stints at a New Brunswick radio station and CBC Radio in Toronto.

Cette ancienne Montréalaise demeure maintenant à Vancouver et travaille comme rédactrice à la pige. Avant de déménager dans l'Ouest, Jacqueline Wood a passé deux ans à Prague pour enseigner l'anglais et a également travaillé pour une station radiophonique du Nouveau-Brunswick et pour la SRC à Toronto.

ACKNOWLEDGMENTS

It is my belief that anything achieved in life is only as great as the people who support it; this book is no exception. *People Who Make a Difference* is a representation of those who so willingly gave of themselves and their time. Without their tireless efforts and generous support, this labour of love would not have occurred. To all of the photographers, subjects, journalists, translators, sponsors, and volunteers, my heartfelt thanks.

As always, there are those who stand separate and apart.

W. Shane Smith, the first to have come on board and believe in this. Your never-ending support, patience, knowledge, and enthusiasm contributed significantly to the areas of photography, production, and fundraising. I am honoured to have been able to work with you and am proud that your efforts have been acknowledged on the front cover.

Cheryl Taback, my longtime friend and associate. You are a gift from the heavens for which I am truly grateful. You stood by my side, never let me down, and constantly provided perspective. Your infinite sales wisdom and consulting expertise contributed enormously to this publication. Without you, there would be no charity and no book. Thank you for caring about and sharing in this adventure.

Roger Bullock. Through your affiliation with CANFAR (the Canadian Foundation for AIDS Research), I have come to understand the toll AIDS has taken and the turmoil it has left. Your belief in me, this book, and its success will never be forgotten. You came to my rescue many times, and for those occasions alone, I am thankful.

Catherine Davey, subject and journalist recruiter. Many of the people featured in this book and the biographies written are due solely to your participation. Your uncanny ability to locate, contact, and enrol subjects and journalists alike at a moment's notice is attributed to your persistence and tenacity. Be proud of your accomplishment— I am and I thank you.

Bruce Parlette, project videographer. To you and your associates for the precious time invested, the memory of this book will go on due to the incredible video coverage, editing, and production. Through your direction, you captured the true essence and human spirit of the subjects who participated without invasion. Thank you for being in the foreground, as well as the background.

Jennifer Greenough, Pat Mennie, Andryia Sadowski, and Andrea Walmsley, my friends and administrative team. Whether working together or independent of each other, I could always count on all of you to pitch in on a moment's notice, pick up the pieces, and leave no stone unturned to get the job done. I have been blessed by your day-to-day support and putting up with me – which at times was no easy feat. Whether you contacted subjects, managed the books, or co-ordinated events, know that I couldn't have done it without you. My friends, I thank you and I love you dearly.

Diti Katona, John Pylypczak, Susan McIntee, Lou Ann Sartori and artists at Concrete Design Communications Inc. For your contribution to the layout, cover, design, and typesetting of this book. Your creative genius turned this dream into a beautiful publication for which you should all be proud. You're a talented team, and I am grateful that you came on board.

Jackie Kaiser and the people at Penguin Books. Thank you for your professional expertise in publishing this labour of love. From the beginning, you embraced this project with pride, enthusiasm, and a very strong moral conscience. You treated this creation with love and respect and wanted only what was good for all who participated. Thank you for pulling all our efforts together and sending our message across Canada.

Margaret Atwood, thank you for warming me with your touching foreword, and Linda Lundström, thanks for keeping me warm when I needed it most – two incredible women whom I am honoured to have met.

And last but not least…Mom & Dad.

IRENE CARROLL

Je crois fermement que toute réalisation est le reflet des gens qui en sont responsables. Ce livre en est un bon exemple. Des gens peu ordinaires *représente les personnes qui ont donné généreusement de leur temps et de leurs ressources. Sans leurs efforts acharnés et leur appui, ce projet n'aurait pas pu voir le jour. Je remercie chaleureusement tous les photographes, sujets, journalistes, traducteurs et traductrices, commanditaires et bénévoles.*

Je veux aussi mentionner certaines personnes tout particulièrement.

W. Shane Smith, la première personne à se joindre au projet et à y croire. Nous avons bien profité de votre appui, de votre patience, de vos connaissances et de votre enthousiasme sans limite dans les domaines de la photographie, de la réalisation et de la collecte de fonds. Je suis très fière d'avoir pu travailler avec vous et de voir que vos efforts sont reconnus sur la première page de couverture.

Cheryl Taback, amie et partenaire de longue date. Tu es irremplaçable et je te remercie de ton aide. Tu as toujours été à mes côtés, tu ne m'as jamais laissé tomber et tu m'as toujours guidée lorsque j'en avais besoin. Tes connaissances dans la vente et tes excellents conseils ont joué un rôle important dans la publication de ce livre. Sans toi, il n'y aurait pas d'organisme de charité et pas de livre. Merci de ton dévouement et de ta collaboration.

Roger Bullock. Grâce à vos liens avec la Fondation canadienne pour la recherche sur le SIDA (FCRSS), j'ai pu comprendre le bilan terrible du SIDA et ses répercussions. Vous avez toujours cru en moi et au succès du livre, et je ne l'oublierai jamais. Vous m'avez sauvée la mise bien des fois et je vous en serai toujours reconnaissante.

Catherine Davey, vous qui avez a recruté tant de sujets et de journalistes. C'est vous qu'il faut remercier pour les nombreuses personnes et biographies présentées dans ce livre. Votre habileté sans pareille à trouver des sujets et des journalistes, à communiquer avec eux et à obtenir leur participation en peu de temps est due à votre ténacité. Soyez fière de vos réalisations!

Bruce Parlette, vidéographe du projet. Ce livre vivra longtemps dans la mémoire des gens grâce au temps consacré à la vidéographie, au contrôle de montage et à la réalisation par vous-même et vos partenaires. Grâce à vous, il a été possible de saisir la véritable nature et le sens humain de vos sujets sans les importuner. Je vous remercie d'avoir été au premier plan et à l'arrière-plan.

Jennifer Greenough, Pat Mennie, Andryia Sadowski et Andrea Walmsley : mes amies et mon équipe administrative. Que vous travailliez ensemble ou séparément, je pouvais toujours compter sur vous pour m'aider en tout temps, pour réparer les pots cassés et aller jusqu'au fond des choses. J'ai eu la chance de profiter de votre appui quotidien et de votre patience infinie. Je n'aurais pas pu mener ce projet à terme sans votre aide, qu'il s'agisse de communiquer avec les sujets, tenir les livres ou coordonner les événements. Merci mes très chères amies!

Diti Katona, John Pylypczak, Susan McIntee, Lou Ann Sartori et les concepteurs et typographes chez Concrete Design Communications Inc. Merci de votre collaboration pour la mise en page, pour la couverture, pour la conception et pour la composition de ce livre. Votre créativité a transformé ce rêve en une publication remarquable dont vous pouvez être fiers. Vous êtes une équipe très talentueuse et nous avons tous profité de vos dons.

Jackie Kaiser et tout le monde chez Penguin Books. Je vous remercie de votre expertise qui a permis de publier ce livre magnifique. Dès le début, vous avez participé à ce projet avec fierté, enthousiasme et une grande conscience. Vous avez traité cette création avec amour et respect en ne souhaitant que le meilleur à tous les participants. Grâce à vous, nous avons pu coordonner tous nos efforts afin de diffuser notre message dans tout le Canada.

Margaret Atwood, merci d'avoir réchauffé mon âme avec votre préface si touchante, et Linda Lundström, merci d'avoir réchauffé mon corps au moment où j'en avais le plus besoin. Vous êtes deux femmes remarquables que je suis fière d'avoir rencontrées.

Et en dernier lieu mais non les moindres…merci à mon père et à ma mère.

IRENE CARROLL

CREDITS

CRÉDITS

AUDITORS/
VÉRIFICATEURS
Davis, Martindale & Co.:
Bruce Barran

BOOK MANUFACTURERS/
FABRICATION DU LIVRE
Benjamin Koo
Alden Li

COPY EDITORS/
RÉDACTRICES
D'EDITION
Wendy Thomas
Hélène Roulston

DESIGNERS/
CONCEPTEURS
Concrete Design
 Communications, Inc.
 Diti Katona
 Susan McIntee
 John Pylypczak

DONORS/DONATEURS
Annan and Sons
The Armet Family
Burroughs Wellcome Inc.
Concrete Design
 Communications Inc.
Davey Communications
Fuji Graphic Systems
 Canada Inc.
Fuji Photo Film Canada Inc.
Graydon-Price Group Inc.
Hill and Knowlton
Molson
Paramount/Book Art Inc.
Penguin Books Canada Ltd.
The Pryce Family
Tantara Video Productions
Wendy Thomas Editorial
 Services

EVENT CO-ORDINATORS/
COORDINATION DU
PROJET
Jeff Andrews
Sheila King
Genny Mason
Karen McCall
Angela Meharg
Richard Murphy
Gillian Waring
Martin X

LAW FIRMS/
CABINETS D'AVOCATS
Goodman & Goodman:
 Lynn Atkinson,
 Patricia Robinson,
 David Zitzerman

Elliott, Rodrigues &
 Daffern:
 Michael Rodrigues

MAKEUP ARTISTS/
MAQUILLEURS ET
MAQUILLEUSES
Kim Christoff
Adriano Morassut
Andrea Walmsley
Nicole Woolsley
Cosmetics: M.A.C.

PENGUIN BOOKS
CANADA LIMITED
Sharon Barclay
Wendy Bush-Lister
Jane Cain
Kirsten Cook-Zaba
Karen Cossar
Dianne Craig
J.J. Dayot
Brad Francis
Cynthia Good
Jackie Kaiser
J.C. Kennedy
Lori Ledingham
Brad Martin
Elizabeth McMullen
Steve Parr
Jennifer Rae
Rosemary Reid
Scott Sellers
Gail Winskill
Barb Woodburne

PORTRAIT PRINTERS/
IMPRIMEURS DES
PORTRAITS
James Blake
Sussi Dorrell
Heather Graham
Guntar Kravis
Andrew MacNaughton
Gavin McMurray
Bill Milne
Neil Prime-Coote
Pro Gamma Labs
Taffi Rosen
Toronto Black & White
 Photographic Lab Inc.
Patty Watteyne

PROOFREADERS/
CORRECTEURS ET
CORRECTRICES
D'ÉPREUVES
Liba Berry
Julien Marquis
Dennis Mills

SPONSORS/
COMMANDITAIRES
After 5 Design
All Access Music Magazine
Avenue Creative
Balmuto's Bar & Grill
Bergman Graphics Limited
Big Bop
Burroughs Wellcome Inc.
Cameo Modeling Agency
Canon
The Centre in the Square
Century Courier
Chalet Studio
Challenge Litho
Dawn-Glo Stables
Dr. Disc
East Side Mario's
Energy 108
Floyd Bast Printing
Frenzi Hair & Skin
Glen Graphics
Graphème
Gullon's Printing
H.A.S. Marketing
Handsome Boy Records
In The Mood
Jack-in-the-Box
Kempenfelt Graphics
 Group Ltd.
The Left Bank
Linda Lundström Ltd.
Metropolis Salon & Spa
Movie Loach Productions
Nanton Spring Water
New Tribe Body Designs
Optimum Communications
Oz Hair & Skin
Packard Laminating
Pizza Hut
Q-107
Raw Energy Records
Rite Copy Service Ltd.
Rockin' Originals
Roots Canada
Signs 2 Go
Simpson Screen Print
The Snake Man
The Stag Shop
Star's Men's Wear
The Studio Voilà
Too Russo's
The Twist
U.F. Harders RMT
United Messengers
Video Scope Rentals
The Warehouse
Way Cool Tattoos
Westbury National Show
 Systems
Zarum Music

TRANSLATORS/
TRADUCTEURS ET
TRADUCTRICES
Yveline Baranyi
Anne Barran
Micheline de Bruyn
Claude Gillard
Marie-Noëlle Maillard
Julien Marquis
Francine Poirier
Anne de Thy

VOLUNTEERS/
BÉNÉVOLES
Alex & The Sugar Daddies
Stuart Allen
Anne Alves
Cleo Alves
Shelley Ambrose
Jeff Ansell
Robert Ashford
Jennefer Bailey
Sue Bailey
Virginia Barter
Nigel Best
Bitter
Catherine Blackhall
Darlene Blazer
Karen Bliss
Anne Brascoupe
Liz Broden
Colin Campbell
Lisa Cichocki
Candace Clark
Robin Cleland
Patti Cooke
Sarah Cooper
Agostino Corasaniti
Doreen Davey
Leslie Davis
Derrick Dea
Tricia Devine
Norma de Diego
Jack De Keyzer
Yuri Dojc
Hélène Dufresne
Barry Duke
Cynthia Ellis
Bernie Finklestein
Michelle Foote
Dawn Ford
Jean Greenough
Vincent Greeves
John Harada
Byron Hardy
Harmonica Virgins
Ginny Harris
Garth Hendren
Bill Johnson
Gord Kapasky
Sheila King

David Kobbert
Jeff Kremer
MaryAnn LaMarsh
Ginette Langevin
Anna LeCoche
Marie-Christine Lilkoff
Kelley Lynch
Neil Macdonald
Ron MacDonald
Michael McAdoo
Memphis Messiah
Rick Miller
Bob Mohr
Jay Moore
Mundane
Jim Oldham
Rory O'Shea
Lise Payne
Michael Price
Lisa Pryce
Luanne Pucci
Shirley Rae
Jackie Rubin
Stephanie Rasmussen
Brian Robinson
Roman Rockliffe
David Rosenbloom
Paul Ryan
Michael Sales
Deborah Samuel
Terry Seal
Patty Shaw
James Simpson
Clarke Smith
Kelly Sowden
Leonard Starmar
Greg Stevenson
Karen Sullivan
Cliff Summers
Celia Tracey
Kristyne Tryjanski
Marcus Valentine
Stefan Walmsley
Jim Weir
Bill Whitehead
Nan Wilkens
Bradley Wilson

AND/ET...

Olivia Lawrence
Thomas Lawrence
Nicholas Sadowski
Whitney Sadowski
Sage Dakota Walmsley

Photographers & Friends United Against AIDS (Canadian Chapter) is a registered not-for-profit charity committed to creating and undertaking fundraising projects to support HIV/AIDS research, prevention, and care programmes. By purchasing this book, you have demonstrated your commitment in the fight against AIDS.

For more information, please contact:

Photographers & Friends United Against AIDS
Canadian Chapter
P.O. Box 338
Toronto, Ontario M5C 1C2
Telephone: 416-594-1856
Facsimile: 416-368-8594

Charitable Registration No. 100143-13

La section canadienne de «Photographers & Friends United Against AIDS» est un organisme de charité enregistré sans but lucratif voué à l'élaboration et à la réalisation de projets de collectes de fonds visant à appuyer des programmes de recherche, de prévention et de soins sur le VIH/SIDA. En achetant ce livre, vous venez de prouver votre engagement dans le combat contre le SIDA.

Pour plus de renseignements, communiquez avec :

Photographers & Friends United Against AIDS
Section canadienne
C.P. 338
Toronto ON M5C 1C2
Téléphone : (416) 594-1856
Télécopieur : (416) 368-8594

Numéro d'enregistrement d'organisme de charité : 100143-13

PEOPLE WHO MAKE A DIFFERENCE

DES GENS PEU ORDINAIRES

PRODUCTION DIRECTION/DIRECTION DE LA PRODUCTION
Dianne Craig, Penguin Books

LAYOUT & DESIGN/TYPOGRAPHIE & CONCEPTION
Concrete Design Communications Inc.

PRINTING & BINDING/IMPRESSION & RELIURE
LEEFUNG-ASCO/Book Art Inc. Hong Kong

SOFTWARE USED/LOGICIEL UTILISÉ
Quark Xpress and Photoshop
This book is set in Bauer Bodoni and Bell Centennial
Ce livre est composé avec des caractères Bauer Bodoni et Bell Centennial

VIKING

CARDINAL CARVER CHRETIÉN CIRQUE DU SOLEIL CLARK CLARKSON COCKBURN COHEN COHON COOMBS CRANSTON

RAINE GRETZKY GZOWSKI HANEY HARNOY HARPER HEINZL HIGHWAY HUGHES JEWISON JOHANSON KARSH KAY KEITH

MACKIN MCLAUGHLIN MEDINA MICHIBATA MIRVISH NEWMAN NYLONS ORSER PACHTER PAISLEY PERRIN PERRY

CE RUSH SAFER SCOTT KING SELIGMAN SHARPE SHUSTER SMITH SULLIVAN SUTHERLAND SUZUKI TAYLOR TENNANT

EL ATWOOD BANKS BARENAKED LADIES BEESTON BEKER BONDAR BUDMAN CALLWOOD CARDINAL CARVER CHRETIÉN

OYAN FEORE FILLER FINDLEY FORRESTER FRASER GANONG GOODIS GREEN GREENE RAINE GRETZKY GZOWSKI HANEY

A LANG LANOIS LANTOS LAUMANN LUNDSTRÖM MACINNIS MCCARTHY MACKENZIE MACKIN MCLAUGHLIN MEDINA

RAINE RHÉAUME RICHARDSON RICHLER ROBINSON ROYAL CANADIAN AIR FARCE RUSH SAFER SCOTT KING SELIGMAN

ON WHEELER WOODS ZIRALDO ZNAIMER ABBOTT AGLUKARK ANDERSON APPEL ATWOOD BANKS BARENAKED LADIES

N COHEN COHON COOMBS CRANSTON DAVEY DICK DIONISIO DRABINSKY EGOYAN FEORE FILLER FINDLEY FORRESTER

S JEWISON JOHANSON KARSH KAY KEITH KELLY KENDALL KENT KHAN KINSELLA LANG LANOIS LANTOS LAUMANN

ORSER PACHTER PAISLEY PERRIN PERRY PETERSON PINSENT PLAUT POLANYI POPE RAINE RHÉAUME RICHARDSON

SUTHERLAND SUZUKI TAYLOR TENNANT TOSKAN TREBEK UMEH WAXMAN WERNER WILSON WHEELER WOODS ZIRALDO

CALLWOOD CARDINAL CARVER CHRETIÉN CIRQUE DU SOLEIL CLARK CLARKSON COCKBURN COHEN COHON COOMBS

GREENE RAINE GRETZKY GZOWSKI HANEY HARNOY HARPER HEINZL HIGHWAY HUGHES JEWISON JOHANSON KARSH

ENZIE MACKIN MCLAUGHLIN MEDINA MICHIBATA MIRVISH NEWMAN NYLONS ORSER PACHTER PAISLEY PERRIN PERRY

CE RUSH SAFER SCOTT KING SELIGMAN SHARPE SHUSTER SMITH SULLIVAN SUTHERLAND SUZUKI TAYLOR TENNANT

EL ATWOOD BANKS BARENAKED LADIES BEESTON BEKER BONDAR BUDMAN CALLWOOD CARDINAL CARVER CHRETIÉN

OYAN FEORE FILLER FINDLEY FORRESTER FRASER GANONG GOODIS GREEN GREENE RAINE GRETZKY GZOWSKI HANEY

A LANG LANOIS LANTOS LAUMANN LUNDSTRÖM MACINNIS MCCARTHY MACKENZIE MACKIN MCLAUGHLIN MEDINA

RAINE RHÉAUME RICHARDSON RICHLER ROBINSON ROYAL CANADIAN AIR FARCE RUSH SAFER SCOTT KING SELIGMAN

ON WHEELER WOODS ZIRALDO ZNAIMER ABBOTT AGLUKARK ANDERSON APPEL ATWOOD BANKS BARENAKED LADIES

N COHEN COHON COOMBS CRANSTON DAVEY DICK DIONISIO DRABINSKY EGOYAN FEORE FILLER FINDLEY FORRESTER

S JEWISON JOHANSON KARSH KAY KEITH KELLY KENDALL KENT KHAN KINSELLA LANG LANOIS LANTOS LAUMANN

RSER PACHTER PAISLEY PERRIN PERRY PETERSON PINSENT PLAUT POLANYI POPE RAINE RHÉAUME RICHARDSON

SUTHERLAND SUZUKI TAYLOR TENNANT TOSKAN TREBEK UMEH WAXMAN WERNER WILSON WHEELER WOODS ZIRALDO

ABBOTT AGLUKARK ANDERSON APPEL ATWOOD BANKS BARENAKED LADIES BEESTON BEKER BONDAR BUDMAN CALLW

DAVEY DICK DIONISIO DRABINSKY EGOYAN FEORE FILLER FINDLEY FORRESTER FRASER GANONG GOODIS GREEN GREEN

KELLY KENDALL KENT KHAN KINSELLA LANG LANOIS LANTOS LAUMANN LUNDSTRÖM MACINNIS MCCARTHY MACKEN

PETERSON PINSENT PLAUT POLANYI POPE RAINE RHÉAUME RICHARDSON RICHLER ROBINSON ROYAL CANADIAN AIR

TOSKAN TREBEK UMEH WAXMAN WERNER WILSON WHEELER WOODS ZIRALDO ZNAIMER ABBOTT AGLUKARK ANDERSON

CIRQUE DU SOLEIL CLARK CLARKSON COCKBURN COHEN COHON COOMBS CRANSTON DAVEY DICK DIONISIO DRABINSK

HARNOY HARPER HEINZL HIGHWAY HUGHES JEWISON JOHANSON KARSH KAY KEITH KELLY KENDALL KENT KHAN KIN

MICHIBATA MIRVISH NEWMAN NYLONS ORSER PACHTER PAISLEY PERRIN PERRY PETERSON PINSENT PLAUT POLANYI PO

SHARPE SHUSTER SMITH SULLIVAN SUTHERLAND SUZUKI TAYLOR TENNANT TOSKAN TREBEK UMEH WAXMAN WERNER W

BEESTON BEKER BONDAR BUDMAN CALLWOOD CARDINAL CARVER CHRETIÉN CIRQUE DU SOLEIL CLARK CLARKSON COC

FRASER GANONG GOODIS GREEN GREENE RAINE GRETZKY GZOWSKI HANEY HARNOY HARPER HEINZL HIGHWAY HU

LUNDSTRÖM MACINNIS MCCARTHY MACKENZIE MACKIN MCLAUGHLIN MEDINA MICHIBATA MIRVISH NEWMAN NYLO

RICHLER ROBINSON ROYAL CANADIAN AIR FARCE RUSH SAFER SCOTT KING SELIGMAN SHARPE SHUSTER SMITH SULLI

ZNAIMER ABBOTT AGLUKARK ANDERSON APPEL ATWOOD BANKS BARENAKED LADIES BEESTON BEKER BONDAR BUDM

CRANSTON DAVEY DICK DIONISIO DRABINSKY EGOYAN FEORE FILLER FINDLEY FORRESTER FRASER GANONG GOODIS G

KAY KEITH KELLY KENDALL KENT KHAN KINSELLA LANG LANOIS LANTOS LAUMANN LUNDSTRÖM MACINNIS MCCARTHY M

PETERSON PINSENT PLAUT POLANYI POPE RAINE RHÉAUME RICHARDSON RICHLER ROBINSON ROYAL CANADIAN AIR

TOSKAN TREBEK UMEH WAXMAN WERNER WILSON WHEELER WOODS ZIRALDO ZNAIMER ABBOTT AGLUKARK ANDERSON

CIRQUE DU SOLEIL CLARK CLARKSON COCKBURN COHEN COHON COOMBS CRANSTON DAVEY DICK DIONISIO DRABINSK

HARNOY HARPER HEINZL HIGHWAY HUGHES JEWISON JOHANSON KARSH KAY KEITH KELLY KENDALL KENT KHAN KI

MICHIBATA MIRVISH NEWMAN NYLONS ORSER PACHTER PAISLEY PERRIN PERRY PETERSON PINSENT PLAUT POLANYI P

SHARPE SHUSTER SMITH SULLIVAN SUTHERLAND SUZUKI TAYLOR TENNANT TOSKAN TREBEK UMEH WAXMAN WERNER

BEESTON BEKER BONDAR BUDMAN CALLWOOD CARDINAL CARVER CHRETIÉN CIRQUE DU SOLEIL CLARK CLARKSON COC

FRASER GANONG GOODIS GREEN GREENE RAINE GRETZKY GZOWSKI HANEY HARNOY HARPER HEINZL HIGHWAY H

LUNDSTRÖM MACINNIS MCCARTHY MACKENZIE MACKIN MCLAUGHLIN MEDINA MICHIBATA MIRVISH NEWMAN NYL

RICHLER ROBINSON ROYAL CANADIAN AIR FARCE RUSH SAFER SCOTT KING SELIGMAN SHARPE SHUSTER SMITH SULL